登山教科書

熱門登山課集結成書！
從裝備、攀登技巧，到危機管理，
全實景照片收錄，
人氣教練親授。

25 年登山經驗、
日本登山教練協會認證山岳嚮導員
每月開課 10 堂以上人氣登山教練
栗山祐哉──監修

渡邊有祐、原田晶文──編輯撰文
郭凡嘉──譯

新しい登山の教科書

大是文化

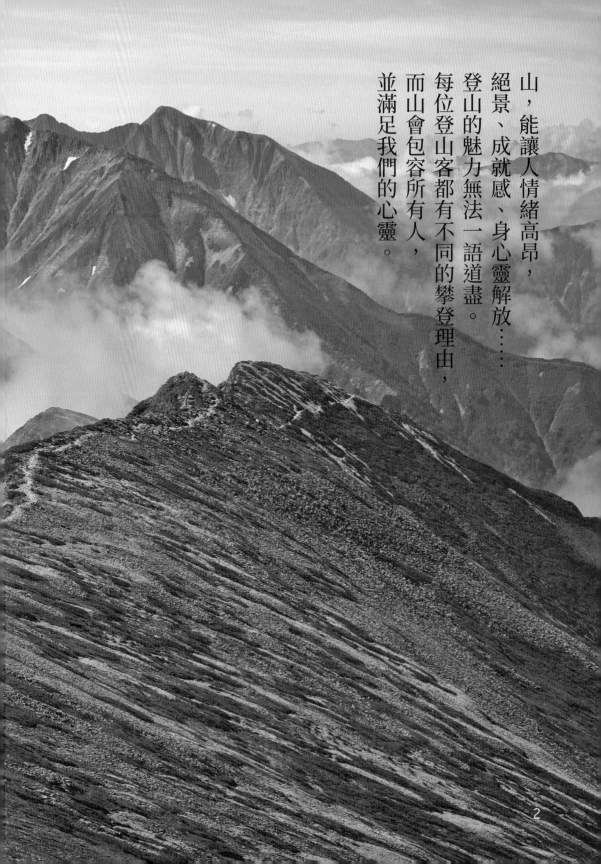

山，能讓人情緒高昂，

絕景、成就感、身心靈解放……

登山的魅力無法一語道盡。

每位登山客都有不同的攀登理由，

而山會包容所有人，

並滿足我們的心靈。

2

山上有著不親自攀爬，
就無法遇見的景色。
無論時代如何變遷，
任何人都能平等的享受，
這種一輩子只有一次的相遇。

4

Welcome TO 聖平 7/7
長い道のり おつかれさまでした

5

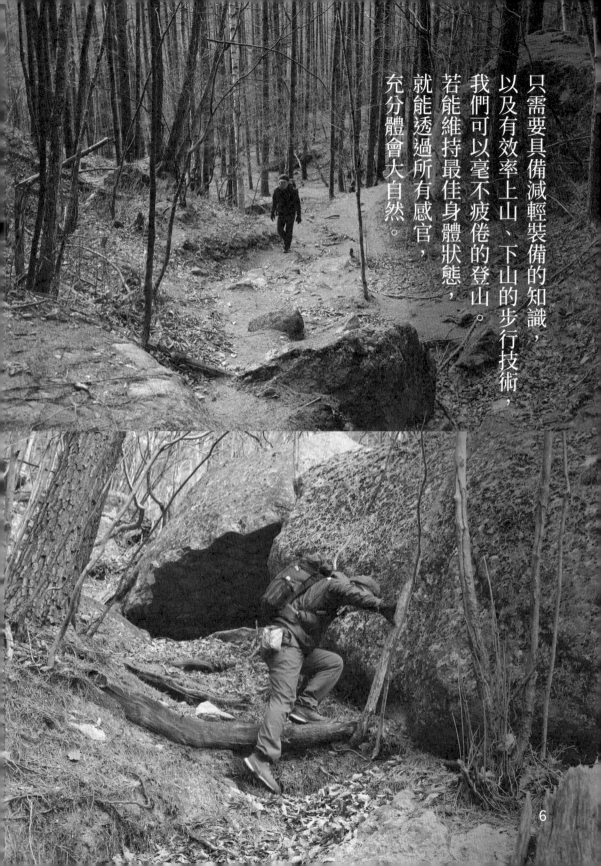

只需要具備減輕裝備的知識，
以及有效率上山、下山的步行技術，
我們可以毫不疲倦的登山。
若能維持最佳身體狀態，
就能透過所有感官，
充分體會大自然。

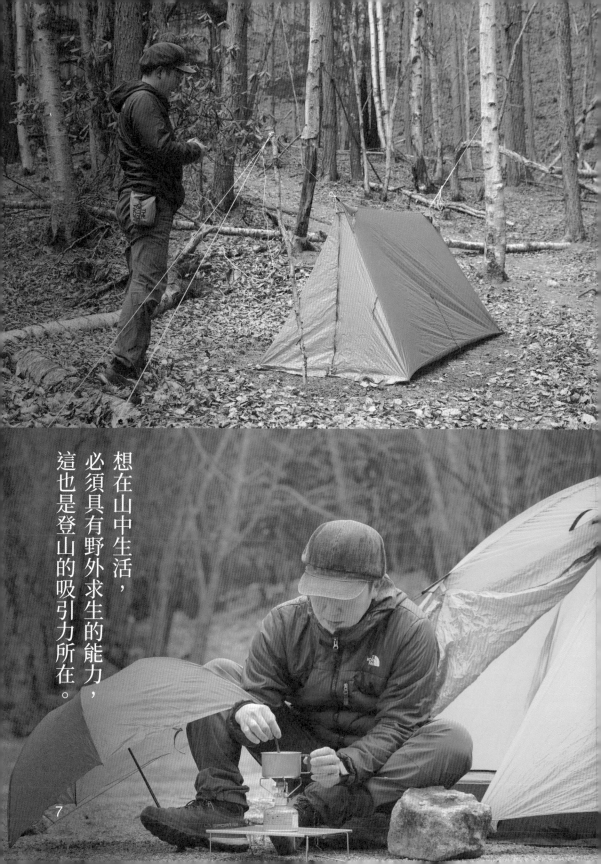

想在山中生活，
必須具有野外求生的能力，
這也是登山的吸引力所在。

7

挑戰大自然與伴隨而來的緊張感，
正是登山的喜悅之一。
然而，登山不能是一場冒險，
不能是有勇無謀的挑戰。
要做好準備，學會避開風險，
並習得不易疲累的技巧。
蒐集所有知識與技術，
自然就能順利登頂，平安回家。

Contents

登頂並非山行的終點，平安回家才是

山旅部落客／山女孩 Melissa x Mao 冒險生活

臺灣是個多山的島嶼，擁有得天獨厚的自然環境，不僅四面環海，還坐擁無數的崇山峻嶺，可謂是登山客的天堂，許多國外登山者因此慕名而來。

山林美景促使大家走入大自然，同時它也是我開始接觸山的緣分，是源自於八年前偶然的一個登山邀約。當時我嘗試了人生第一次的攀登後，被山感動及療癒，自此之後和山結下不解之緣，甚至開始在部落格上撰寫文章。我至今已走訪過臺灣五十條以上的登山路線，並持續用文字與影像，分享我在山林之間的心靈感受與所見所聞。

然而，在走入山林以前，首先要具備的重要觀念是：「登山是一項具有風險的運動。」

17

不少人認為，登山只是走路而已，因此疏忽了可能發生的危險。事實上，即便是近郊的步道，難度低、海拔不高的攀登路線等，都有可能會發生意外；無論是哪一種行程，重要的是行前規畫，以及自身所具備的登山知識。

在準備親近山岳之前，應該先培養自己對於身體素質、體能的掌握度，選擇正確且合適的裝備……這些是最基本的風險管理。除此之外，像是熟悉預計的行程路線、保持最佳身體狀態、在好天氣攀登、具備豐富的爬山技能等，盡可能將危險控制在可容許的範圍內，即是對自身安全負責任的方式。

本書傳授各項登山基礎知識、技能，從人身裝備到體能鍛鍊的建議，以及山難預防等，涵蓋山友所需要的內容，相信這些系統性的資訊，能提供登山新手與老手偌大的幫助。與此同時，從食、衣、住、行各方面出發，搭配全方面的詳細圖解和文字說明，讓讀者們可以更安全舒適的享受登山樂趣。

誠如作者在書中提到：「『冒險』絕非登山的本質。」唯有建立正確的攀登觀念，培養對這項運動的了解，才有餘力去領略山行過程中所帶來的美好。

登頂並非一趟山行的終點，平安回家才是。共勉之！

舒適、安全的享受登山樂趣

前言

平日裡，在我把登山技術傳授給眾多學員時，經常有感而發。

登山真的非常有趣，也會帶給我們很棒的刺激。森林中從樹葉間傾洩而下的陽光、溪流的潺潺水聲、帶來震撼與魄力的大瀑布、美麗的草木花朵、令人心生畏懼的岩壁、從山頂看到的寬闊眺望……這些都能激發人內在的野性，同時獲得追求本能的喜悅。

要我說，不懂登山的人生，就是沒有享受過人類誕生價值的人生。我敢保證，如果了解山，肯定會過上既豐盛又富足的生活。而我也相信，感受山的自然必有其價值。

另一方面，爬山也伴隨著危險，其中很多是因為缺乏知識所導致。為了防止遭遇山難，首先必須學會基本的登山知識。

本書彙集各種實際知識，讓各位讀者能舒適、安全的享受登山樂趣。除了預備要開始登山的新手，已有經驗的老手，也能在書中找到有用的資訊。

就算不去攀登遙遠的山脈，在近處也能經歷令人期待的體驗，這一定會成為你人生中最棒的記憶。讓我們學習知識、備齊裝備，一起往山的方向出發吧！

充滿刺激，
但不能冒險

登山有著各式各樣的吸引力，
但唯有安全的攀登，才能體會到這些魅力。

01

人為什麼想爬山？

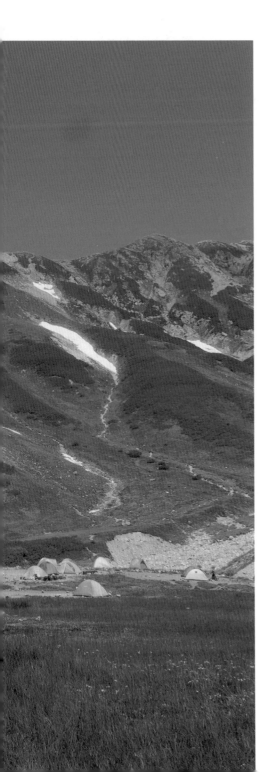

許多登山客都會問自己：「登山的哪些事有趣？」那麼，大家覺得擄獲人心的登山，其魅力究竟何在？

先不論為了生存、需要出門狩獵的年代，生活在現代的我們，不必登上環境嚴苛的山嶺地帶，就可以在便利的城市裡度過安穩且豐衣足食的生活。

有人曾問某位登山家：「你為什麼要爬山？」他的回答是：「因為山就在那裡啊！」

也有人說：「因為想要逃離過度便利的現代社會，浸淫在大自然當中。」每個人的答案都

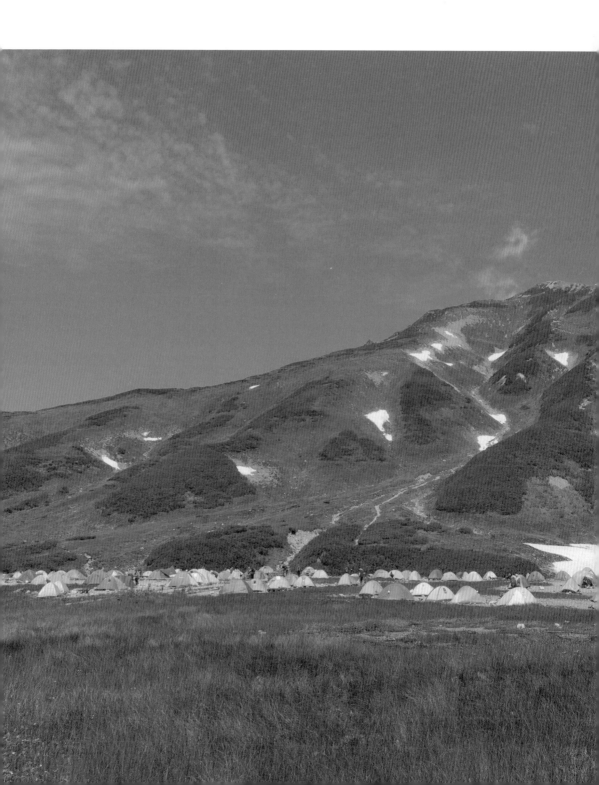

不同，而這也正是登山的魅力所在。

或許有人會說，因為山上風景好，所以喜歡登山。的確，從山頂向下眺望，能見到其他地方很難看到的美景。

不過也有人說，登頂後，歸途中湧現的疲勞感真是讓人承受不住。但那股感覺並非痛苦，而是一種成就感，也是能夠撫慰人心的力量。

另外，使用新的登山用具，也會讓人產生愉悅心情。

登山的動人之處真的很難一語道盡，例如：從日常生活中獲得解放，進入自由的世界。

再者，就是學習登山的知識及技術，熟練使用人類睿智結晶的喜悅，以及即使面對超越人類智慧的大自然，卻還是想挑戰的精神，甚至是攀登山嶺、克服危險的緊張感。這些難以替代、令人情緒高漲的理由，都充斥在登山的整個過程中。

從日常的束縛中解放

除了平常住在山上的人之外，對大家來說，登山是跳脫尋常生活的活動。

爬山可以讓人遠離平日裡居住的城市，穿過山谷，越過森林，並站上遙遠的山稜。由自己計畫、自己的腳步刻畫出來的攀登旅途，就算只是暫時的，也能掙脫日常生活的綑綁與束縛，得到自由。

使盡渾身力量，站到山頂上時，放眼望去的風景定能使人解放心靈。

登山不同於散步。我們毋須逞強，但如果要挑戰險峻的山路，當然需要花時間準備。透過鍛鍊好體力、儲備技術與知識，用盡全力面對挑戰，不僅痛快淋漓，也會帶來成就感。

換句話說，這也是一個可以測試自己所累積的登山技術與知識的大好機會。

面對大自然的挑戰與緊張感

海拔數千公尺的山巒、前人未至的絕壁、深山的溪谷……山岳之中充滿了大自然的奧祕。想要挑戰登頂，本身就是極大的壓力。如果不全心全意面對，很有可能會受傷，一個不注意，甚至還會危及性命。

因此，必須隨時掌握周圍狀況，一邊預測一邊行動──緊張感也是登山途中不可或缺的樂趣。

02 日本的山深受海外登山客歡迎

日本最高峰富士山海拔三千七百七十六公尺，有人會覺得，比起其他國家，日本的山有點缺乏魅力。但出乎意料的是，日本山岳非常受到國外登山人士的歡迎。

日本國土的高低差異非常大，地形險峻，也就是說，離海邊較近的市區到山地之間的距離非常短。只要搭兩到三個小時的火車，就可以近距離欣賞充滿阿爾卑斯山脈氛圍的山巒。這真的是非常吸引人。

此外，由於日本以溫帶氣候為主，四季變化非常大，南北狹長的國土囊括了多個氣候帶，大自然的變化豐富，也是受歡迎的理由之一。透過登山客與地方政府的努力，使日本的登山棧道和設施臻於完備，並讓整個攀登環境變得非常充實，更受到非常高的評價。

● 即使是同一座山，四季也會呈現不同樣貌

日本島四周被海環繞，受到季風影響，可以享受四季不一樣的變化。從冰消雪融，到青翠的新綠，從太陽燦爛閃耀的盛夏，再到色彩豐富的紅葉，最後是白雪皚皚的冬日景致。

即使是同一座山，也會呈現不同的樣貌。對旅人而言，彷彿是絢爛的珠寶盒。

● 享受南北不同氣候的山岳

日本列島呈現南北狹長，山巒的變化也很多樣。從亞寒帶的北海道，到溫帶氣候的本州，還有亞熱帶的九州南部等，不同地區有著不一樣的氣候和植被，其複雜度與豐富性也極具魅力，讓人對遙遠的山頂心生嚮往。

● 登山道完備

日本自古以來由於信奉山岳信仰，一直有宗教性的攀登行為，許多山岳也都有開闢登山步道。不僅如此，受到登山熱潮的影響，爬山儼然成為日本的一項觀光資源。目前，登山相關團體、地方政府和國家部門等，皆有參與興建及維護登山棧道和山屋，讓我們能安全、舒適的爬山。

● 距離剛剛好

搭上特急列車，從東京到山梨縣的甲府，大概只需要兩小時，就能眺望白峰三山的景致，且背後傍著日本國內海拔第二高的北岳（編按：有日本南阿爾卑斯山之稱）。根據個人需求，也可計畫當天來回的登山行程。日本國土雖狹窄，但以登山來說，是非常棒的。

03 登山是休閒，不是冒險

我們得在獲得正確知識、做好周全準備後，才能登山，並盡可能遠離危險。

講到爬山，多數人認為其精髓在於抵達祕境中的山頂，或是登上無人到過的岩壁等，但「冒險」絕非登山的本質。

事前一定要縝密調查，規畫一條能安全上山且平安歸來的路線。無論陷入什麼樣的狀況，都要想辦法挽回，就算遇到緊急狀態，也必須冷靜應對。

最好能察覺危險，並盡量避開。確實準備、迴避風險、管理好自己的身體狀況，最重要的是，實現安全的登山活動。

不過，大家不需要把這件事想得太困難。因為你想爬的山，大都有完善的登山步道與山屋，而且在你之前，已經有無數登山前輩們親身經歷過，並透過各式各樣的方式，把當地的樣貌傳達給所有人。

時至今日，人們都能輕易取得正確、詳盡的天氣預報，以及氣候相關資訊，同時也有很多管道可以學得危機處理、備齊急救裝備、學會各種攀登技術。

剩下的就是持續鍛鍊，確保自己的身體狀況良好。稍有不適，一定要鼓起勇氣、中止行程。只要具備這些，那麼你的登山之旅就不再是一場冒險。

1. 日常體能訓練不可少

事前準備涉及許多面向，比如到當地的路線、周邊資訊、氣象狀況等，還要熟知登山基礎知識、裝備的使用方式……這些也都算是登山的準備工作。

此外，除了日常體能訓練，確保自己的身體狀況良好也很重要。為了即將到來的那一天，我們必須每天重複這些例行公事。

2. 經驗不足別妄想困難路線

若出發之前知道天候不佳，請不要抱持天氣會恢復晴朗的僥倖心態。或是當自己經驗不足時，不要妄想挑戰困難的登頂路線。

像這些風險較高的登山活動，應該在準備階段能避即避。如果遇到當天狀況有異，要懂得隨機應變，像是立刻決定往回走等。想爬這座山，以後有的是機會。

3. 不能過勞

做足準備、制定完善的計畫，並不是說你必須把行程安排得非常緊湊，甚至挑戰自身極限，而是應該隨時保持體力，不超過負擔，並且輕鬆、泰然的回到山腳下。

能夠實現上述狀態，才是正確的登山計畫。這種心情上的從容，以結果而言，能讓我們避開危險。

04
安全永遠擺第一

為了能安全、舒適的登山，有幾個必須遵守的鐵則——做好準備、風險管理、裝備適量及從容行走。

登山的歷史很長，很多人都在想該怎麼做才能快樂登山，並平安回家。

如果你毫無計畫，也沒有攜帶必要裝備（只帶了一些不必要的行李），甚至在體力不佳的狀況下走進山裡，那就太危險了。

請確實調查、規畫路線，把安全視為第一優先條件，做好危機管理，同時整頓行李，並調整機管理，同時整頓行李，並調整

自己的身體狀況與體力，絕不能勉強為之。只要能遵守以下四項鐵則，就不太可能失敗。

1. 寬裕的計畫、縝密的調查

在規畫階段，切勿做出冒險行為，或是前後行程卡得非常緊的計畫。如果情況突然有變，最要緊的是具有隨機應變、隨時修正的空間。為了達到這樣的狀態，要盡可能蒐集大量、最新的資訊，打開自己的天線，詳細的調查。

2. 重視生命、管理風險

登山是極限戶外運動，過程中充滿危險。一不小心走錯一步，就可能引發意外後果。爬山時、採取所有行動時，都要以自己的性命安全為優先。

為了能在遭遇突發狀況時，迅速做出判斷，平

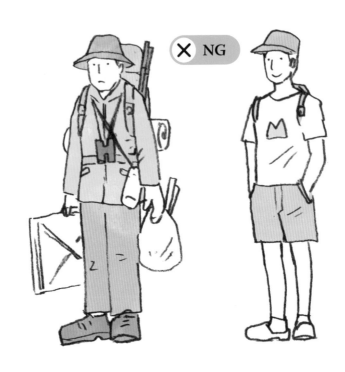

常就要想像各種可能發生的事態及應對方式，並持續思考風險管理的方法。

3. 充足、精簡且不過度的裝備

我相信不會有人攀登高山時，還穿得像去家附近的公園散步一樣，但偶爾還是會見到這種人。同樣的，我們也會看見有些人身穿過多裝備，千辛萬苦走在登山步道上。

如果確實安排計畫，自然就會知道哪些東西必要、哪些不必要，同時還能靈活應對危機，並得知哪些是合宜且不會浪費體力的裝備。

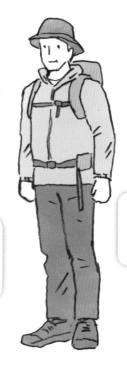

平日鍛鍊身體。

前一天睡眠充足。

不要挑戰自己的體能極限。

如果帶病在身，那就應該知會一起上路的夥伴，做足充分準備。

4. 儲備體力、按照自己的步調走

請充分休息，並在體力充沛的狀態下踏上登山路線。如果睡眠不足或身體疲憊，可是非常危險的。

登山的時候，每個人都有不同的步調，因此需要依照自身體力與裝備，並配合計畫來分配步伐與節奏。如果有餘裕，就能更靈巧的變更計畫。

05 從山難類型學危機管理

危機管理的方式是從山難事件的統計數據所推導出來的，關鍵是要事先假設自己可能會遭遇到什麼樣的災難或事故。以日本為例，分析平成二十二年到令和元年的山難事故統計，就能發現幾個登山相關風險（參見圖表1-1及1-2）。（編按：根據內政部消防署公布的《二〇二一年山域事故案件概況》可以得知，發生山難的類型、原因，以及遇難族群等，與日本幾乎相似〔參見第四〇及四十一頁圖表1-7至1-10〕）。

首先，迷路是非常容易發生的山難類型，大約佔其中的三八・九%。第二及第三名則是幾乎相同比例的跌倒與墜谷（參見圖表1-2）。這兩種事故的發生原因和狀況都很類似，後續處理方式也大致相同。

另外，除了事故原因，我們也要了解登山人口的年齡層分布（參見第三十八頁圖表1-3）。

遇難者大都是四十歲以上的中高齡登山者，也就是所謂的「團塊世代」（編按：指日本戰後第一波的嬰兒潮世代），他們在年輕時歷經了登山潮，之後也持續把爬山當作一種休閒活動。

這意味著儘管有經驗，也不見得能有效避開山難。有時，正因為習慣或大意，才會造成判斷上的失誤，而且隨著年齡增長、體力衰退，也會提高遇到山難的可能性。

圖表 1-1 日本山難事故發生件數的變遷

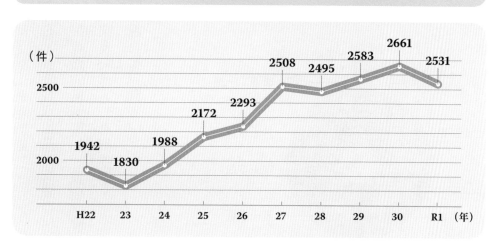

（件）

2661
2583
2531
2508 2495
2293
2172
1988
1942
1830

H22 23 24 25 26 27 28 29 30 R1 （年）

圖表 1-2 日本山難的種類與比例（不同山難類型的遇難者）

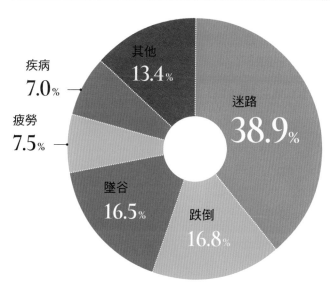

其他
13.4%

疾病
7.0%

迷路
38.9%

疲勞
7.5%

墜谷
16.5%

跌倒
16.8%

資料來源：日本警察廳生活安全局生活安全企劃課調查「令和元年山難事故概況」（令和 2 年）。

圖表 1-3 日本山難遇難者的年齡層與比例（不同年齡層的遇難者）

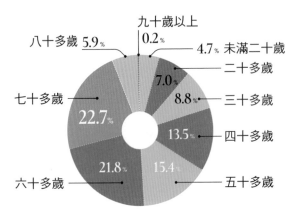

資料來源：日本警察廳生活安全局生活安全企劃課調查「令和元年山難事故概況」（令和 2 年）。

圖表 1-4 日本獨自登山者占總遇難者的比例

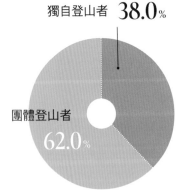

資料來源：日本警察廳生活安全局生活安全企劃課調查「令和元年山難事故概況」（令和 2 年）。

事前了解山難相關統計，預測自己可能發生什麼樣的風險，再去安排登山計畫，是非常重要的。若能有效預測，便能提早預想應對方式。

如果迷路的風險增加，就要好好確認登山路線，並想好遇到山難時該怎麼處理和因應（參見圖表 1-5）。若滑倒受傷、墜谷的風險增加，那麼就要維修或更換裝備，並且加強平時的鍛鍊（參見圖表 1-6）。

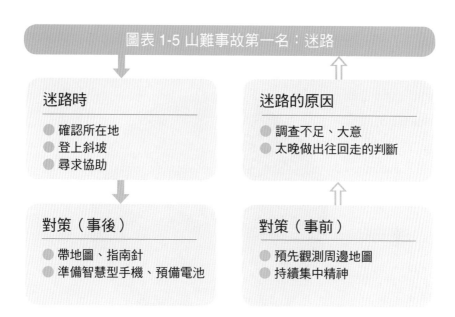

圖表 1-5 山難事故第一名：迷路

迷路時
- 確認所在地
- 登上斜坡
- 尋求協助

迷路的原因
- 調查不足、大意
- 太晚做出往回走的判斷

對策（事後）
- 帶地圖、指南針
- 準備智慧型手機、預備電池

對策（事前）
- 預先觀測周邊地圖
- 持續集中精神

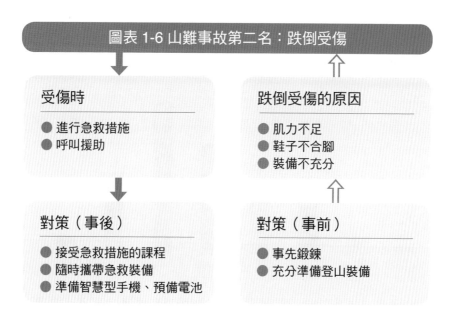

圖表 1-6 山難事故第二名：跌倒受傷

受傷時
- 進行急救措施
- 呼叫援助

跌倒受傷的原因
- 肌力不足
- 鞋子不合腳
- 裝備不充分

對策（事後）
- 接受急救措施的課程
- 隨時攜帶急救裝備
- 準備智慧型手機、預備電池

對策（事前）
- 事先鍛鍊
- 充分準備登山裝備

圖表 1-7 編按：臺灣山難的種類與比例（不同山難類型的遇難者）

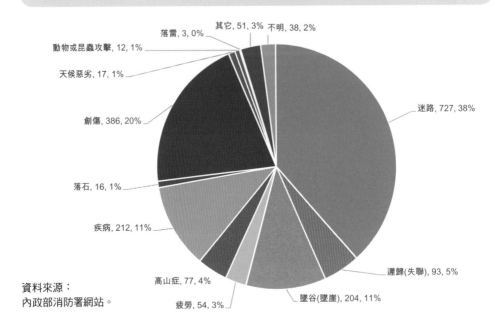

落雷, 3, 0%　其它, 51, 3%　不明, 38, 2%

動物或昆蟲攻擊, 12, 1%

天候惡劣, 17, 1%

創傷, 386, 20%

迷路, 727, 38%

落石, 16, 1%

疾病, 212, 11%

資料來源：
內政部消防署網站。

遲歸(失聯), 93, 5%

高山症, 77, 4%

疲勞, 54, 3%

墜谷(墜崖), 204, 11%

圖表 1-8 編按：臺灣遇難者的年齡層與比例（不同年齡層的遇難者）

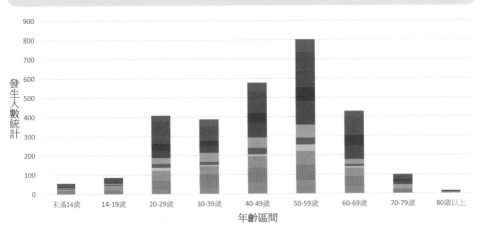

資料來源：內政部消防署網站。

圖表 1-9　編按：臺灣發生事故的族群比例

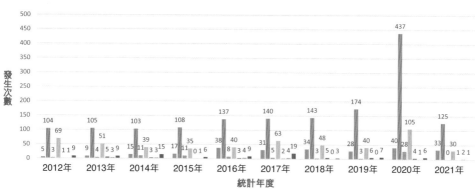

資料來源：內政部消防署網站。

■登山社團　■自組隊伍　■學校登山社團　■獨自登山　■政府部門　■外籍人士　■其他

圖表 1-10　編按：臺灣發生山難總人數及件數的變遷

2002 年至 2021 年山域事故案件數與發生總人數分析圖

（統計至 2021.12.31）

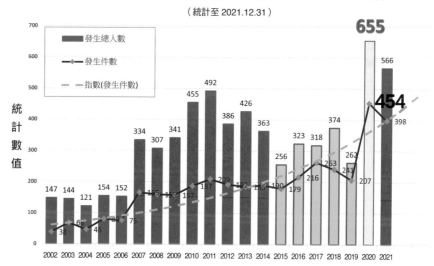

資料來源：內政部消防署網站。　　　　統計年分

06 一旦失溫，能做的就有限了

判斷是否需要搭帳篷
（參見第 261 頁）

如何看懂地圖
（參見第 221 頁）

山難事故究竟有哪些？接下來讓我們來看看常見的例子，思考發生的原因和如何應對。

1. 迷路

在山難意外中，迷路占多數。隨著不同的季節，登山路徑有可能雜草叢生、難以辨別。此外，也有可能因為濃霧或降雨，造成視線不良。

若不小心離開登山道，四處找路時，因耗盡體力而無法動彈，等到日落後，事情就嚴重了。所以只要發現迷路了，應該立刻停下來，冷靜採取應對措施。

以繩索確保安全
（參見第 301 頁）

受傷時的處置
（參見第 279 頁）

可能原因：

- 進入非登山道的山野小路。
- 目測方向時出現錯誤。
- 迷了路卻不停止，仍一直往前。

風險：

- 在意料之外的地方滑倒。
- 在山中待到日落，進退不得。
- 達到疲勞極限，再也無法動彈。

2. 跌倒受傷、墜谷

登山協會或地方政府大都會建設與整備登山棧道，但有時也會因天災人禍而損壞。

如果運氣不佳，或是大意、疲勞，可能會導致跌倒、墜崖等事故發生，因

此一定要有所預防。一旦受傷，要迅速退到安全地點，好好療傷並儘快呼叫援助。

可能原因：

- 不小心踏上難走的路或路邊崩塌之處。
- 在狹窄的登山道上失去平衡。
- 踩到不穩的石頭而跌倒。

風險：

- 嚴重骨折或扭傷。
- 頭部或身體遭到強烈撞擊而重傷。
- 撕裂傷等輕傷。
- 由於無法走動，受困直到太陽下山。

我們能做的是預先攜帶 GPS、指南針和地圖等。

一旦迷路時，如果知道來時的方向，最好是循原路返回。如果沒辦法，可以登上斜坡，盡量往上走。如果能抵達山脊，或許會看到登山步道，在這樣的地方，被救援直升機發現的機率也更高。

要是有困難，最好留在原地，等待救援。為了預防萬一，也必須做好露營的準備。

在山難事故中，跌倒受傷排名第二。山間道路不像城市裡的一樣，任何人都能舒適行走。如果用平常散步的感覺來登山，很有可能偏離安全區域，甚至受傷。

為了防止這種情況，平常要多鍛鍊，並謹慎挑選登山靴，如此一來，便能降低風險。

事前針對可能發生的事態模擬演練，把遇難的可能性降到最低。同時整理急救箱，並學習急救技巧，讓自己在遇到意外時，心情能保持泰然。

3. 失溫症

長時間處於寒冷之中，或者穿溼衣服吹風，會產生熱損失（heat loss），也就是體溫流失。一開始會身體發抖，症狀再嚴重的話，甚至可能產生幻覺或精神錯亂，無法做出正常判斷。因此，要立刻搭帳篷來維持體溫，或是換上乾燥的衣服等，避免陷入失溫症（Hypothermia，又稱為低溫症、低體溫症），請務必攜帶緊急求生毯。

可能原因：
- 遇到突發的惡劣天氣，被雨或雪淋溼。
- 掉進水裡或河裡，全身溼透。

以繩索確保安全
（參見第 301 頁）

判斷是否需要搭帳篷
（參見第 261 頁）

風險：

● 長時間躺在寒冷的地面。

● 長時間暴露在冷風中。

● 初期症狀會出現身體顫抖、牙齒打顫。

● 持續發抖、動作變得遲緩、意識模糊，導致判斷力下降。

● 一旦陷入昏睡就危險了。

由於迷路、摔倒、墜谷而受傷，被困在山裡時，登山者必須要注意的就是防止失溫症發生。

如果按照計畫登山，或冬天時也攜帶充分的裝備上山，那就幾乎不需要擔心。但要是遭遇像山難等出乎意料的問題，就算是夏天，也很有可能

因下雨或日落，導致體溫下降。

遇到這些事情時，一旦陷入慌張，容易誤判自己身處的狀況，如果什麼都不做，風險就會提高，遲早罹患失溫症。

因此，要養成習慣、思考該怎麼處理眼前的狀況。尤其是日落後，由於黑暗看不清楚，活動大受限制，應該儘快做出判斷，準備搭帳篷露宿等。因為一旦發生失溫症，能做的便很有限了。

4. 其他疾病

高海拔或氣溫過低，都可能讓人產生不適。從海拔兩千五百公尺開始，會出現頭痛、噁心想吐等高山症（編按：正確名稱為「高海拔疾病」〔High altitude illness〕），如果攜帶的水量不足，也會中暑或腿抽筋。一旦症狀嚴重，可能受困山裡，因此只要出現初期症狀，就要趕快補充水分或進食等，維持身體機能。

可能原因：

- 氣壓驟變造成高山症。
- 水分或礦物質不足，引起中暑或腳抽筋。

- 天氣變化多端，很難維持身體狀況。

- 無法在日落前抵達山屋或山腳下。

- 無法保持登山步調，不得不改變旅程。

風險：

在所有山域事故中，約有一五％是因生病或疲勞等身體不適。山區地帶由於是高海拔，氣候變化相當劇烈，平常很健康的人，在登山時也可能感到不舒服，因此只要覺得難受，或者身上出現痛感，應盡早改變計

登山併發症
（參見第 281 頁）

確認傷患意識
（參見第 289 頁）

畫，考慮縮短行程。

在山區中，很有可能發生中暑、腳抽筋或高山症。中暑和抽筋是水分和礦物質不足所引起的。只要多補充水分，便不會發作。但若是遇上山難，就很難說了。

大多數高山症患者的症狀會隨著時間減輕，不過，也可能因為身體不適，讓人誤判情況。遭遇山域事故時，還可能禍不單行，更加惡化。請務必評估接下來可能會發生的事，並提早應對。

07 登山三必備——裝備、體力、調查

從出發到安全回家，都包含在登山過程當中，關鍵是要仔細做足準備。請由裝備、體力、調查這三部分來著手（參見圖表1-11）。

爬山最重要的是安全歸來。只要人平安沒事，往後還能挑戰沒去過的山，也能持續這項興趣。

雖說登山裝備並非全部，但只要配合旅程的難易度來準備，再加上充分的鍛鍊和休息，如此一來，就能安心出發且毫不費勁的攀登。其中，最重要的是縝密調查，了解目的地的情況和天氣，以及自身的登山技術等。

為了人身安全，要備妥裝備

換穿的衣物、行動電話、預備的糧食……這些東西一旦弄溼了就會失去作用，所以一定要裝在防潮、防溼的袋子後，再放進背包。通常為了以防萬一所準備的裝備，大都派不上用場。

不過，派不上用場正是它們的功用，用不到也沒關係。重要的是下一次去登山時，別

50

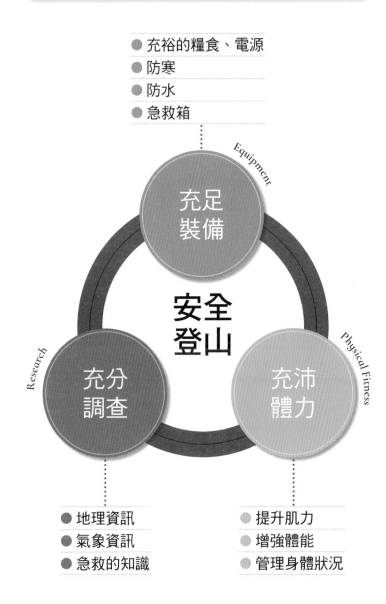

圖表 1-11 安全登山三大要點

● 充裕的糧食、電源
● 防寒
● 防水
● 急救箱

Equipment

充足
裝備

安全
登山

Physical Fitness

充沛
體力

Research

充分
調查

● 地理資訊
● 氣象資訊
● 急救的知識

● 提升肌力
● 增強體能
● 管理身體狀況

忘了帶上這些物品（總是忘記的東西才是最要緊的）。

爬山時，除了帳篷和爐具等必要裝備外，還有登山專用服裝等。在此，我想要把重點放在確保「安全」這一點上，來說明所需裝備。

首先是衣物，面對突發的天氣變化，一定要攜帶雨具等高機能的服飾或速乾型內衣褲。

再來，行動糧（編按：常見的行動糧包括麵包、果乾、巧克力、堅果等）如果只剛好應付計畫好的旅程，萬一不幸在回程遇到山難，很有可能斷糧，因此有必要多備一點。急救箱也是如此，必須準備的恰到好處。另外，如果懂得露宿、紮營，存活率會大幅提升（參見第二四六頁）。

近年來，越來越多人透過行動電話獲得協助。在防潮袋裡放入行動電源，同時也順便把紙本地圖和指南針放進去，就能放心了。

✔ 安全必備的裝備確認清單

☐ 雨具（上身、下身）。

☐ 露營用具。

☐ 換穿衣物（化學纖維、羊毛）。

☐ 預備糧。

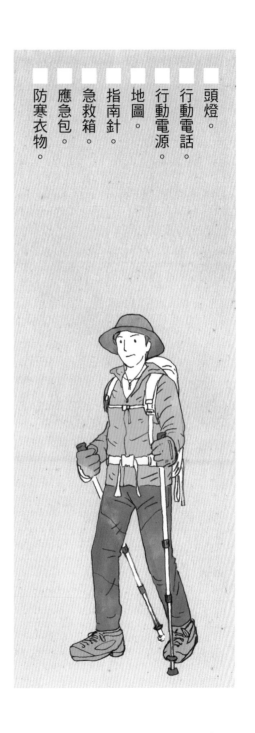

□ 頭燈。
□ 行動電話。
□ 行動電源。
□ 地圖。
□ 指南針。
□ 急救箱。
□ 應急包。
□ 防寒衣物。

鍛鍊並儲備體力

我們不僅要訓練能長時間行走的肌力，上下山時，還要學會該如何使用我們的身體。習慣穿登山靴走路，便能預防受傷。而登山杖的使用方法，也不可能一進入山裡，就突然變得非常熟練。具備充足的鍛鍊及睡眠，登山事前準備就是這麼簡單。

在遇到山難、陷入危險時，大多數人的體力都會到達極限。如果體力本來就不好，那麼即使遇到小困境，也有可能一下子深陷危機。

透過平時不間斷的訓練，以及充足的睡眠與休息，在身心都充實的情況下，就算天氣

53

稍微不佳，或是遇上輕微的突發事件，登山計畫也不會生變。

只要維持良好的判斷能力，無論發生什麼事都能妥善應對，並且平安歸來。想要活用所擁有的技術和技巧，按照擬定的計畫實行，擁有充足體力會是你最強大的武器。

日常的運動也可以幫助我們維持健康。有的人是為了身體健康而爬山，不過為了能夠登山，我們也必須先保有強健的體魄才行。

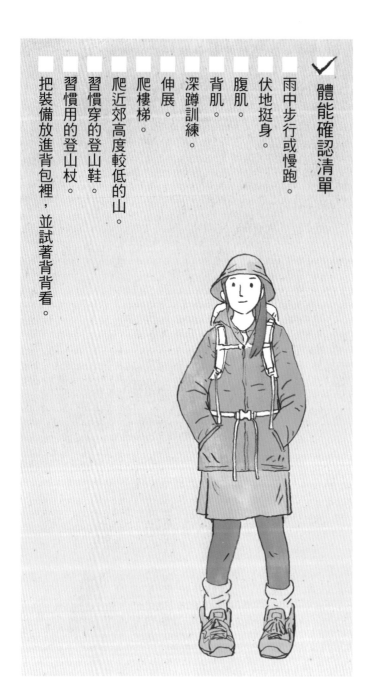

✔ 體能確認清單

☐ 雨中步行或慢跑。

☐ 伏地挺身。

☐ 腹肌。

☐ 背肌。

☐ 深蹲訓練。

☐ 伸展。

☐ 爬樓梯。

☐ 爬近郊高度較低的山。

☐ 習慣穿的登山鞋。

☐ 習慣用的登山杖。

☐ 把裝備放進背包裡，並試著背背看。

充分調查、了解自己

只要決定想爬的山，就要徹底調查周邊資訊、如何前往等。無論是導覽書中可信度很高的情報，還是網路上最新消息，都得廣泛蒐集，並挑選出最接近現況的資訊。

同時，也要參考公家機關提供的統計數據，以防在遇到危機時，能正確的判斷。不管做什麼事，資訊都很重要。事前應該要了解目的地周遭的狀況、從其他登山者那裡獲得的危險情報等。

決定旅程之後，要透過網路、電視、收音機等，蒐集長期或前一天的天氣預報，以及當天即時的氣象消息。如果明知颱風要來，卻不重新審視自己的行程，風險就會提高。

此外，了解自己也很重要。例如：可以用什麼步調登山、有哪些事做得到或做不到。

還有，你知道自己所有裝備的正確使用方法嗎？知道規格與使用的技巧、特性後，遇到困難時，突破難關的可能性也會隨之提高。

自古以來，人們都說：「知彼知己，百戰百勝。」只要充分蒐集並理解資訊，就能踏踏實實的靠自己的雙腳走回來。

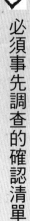

必須事先調查的確認清單

- 目的地的周邊資訊。
- 登山步道的狀況。
- 附近的觀光資訊。
- 山屋的營業時間與設備。
- 當天與之前的氣象消息。
- 裝備的使用方式。
- 提出登山計畫書的方法。
- 申請救助的辦法。
- 急救技巧。
- 遇難的風險及情況。
- 往返的交通工具。
- 裝備規格。

08

一個人的登山，安全嗎？

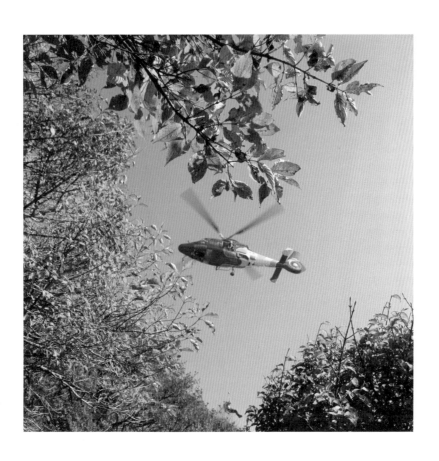

一個人爬山的風險是發生事情時可能沒人幫忙，但優點是能立刻做出判斷。

只要能平安歸來，無論是一個人還是團體，都沒有太大差別。但如果面臨山難等高風險情形，獨自攀登就得多加注意了。

首先，當自己無法行動時，沒有旁人可以伸出援手。幸運的話，遇到路過的其他登山客，或許還能求援，萬一什麼人也沒有，甚至在動彈不得的狀況下，那就糟了。

獨自登山時，一定要多往前預測兩步至三步，並且留意，絕對不要讓自己遇上山難，或是徹底防止自己可能會迷路。

萬一受傷，行動能力低下，很可能無法移動。所以要確保呼救的管道與方式。例如，備妥行動電話或GPS的電池，想辦法保持對外聯絡。

一個人行動不會只有缺點——因為自己可以隨時下判斷，並立即反應。一旦感到身體異常，就能立即停止、往回走。察覺天氣變壞時，也不需要和他人商量，直接轉換到可閃避的路線。及早決斷、行動，這就是一個人也能享受低風險登山的祕訣。畢竟，以後要來，還有很多機會。

獨自登山怎麼自保？

就算遇到跌倒等事故，只要還有意識，便能採取應對措施。因此，確保對外聯絡的方法很重要。此外，若有傳送訊號的呼叫器，也能提高被救難隊發現的機率（參見第二三五頁）。再者，必須提交登山計畫書，做足萬全準備再去挑戰登山，才是最重要的。

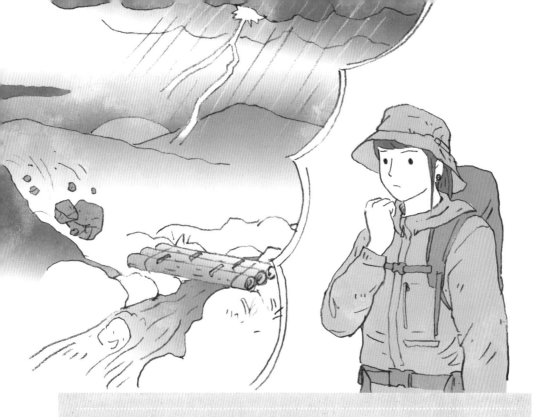

✓ 獨自登山的安全確認清單

攜帶較多的飲用水。

攜帶較多的電池或行動電源。

充分確定路線。

確認天氣預報。

急救箱是否完備？

是否有預備糧？

是否能搭營？

是否有裝備？

目的地是否人跡罕至？

是否提交登山計畫書？

是否有無線電呼叫器？

是否有買登山保險？

是否是攀爬過的登山路徑？

有帶哨子嗎？

有頭燈嗎？

有 GPS 和地圖嗎？

是否穿了顏色顯眼的服裝？

是否睡眠充足？

身體狀況良好嗎？

有告知家人或朋友嗎？

有隨時往回走的覺悟嗎？

09

四季變幻，風險也跟著換

山巒能讓人享受四季變幻的自然之美，無論是哪一個季節，都有各自的魅力，但也隱藏不一樣的危險。讓我們一起理解不同時節的特性，才會知道如何應對。

在融雪和降水量較多的時期，應該避免靠近河川等水源處。夏天要注意中暑，冬天則要預防失溫，氣溫高低會直接關係到生命安全。

正確理解日照時間的變化、氣候不穩定的時期，並制定一個較為寬裕的行程。

一年四季，儘管每年都不太一樣，但其中的差異並不大。享受不同時節，累積登山經驗，了解在各個季節應該注意哪些事項。

初春（有殘雪）

從三月下旬到五月，高山地帶屬於殘雪期，山上大都還會有積雪，而這也是可能發生雪崩的危險時期。

有時候融雪會增加溪流水量，尤其是山崖或河川上即將融化的雪，會不停被往前推。

若在木棧道上，可能因大意踩到積雪，導致失去平衡跌倒。這時，應該使用登山杖等

用具一邊確認，一邊謹慎前行。

春～初夏

積雪融化後就是新綠，並預備邁向夏天。

這時是最舒適的爬山季節。

不過，必須考量梅雨季的大量降雨量，再加上融雪，河川水量必定大增，非常危險。

夏至前後，日照時間長，是最能安心享受攀登樂趣的時節。然而，這個時候也是草木快速生長的時期，整頓登山步道很有可能趕不及草木生長的速度，因此須注意不要迷路。

晚夏～秋

從夏季開始，正是颱風不斷襲擊的季節。

受到颱風侵擾，風和雨都會很劇烈，登山活動

也會變得非常艱鉅。

就算颱風剛走，天空看似雨過天晴，也有可能下驟雨。一旦降雨量增加，乾涸的溪流會突然暴漲，或發生其他意料之外的事故。

初冬

楓紅的季節，也是登山最佳時期，但早晚溫差非常大，一不小心，就會影響身體。從氣溫開始下降到日落，和其他時期相比，時間非常短。若在太陽西沉時遇難，可能沒辦法即時採取應對措施。總之，要快速判斷、儘早行動。

冬季

冬天是特別的季節，登山裝備和所需技術與其他三個時節完全不同。需要在雪中紮營的

行程，必須具備某種程度的覺悟，只要做足準備，通常就沒問題。

然而，也有可能遇到寒流或被猛烈的暴風雪襲擊，因此，可以趁著還是初學者的階段，多到低海拔的山進行雪地健走。

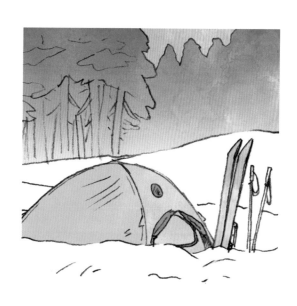

【登山必備】

大雨中迅速野營的技術救了我！

在持續登山超過二十年的時間裡，我體驗過好幾次危急狀況。

例如，二〇一七年夏天，我在梅雨季還未完全結束時去溯溪。當晚夜空非常晴朗，可以看到滿天星斗，天氣預報也說降雨機率是一〇％，天氣非常穩定。

我們生了柴火，一邊喝酒，夜深之後我便鑽進小型輕便帳篷裡。溪流潺潺水聲和森林裡的空氣令人心曠神怡，我很快陷入沉睡。

大概到了凌晨兩點左右，我迷迷糊糊的醒過來，沒想到我的睡袋竟像橡皮船般浮在水上。

我慌張的衝到帳篷外，不久前還很穩定的溪流發生劇變，成了凶猛的濁流，並且逼近我眼前，四周的豪雨讓我的視線僅能看到幾公尺外。

當下真是一刻都由不得我猶豫。我馬上叫醒同伴，把全溼的裝備全部塞進背包裡，一邊背著沉重的背包，一邊爬上斜坡，想要抵達一個高臺。為了避雨，我們打開防水帆布的天幕，在每張天幕下各自裹著小型輕便帳篷，咬緊牙根忍耐，等待早

上到來。

不過，就算是在這樣的艱困環境之下，我的同伴們也都很正向，沒人陷入悲觀。因為「這是意料之內的危險，而且我們也已經做好危機管控」。儘管我們原本認為絕對不會下雨，但為了以防萬一，我們還是在高地設置固定繩索，且準備了逃生路線。

由於河水變成濁流，我們無法取水，便把積在天幕上的雨水過濾後，當作全員隔天的飲用水。不能弄溼的裝備則另外放在防水袋裡，就算放進已經浸溼的背包，換洗衣物、防寒衣、料理用具和糧食等，也都沒有被弄溼，這讓我們安心不少。

事前準備讓我們即使處在危機之下，仍確保了安心和安全。這樣的體驗讓我重新體會到，事前準備有多麼重要。

傾盆大雨的夜晚，我抱著膝蓋撐到早上，幸好有為了以防萬一所做的準備，以及在大雨中也能迅速野營的技術保護了我。

Chapter 2

健行、高山健行與登高山

本章將介紹登山的種類、各種攀登難易度，
以及書寫和繳交登山計畫書的方式等。

01

先從附近較好爬的山開始

為什麼要登山？人人都有不同的想法、不同的契機。

凡事都有第一次，大都是受到親朋好友的邀約，或是被父母「領進門」，不知不覺間，登山就成了他們人生的一部分。再者，受到小說、漫畫、電視節目或電影的影響，也想實際站在山頂上看看。其中，或許有些人是在露營後，才逐漸對登山產生興趣。

不只是登山，在開始某種興趣時，大都分成以下兩種。

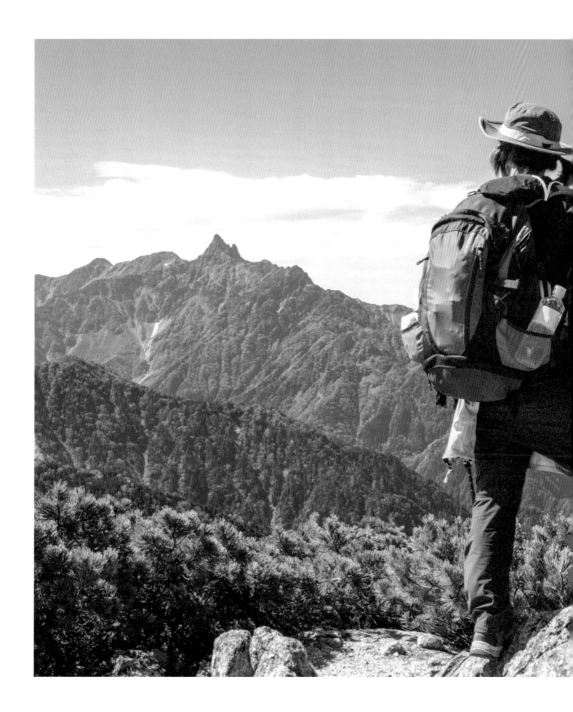

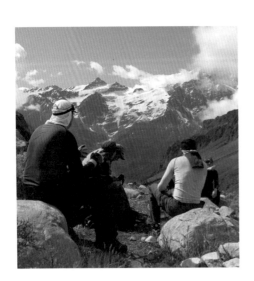

一種是以登頂為目標。比方說，一開始便計畫爬上聖母峰。當然，聖母峰無法一個人攀登，因此為了將來能登上海外山岳，所以一邊訓練基本功。另一種是進階型。先從附近較好爬的山開始，累積許多成功經驗後，再慢慢挑戰難度高的山。不管是上述哪一種，只要選擇適合自己個性的即可。

然而，一開始一定要跟有經驗的人一起爬才安全。如果身邊沒有這樣的人，最好請嚮導，或是參加登山協會的課程等。

1. 受到朋友邀約

身邊有爬山經驗的朋友，實在是一大幸事。大多數的老鳥都很歡迎新手或剛入門的登山客，會毫不藏私的傳授經驗和知識，有時候也會分享自己既有裝備或用具。

和志同道合的朋友一起攀爬山峰非常開心，吃飯時也會感覺特別美味。與其單打獨鬥，還不如讓前輩引導，更令人安心。

2. 自己一時興起

一個人行動是最輕鬆的，而且有些感受只有獨自走在山路中才能體會。只要你萌生想要登上那座山的想法，就應該立刻行動，沒必要等待他人。

所有登山客都一樣，只朝山的方向前進。就算是一個人，只要有萬全的調查和準備工作，便毋須擔心。

3. 在戶外活動時無意間接觸到

從輕便的露營開始，到露營車野營，漸漸無法獲得滿足後，接著挑戰高山健行。隨著能做的事和所需裝備、用具增加，就會想嘗試新事物，去更遠的地方。習慣了夏天的山，又會想要挑戰冬天的山，因為山總是在那裡，等著我們去征服。

02 想知道最新資訊，就問登山用品店

掌握資訊，便能征服山。懂與不懂之間，登山的難度也會完全不同。

1. 靠書

坊間的登山書籍，分成技術導向或目的導向等不同類型。山從過去以來都沒有什麼太大的變化，但人類的規矩經常變來變去，最好用最新書籍來獲取最新消息，如果要找跟裝備、器具相關的資訊和近來的登山資訊，還是以月刊雜誌為佳（編按：可參考《臺灣山岳》雜誌）。越多人爬的山，就會有越多情報，小眾的山則較難找。

2. 在網路上找

人們可以輕鬆在網路上搜尋到大量資訊，也會有很多實用影片。但由於無法判斷訊息真偽，因此在調查時必須特別留意，要從不同角度去蒐集資料。

選擇官方或是評價高的網站……只要正確使用，網路就是最強而有力的資訊來源。

3. 商店或諮詢中心

登山用品店通常能從常客那裡獲取最新、最具體的消息。就算只是新手，也是重要的客人，因此會願意提供正確資訊。

除此之外，詢問目的地附近的遊客中心，也非常有幫助，畢竟有很多不同季節的情報或特殊狀況，是當地人才會知道的。尤其是殘雪程度、登山棧道的狀態，以及天氣相關消息等，應該都能在此處得知。

什麼樣的山？要用何種方法？在何時攀登？就算是同一座山，也會因不一樣的攀登技巧和季節而有所不同。首先，讓我們從調查、了解開始。

在現代，有各式各樣蒐集資訊的方式。我們隨時都能買到登山指南書，只要在網路上搜尋，便能輕鬆獲得無限、免費的最新訊息，而且還能找到許多影片。

然而，要從如海嘯般蜂擁而來的各種資訊中，選出自身所需要的，非常困難。例如：想要完全按照某個人的登山計畫執行時，卻受限於經驗、體力、技術與裝備的不同，而無法完全複製。在獲取眾多訊息的同時，也要知道哪些才是對自己有幫助的。

對初學者來說，有時候確實沒辦法正確掌握自己的狀況。這時，經驗者的分享就會成為重要的資訊來源。就算不認識登山老手，也可以詢問登山用品店，大多時候他們都會從大量的知識當中，挑選出適合你的來提供意見。

03 你以為的「登」不只有一種

除了單純享受爬山，尚有其他幾種形式。

雖然這些都統稱為登山，但會隨著進行方式的差異而分成不同種類。自己也能設定一些條件，並提升難易度，享受不一樣的攀爬樂趣，不少登山者都是這麼挑戰自我的。

在征服幾座山後，可以試試看不同的爬山方式，像是參加不一樣的登山團體，以不同的觀點和角度來攀登，都是不錯的選擇。

1. 一般登山

從山麓的登山口開始，中途在山屋等地休息，抵達山頂後，再折返下山。這種方式主要是有完備的登山步道，最適合新手或是有一段時間沒登山的人。隨著攀爬的山峰不同，除了在山屋過夜，有時也會攜帶帳篷，在戶外露營。

應蒐集的資訊

- 目的地周邊地圖。
- 路線資料。
- 過去的山難消息。
- 推薦的眺望地點。

建議攜帶裝備

- 背包。
- 雨具。
- 防寒衣物。
- 頭燈。
- 急救箱。
- 臨時露宿用具。
- 水與行動糧。
- 速乾型衣物。
- 登山鞋。

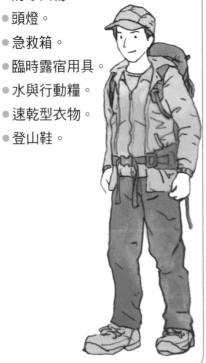

2. 殘雪期登山

到了春天，雪未完全融化時，從花朵漸開的山腳下到雪漸深的山頂，可以體會到大自然的變化。比起冬季，這個時期的白天更長，時間上也更寬裕，是入門雪山的好時期。

然而，氣溫上升會讓雪變得柔軟，容易打滑，也會有雪崩的危險，一定要特別謹慎小心。這時的氣候往往不穩定，請務必做好萬全準備再去登山。

應蒐集的資訊

● 雪質狀態。

● 歷年雪崩資訊。

● 前一週的氣象消息。

● 在地圖上標記溪流的位置。

建議攜帶裝備

● 冰爪。

● 雪鞋。

● 冰斧。

● 防水鞋套。

● 輕便登山鞋。

● 雪崩裝備（編按：包含懸掛式吊燈、探針、登山鐵鏟等，在雪崩時能搜尋被掩埋之人的工具）。

● 太陽眼鏡。

● 防水手套。

↑ 在一般登山裝備之上追加

3. 積雪期登山

登山山固然需要技術與經驗，但近距離體會到大自然之美與殘酷，是相當難得的事。

請備足裝備，提前做好訓練，以萬全的狀態來挑戰。就算不是挑戰正式的高山，也可以穿上雪靴，在較低的山地健行。下雪的隔天早上，一邊撥開新積的雪，一邊在山野中前行，別有一番風味。

應蒐集的資訊
- 積雪量。
- 登山日的最低氣溫。
- 登山期間的天氣狀況。
- 有無登山路徑。

建議攜帶裝備
- 全套硬殼衣。
- 刷毛衣等穿在中間層的衣物。
- 厚的防寒衣物。
- 冬季用手套。
- 備用手套。
- 護目鏡。
- 冬季登山靴。
- 保溫水壺。

↑ 在一般登山裝備之上追加

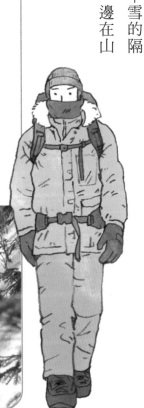

4. 健行

健行能在低海拔、短時間內進行。儘管健行和高山健行或登山之間，並沒有明確的區別，高度在五百公尺以內的，大致上都被歸納為健行。

無論哪一個季節，都能以輕裝和簡易裝備輕鬆享受健行，因此預先的演練和鍛鍊，也是其中的一部分。當然，純粹體會山林也不錯。

應蒐集的資訊

- 鄰近的溫泉。
- 當地的美食。
- 火車等交通工具。
- 路線圖。

建議攜帶裝備

- 背包。
- 雨具。
- 防寒衣物。
- 頭燈。
- 急救用具。
- 緊急保溫毯。
- 水與行動糧。
- 輕便服裝。
- 好走的鞋。

5. 登山支線（Variation Route）

不同於基本的登山道，屬於難度高的路線，不容易攀登，且通常都是險處或岩壁，所以主要以老手為主。

當然，這要根據自己的攀登能力去選擇，不過這樣的挑戰，也是登山的一種奧妙。

應蒐集的資訊

- 路線資訊。
- 路線周邊的地形。
- 必要的攀爬裝備（攀爬鐵釘、螺栓、登山扣環等）。
- 必要長度的攀登繩。

建議攜帶裝備

- 安全頭盔。
- 背負式安全帶。
- 攀登繩。
- 攀岩裝備。
- 徒步攀爬鞋。
- 緊急糧。
- 露宿裝備。
- 其他基本裝備。

6. 灌木叢樹林縱走

這種登山方式是一邊撥開山白竹叢林或灌木叢，一邊在沒有道路的地方前進。雖然可以盡情投入大自然的懷抱，享受穿越山林的快感，不過，因脫離原定路線，所以很講求技巧，而且也很傷裝備。

如果想挑戰，就要準備耐用的裝備，或是使用即使耗損也不會心痛的器具。同時，也要注意恙蟲、硬蜱等各種會叮咬人的小蟲。

應蒐集的資訊

- 行程預定地的全區地形。
- 事前下載 GPS 地圖資訊。
- 植被的知識。
- 一定長度的攀登繩。

建議攜帶裝備

- 安全頭盔。
- 登山手套。
- 防蟲噴霧。
- 防蟲網。
- 厚衣物。
- 攀登繩（20 至 30 公尺）。
- 衛星通訊設備。
- 其他基本配備。

7. 攀登

所謂攀登，指的是高山攀登。這是一種在自然岩壁上，使用鐵釘或登山繩攀爬的登山方式，需要高度的技巧和裝備。

爬上陡峭的岩壁後，其喜悅之情難以言喻。在冰凍期攀登稱為冰攀，難度會更高。此外，光靠手腳攀爬的徒手攀岩，近年來也很受歡迎。

應蒐集的資訊

- 確定攀登方式。
- 確認路線簡圖（集結岩壁路線圖的導覽書）。
- 必要的攀爬裝備。
- 攀登難易度分級表。

建議攜帶裝備

- 安全頭盔。
- 背負式安全帶。
- 攀登繩。
- 攀爬用具。
- 攀登鞋。
- 登山粉筆。
- 其他基本配備。

8. 山徑越野跑（trail running）

簡單來說，這是一種在登山路線上跑步的運動。跑者大都會在山脊之間縱走。儘管只穿方便奔跑的輕裝，但有時也會攜帶專用背包等必要的登山裝備。

除了行前鍛鍊，維持登山途中的身體狀態、配速……尚須具備高度的行程管理能力，因此較適合老手。

應蒐集的資訊

- 山坡斜度。
- 路線途中的危險地段。
- 登山者人數多寡。
- 氣溫與天氣。

建議攜帶裝備

- 越野跑鞋。
- 越野背包。
- 補充水分。
- 果凍類行動糧。
- 防風外套。
- 換穿衣物。
- 其他基本配備。

9. 溯溪、溪釣

這種登山方式並非沿著登山棧道或山脊走，而是沿著溪流上溯。在人煙罕至的祕境中向前行，其魅力令人無法抵擋。

由於會同時面臨岩壁和水域，因此需要高度的技能和危機管理能力，最好先參加各種課程和體驗活動，從有經驗的老手身上學習技能。

想要享受溪釣，就得先學會溯溪技巧。

應蒐集的資訊

- 溯溪難易度分級表。
- 攀登難易度分級表。
- 瀑布的規模大小。
- 適合紮營的地點。

建議攜帶裝備

- 登山頭盔。
- 背負式安全帶。
- 攀登繩。
- 攀登用具。
- 溯溪鞋。
- 岩槌。
- 止滑鞋套。
- 其他基本配備。

04 懂山之外，也要懂自己

登山的難易度，會因棧道不同而改變，也會隨著自己的技術、裝備和經驗而有所不同。就算是同一座山，亦會因為什麼時候、如何攀爬而有差異。

請以自己能安全爬山的程度，來制定計畫。

海拔三千公尺以上的高峰，雖然登山距離長、坡度險峻、攀登難度高，卻給人滿滿的成就感，因此相當受歡迎。

即使是很難爬的山，

戰的難度（參見圖表 2-1）。

也會有很容易上去的時候，只要充分利用時間，謹慎備妥裝備，一定比在困難時期還要安全。了解自己及山的狀況，就能控制難易度。面對自己憧憬的山，細心準備，便能降低挑

● 地形阻礙

海拔三千公尺的山岳，山頂大都是陡峭的岩壁，就算設有登山步道，爬起來也很困難。

儘管海拔高度沒那麼高，但如果是人跡罕至的山，森林裡的棧道也可能不太完善，不僅較容易迷路，攀登難度也會提高。

在還是新手時，與其挑戰高山，倒不如選擇自己能爬得上去的山，先把目標放在提升經驗值，才能獲得更好的結果

● 季節、天候多變化

雖然有一些山峰在春、秋兩季很容易攀登，但在嚴冬時期就會變難。如果在氣候不穩定時挑戰，更是考驗危機處理能力。

相反的，有時候認為很險峻的山，只要在有利的季節和天氣好時前往，反倒可以平安歸來。不過，難攀登的山，氣候也容易說變就變。

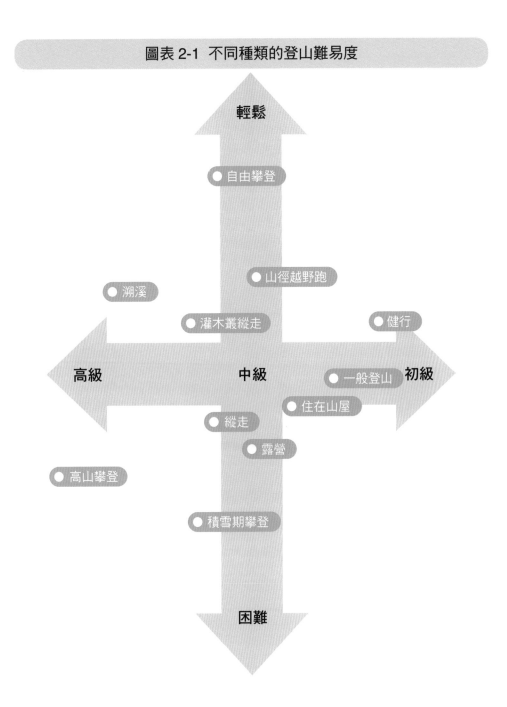

圖表 2-1 不同種類的登山難易度

輕鬆

● 自由攀登

● 山徑越野跑

● 溯溪

● 灌木叢縱走

● 健行

高級　　　　　　　　中級　　　　　　● 一般登山　初級

● 住在山屋

● 縱走

● 露營

● 高山攀登

● 積雪期攀登

困難

● 裝備、技術

如果有完善的登山路線，或許只要兩腳不停向前走就可以了。然而隨著不同的登山形式，有時需要使用攀岩裝備，有時則必須具備溯溪或灌木叢縱走的技能。特殊的登山形式雖可以讓人獲得與眾不同的喜悅，但也得做好事前準備和鍛鍊。

● 時間上的限制

較長的登山路線或日落較早的秋冬季節，須考慮野營或縮短攀登時間。日落之後，行動自然會受到限制。若身處在不安全的地點，可能會完全無法動彈。

如果在冬季，再加上又是在危險地點迎接日落，不僅行動受限，還會因氣溫下降，導致提高罹患失溫症的風險。如果行程時間拉長，風險和難易度也會大大增加。

05 路線怎麼定，計畫就怎麼寫

登山路線的設定，大致上分為原路往返、環狀登山、縱走型和高山營地型等。評估大致的難易度，決定目的地後，就可以具體計畫要採取哪一種路線（參見下頁圖表2-2）。

其中最容易的就是原路往返。從登山口到山頂（目的地）後，再以同樣的路線回到原地。如此一來，需要調查的資訊也會變少，也能因應身體狀態和天氣變化，隨時往回走。

設定去程和回程不同的路徑，像繞圓一樣走一圈，就叫環狀登山。因為都是回到相同的地點，某種程度上可以想成是原路線往返的延伸類型。計畫時，可以把車子停在登山口……交通工具的選擇相對較多，對初學者來說較好挑戰。

在規畫路線時，要充分調查途中有什麼，實際登山時，也要仔細留意。當然，有時候會遇見出乎意料的絕佳景色，令人為之一驚。不過，如果能事先計畫好，把景致優美或是稀有景況的地點當成休息地，那就可以悠閒享受了。畢竟，有時候好不容易抵達眺望優美風景的地方，卻因時間有限必須立刻離開，是很掃興的，因此最好事前仔細調查清楚。

選擇路徑時，與其籠統的尋找資訊，還不如決定一個主題。例如：「享受紅葉」、「觀賞多個瀑布」等，這樣才能有效率的查資料，並找到更有深度的資訊。

圖表 2-2 如何規畫登山路線

先決定目的地與出發點，比較難易度與經驗值，安排一條不勉強的路線。

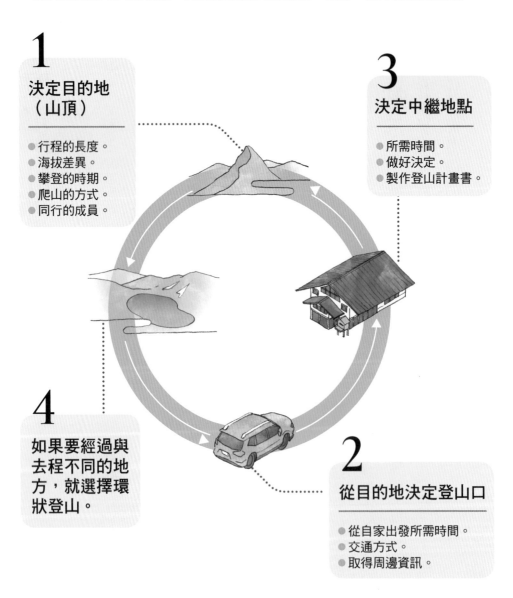

1

決定目的地
（山頂）

● 行程的長度。
● 海拔差異。
● 攀登的時期。
● 爬山的方式。
● 同行的成員。

3

決定中繼地點

● 所需時間。
● 做好決定。
● 製作登山計畫書。

4

如果要經過與
去程不同的地
方，就選擇環
狀登山。

2

從目的地決定登山口

● 從自家出發所需時間。
● 交通方式。
● 取得周邊資訊。

原路往返型&環狀登山型

新手可以透過連結登山口與目的地，安排去程與回程相同的簡單路線。把途中的山屋當作中繼點，計算所需時間來制定計畫。回程如果不走山屋，而是走其他路線，就能發展成環狀登山。

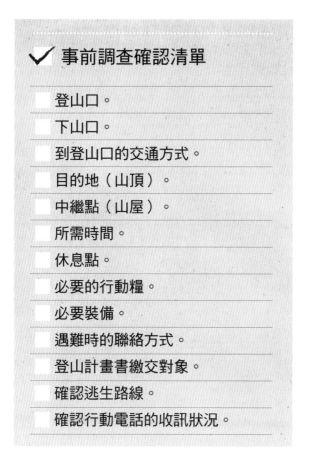

✔ 事前調查確認清單

- 登山口。
- 下山口。
- 到登山口的交通方式。
- 目的地（山頂）。
- 中繼點（山屋）。
- 所需時間。
- 休息點。
- 必要的行動糧。
- 必要裝備。
- 遇難時的聯絡方式。
- 登山計畫書繳交對象。
- 確認逃生路線。
- 確認行動電話的收訊狀況。

Point

- 登山口與下山口都是同一個，比較容易規畫交通。
- 行程較短，新手也能安心。
- 計畫行程與評估所需行動糧較為簡單。

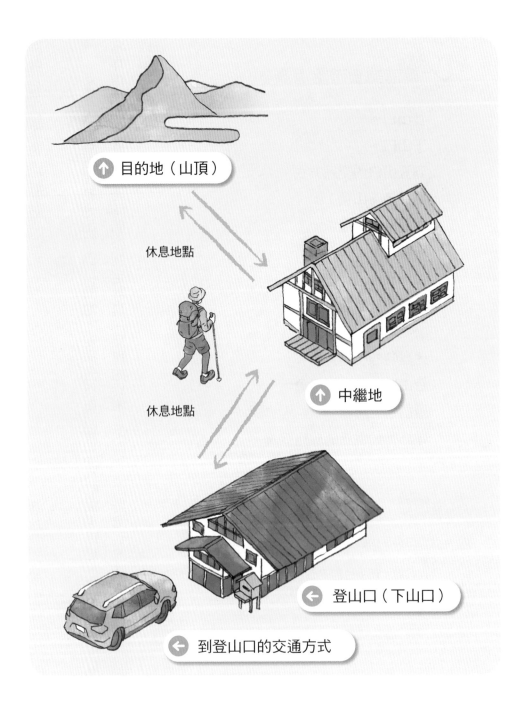

目的地（山頂）

休息地點

休息地點

中繼地

登山口（下山口）

到登山口的交通方式

縱走型

從登山口到下山口，途中會經歷許多山。這會花好幾天的時間，像是經過許多山屋，或者邊搭帳篷邊移動，是一種極富動力的路線設定。

由於身上必須一直背著所有行李，非常考驗精力和體力。而且走到一半時，也比較難往回走。

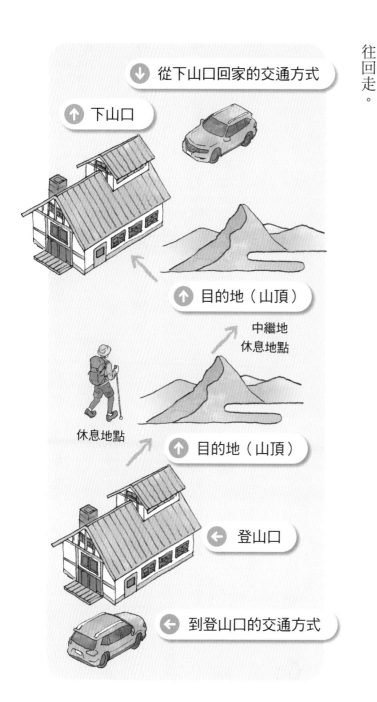

從下山口回家的交通方式

下山口

目的地（山頂）

中繼地
休息地點

休息地點

目的地（山頂）

登山口

到登山口的交通方式

如果想在一次的登山行程中征服多座山，可以設定成縱走型。這是從登山口到達第一座山頂，接著向其他山前進，最後，再從不同的地點下山。

根據不同路線，會花上好多天，登上多座山頂，也能獲得大大的滿足。不過，也要做好事前準備與調查，並仔細確認自身裝備。

另外，由於上山與下山的地方不一樣，沒辦法把車子停在同一個地方，因此交通較為受限。必須乘坐大眾運輸回到原本的入口，或是一開始規畫時就把自家當成起點。

順帶一提，縱走型是單向通行的路徑，因此，如果往反方向重新再走一次，會有不同的新發現。

✓ 事前調查確認清單

- [] 登山口與下山口。
- [] 到登山口的交通方式。
- [] 從下山口回去的交通方式。
- [] 多個目的地（山頂）。
- [] 多個中繼地（山屋）。
- [] 所需時間。
- [] 休息地點。
- [] 必要的行動糧。
- [] 必要裝備。
- [] 遇難時的聯絡方式。
- [] 登山計畫書繳交對象。
- [] 確認逃生路線。
- [] 確認行動電話的收訊狀況。

Point

- 花上許多天完成較長的路線，能獲得滿滿的成就感。
- 行程較長，計畫行動糧和日程進度的難易度也會增加。
- 登山口和下山口不一樣，因此必須有計畫性的行動。

高山營地型

這是把山屋或露營地當成主要據點，往返並過夜，且同時挑戰好幾座山頂的類型。如果想要在最佳的天氣狀態下拍攝山岳照片，要花上好幾天的時間，便可以使用這種方式。但這不僅會增加裝備和糧食，登山者也需要有好體力，並學會活用中繼點。

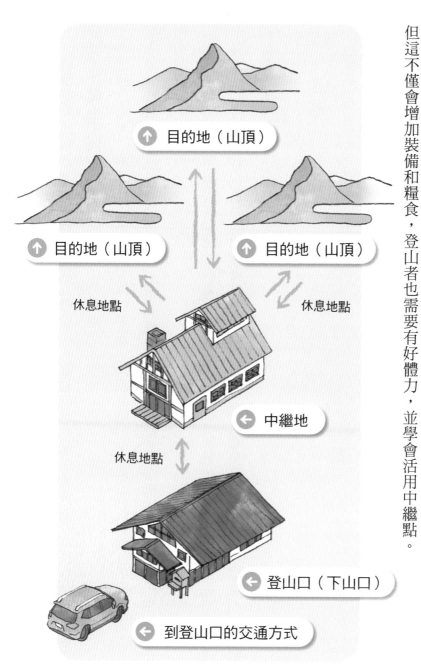

目的地（山頂）

目的地（山頂）　　目的地（山頂）

休息地點　　　　　休息地點

中繼地

休息地點

登山口（下山口）

到登山口的交通方式

就算是利用縱走型，也有辦法攻克多座山。在目的地稍微下方處設一個中繼地當據點，分成多次爬上不同的山頂，就是高山營地型了。

這種路線可以選擇住山屋，也可以住帳篷，比起必須把所有裝備都背在身上的縱走型，高山營地型只要在抵達營地後，挑出需要登上各座山頂的必要裝備即可，因此，也有保存體力的優點。

採用這種方式可以在營地停留好幾天，觀察天氣，等待最佳登頂時機，能充分享受登山最極致的瞬間。雖然選擇的路線有限，不過，要是有技能及充裕的時間，還是希望大家能挑戰看看。

✔ 事前調查確認清單

- ☐ 登山口與下山口。
- ☐ 到登山口的交通方式。
- ☐ 多個目的地（山頂）。
- ☐ 高山營地的狀況。
- ☐ 所需時間。
- ☐ 休息地點。
- ☐ 必要的行動糧。
- ☐ 必要裝備。
- ☐ 遇難時的聯絡方式。
- ☐ 登山計畫書繳交對象。
- ☐ 確認逃生路線。
- ☐ 確認行動電話的收訊狀況。

Point

- ● 設立據點並過夜，因此可以連續攻頂。
- ● 由於要露營，必須攜帶帳篷等裝備，日程增加，難度也會提高。
- ● 登山口和下山口相同。

06 事先演練時就要拿地圖註記

地圖不只是當天爬山用得到，在事先演練中就應該活用地圖，來推測與察覺危險。計畫路線時，不光要看導覽書或高山地圖，還要看畫有等高線的兩萬五千分之一的地圖，養成事先判讀地形的習慣，並在地圖上標記目的地的山頂、登山口、山屋和連結這些地點的登山步道。此外，也要掌握地形的高低差，哪裡是山脊、斜坡以及隘口（編按：山頂與山頂之間海拔最低的部分，也被稱為鞍部、山口或關口）。

想要具體規畫，絕對少不了地圖。

首先，重要的是知道哪些地方難以攀登。再來參考導覽書籍的地圖，擬定大致所需時間，並安排休息地點。這時，如果也把吃行動糧排進計畫當中，就可以知道攜帶的糧食是否充足。

確認高低差

規畫好登山路線後，在地圖上找到海拔最高的地方

（山頂），並從山頂判斷山脊（＝山稜）和山谷。如果等高線的密度越高，代表傾斜程度越大，因此在攀爬這段路的前後，需要休息以儲備體力。另外，下坡時，可能會滑倒或跌落，所以要特別注意，並事先做好筆記。

確認風大處

山的整體風向會隨著當時的氣壓分布而有所不同，難以事先預測，不過，只要看過地

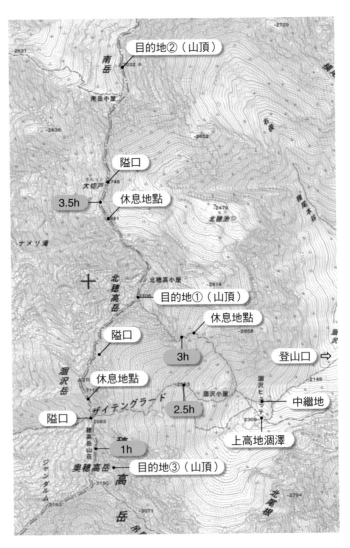

圖，就能大概預估哪裡會有因地形而起的風。

例如，白天會有從山谷往上吹的谷風，因此，山稜或隘口一帶就會有兩股風相碰。

確認危險地點

網路上的山岳資訊網站，都會介紹岩壁或碎石坡（編按：指的是遍布大小各異的岩塊和碎石的斜坡。數公分左右的石子遍布的斜坡，則稱作砂石坡）等，曾經有人滑倒、跌落或遇難的地點。

一定要記得在地圖上標記事故頻繁發生的地點。休息時，確認當下的位置，以及到達下一次休息地點的路線，事前謹慎行事，做好危機管理。

很多人迷路的地方，便是容易搞錯方向的地點，要特別注意。

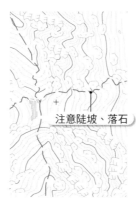

注意陡坡、落石

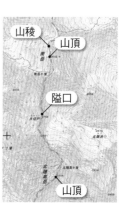

山稜　山頂

隘口

山頂

07 寫完前進路線，也要想撤退之道

擬定登山規畫書後，就要準備登山計畫書，並於登山口提出。

提交登山計畫書雖不是一項義務，但萬一遭遇山難，搜救隊就能以此為據，立刻知道原本的爬山行程，所以一定要養成在出發時提出的習慣。雖然很麻煩，不過只要寫過一次就會了，而且也能掌握書寫的訣竅（參見第一○二頁圖表2-3至2-4，臺灣登山計畫書範例請參考圖表2-5及2-6）。

在你參加的登山團體中，如果有人製作了計畫書，也可以拿他寫的當作參考。畢竟今後你也可能成為領隊，還是必須知道該怎麼寫。

寫好後，除了要繳交的那一份之外，最好團隊裡的每個人都發一份。同時，別忘了也要留存給不會同行的家人或親近的人。

登山計畫書製作流程

決定地點 ➡ 要去多久時間 ➡ 調查周邊資訊 ➡ 規畫路線 ➡ 完成決策 ➡ 評估行動糧攜帶量 ➡ 確定裝備 ➡ 製作程序表 ➡ 設計路線圖 ➡ 擬定參與人員名單 ➡ 統整 ➡ 提交。

登山計畫書雖沒有既定的格式，卻有一定要記錄的資料（參見第一○六頁圖表2-7）。

行走路線與時間規畫……是登山計畫中最重要的。此外，也要寫上參加成員名單、裝備用具清單和緊急聯絡人等。

統整登山計畫前，首先得決定目的地（要攀登哪一座山），接著調查登山口與中繼地點等周邊資訊。決定好路線後，要計算出大致所需時間，並安排行程。

只要確定行程，知道要帶的糧食和裝備，這樣一來，就能列清單。

後，請依序填寫登山計畫書，也要記得填入登山隊長的資訊和聯絡方式。接著，列出成員名單，要寫上姓名、出生年月日、血型、地址、手機號碼、聯絡人……。

圖表 2-3 日本地方政府提供的登山計畫書範例 ①

登山環境を新型コロナウィルスから守るための5つのお願い

⚠ 1. 体調に不安がある場合は絶対に入山しないこと
2. 山小屋・テント場の営業確認、事前予約を徹底すること
3. 十分に難易度を落とした山選びをすること
4. 混雑を回避する登山計画により行動すること
5. 感染予防グッズを携帯し、ゴミは持ち帰ること

長野県標準様式

登 山 計 画 書　Trekking Itinerary

長野県知事　　　　　　殿
Nagano Prefecture Governor

年　　　月　　　日
Year　　Month　　Date

住所
Address

氏名
Name

長野県登山安全条例第21条第1項の規定により、
下記のとおり届け出ます。

目的山域　□北アルプス　□中央アルプス　□南アルプス　□八ヶ岳／奥秩父　□その他山域
Destination　Northern Alps　Central Alps　Southern Alps　Yatsugatake/Oku Chichibu　Other areas

主な山岳の名称　Mountain name(s)

氏　名 Name	性別 Sex	年齢 Age	住所 Address／ 自宅電話番号 Phone, 携帯電話番号 Mobilephone	緊急連絡先 Emergency Contact	山岳保険加入 insurance
リーダー Leader	男・女 M／F		(自宅)Phone　(携帯)Mobile	氏名 Name　電話番号 Phone	有・無 Y／N
	男・女 M／F		(自宅)Phone　(携帯)Mobile	氏名 Name　電話番号 Phone	有・無 Y／N
	男・女 M／F		(自宅)Phone　(携帯)Mobile	氏名 Name　電話番号 Phone	有・無 Y／N
	男・女 M／F		(自宅)Phone　(携帯)Mobile	氏名 Name　電話番号 Phone	有・無 Y／N
所属山岳団体名 Affiliate group			電話番号 Phone		

······· 成員名單

入山日 Trip Dates:From　月 Month　日 Date　下山予定日 To　月 Month　日 Date　パーティー人数 No. in party　人 persons

月 日 Date	行 動 予 定（詳細な予定を記入してください。）Schedule (in detail)	宿泊地（山小屋・テント場）Accommodation
エスケープルート等 Escape route		

······· 行程規畫

装備品（□にレ点）※これだけあれば大丈夫だというリストではありません。　This is not an exhaustive list of equipment.
Gear　（○必要品　＊コロナ対策必要品　●積雪がある登山などの必要品）　　（○necessary gear　＊for COVID-19 measures　●for snow/winter ）

□レインウェア Rainwear	○	□ヘッドランプ・予備バッテリー Headlamp・Spare battery	○	□行動食・サプリメント Trail snacks・Supplements	○	□登山計画書（控）Trekking Itinerary (copy)	○
□防寒着 Jacket	○	□携帯電話・予備バッテリー Mobilephone・Spare battery	○	□非常食 Emergency rations	○	□ヘルメット Helmet	○
□地図 Map	○	□食料（　日分）Food (For　days)	○	□応急用品・常備薬 First aid articles・Household medicine	○	□アイゼン Crampons	●
□コンパス Compass	○	□飲料水（　リットル　ℓ）Drinking water(　ℓ)	○	□ツェルト・サバイバルルート Emergency tent	○	□ピッケル Iceaxe	●
□マスク Mask	＊	□消毒液 Antiseptic solution	＊	□寝袋 Sleeping bag	＊	□体温計 Thermometer	＊

その他の装備品 Other Gear

······· 装備用具清單

【注意】□登山計画書に関する個人情報は、山岳遭難発生時の救助・捜索活動のために利用します。
Personal information included in this hiking itinerary will be used to assist in search and rescue in case of emergency.
□登山計画書は、地区山岳遭難防止対策協会等の民間の方々の御協力により回収しています。
These itineraries are collected in cooperation with area Mountain Rescue Associations.
□山岳遭難発生等により救助・捜索活動を行った場合、経費を本人、ご家族、同行者等に請求する場合があります。
In the event of a mountain accident where search and rescue operations are performed, the cost of said operations may be billed to the victim
their family, or travel companions.

圖表 2-4 日本地方政府提供的登山計畫書範例 ②

長野県標準様式

登 山 計 画 書

年　月　日

長野県知事　　　　　　殿

住　所

氏　名

長野県登山安全条例第21条第１項の規定により、
下記のとおり届け出ます。

目的山域　□北アルプス　□中央アルプス　□南アルプス　□八ヶ岳　□奥秩父　☑その他山域

主な山岳の名称	御　嶽　山

氏　　名	性別	年齢	住　所　自宅電話番号、携帯電話番号	緊急連絡先	山岳保険加入
リーダー	男・女			氏名	有・無
			(自宅)　　　　(携帯)	電話番号	
	男・女			氏名	有・無
			(自宅)　　　　(携帯)	電話番号	
	男・女			氏名	有・無
			(自宅)　　　　(携帯)	電話番号	
	男・女			氏名	有・無
			(自宅)　　　　(携帯)	電話番号	
	男・女			氏名	有・無
			(自宅)　　　　(携帯)	電話番号	
所属する山岳団体名			電話番号		

成員名單

入山日　　月　　　日　　下山予定日　　月　　　日　　パーティーの人数　　人

行動予定（地図上でルートをなぞってください。）

登り口		目的地		帰り口	

行程規畫與路線

~アンケートご協力のお願い~

皆様の認識を把握して今後の安全対策の取り組みに活用するため、回答にご協力をお願いします。
＊ 該当する番号を○で囲んでください

○ 御嶽山の現在の噴火警戒レベルを選択してください。

　①レベル1　　②レベル2　　③レベル3以上　　④知らない

○ 御嶽山の山頂部は、地元市町村が立入規制している区域があることを知っていますか。

　①知っている　　②知らない

~ご協力ありがとうございました~

背面是裝備用具清單

※裏面に登山計画書のつづきがあります。

圖表 2-5 編按：臺灣登山計畫書範例 ①

玉山主峰一日行 登山計畫書

登山日期　　　民國　年　月　日～　月　日

預定行程 第一天
07:00 塔塔加登山口 ➡ 08:00 塔塔加鞍部 ➡ 09:00 孟祿亭 ➡ 10:00 西峰觀景台
➡ 12:00 排雲山莊 ➡ 13:30 主北叉路口 ➡ 14:00 玉山主峰 ➡ 14:30 主北叉路口
➡ 15:30 排雲山莊 ➡ 16:30 西峰觀景台 ➡ 17:00 孟祿亭 ➡ 17:30 塔塔加鞍部
➡ 18:00 塔塔加登山口

裝備需求
小背包、地圖、指北針、乾糧一日份、飲水、個人衛生包、藥品、保暖衣物
雨具、手套、登山杖

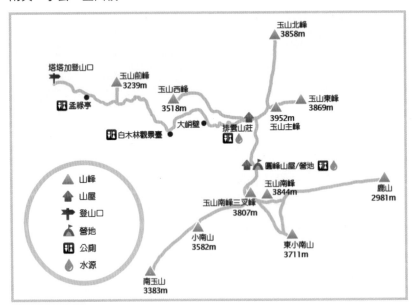

資料來源：臺灣國家公園入園入山線上申請服務網。

圖表 2-6 編按：臺灣登山計畫書範例 ②

玉山國家公園生態保護區登山計畫書範例 內容項目
（範例，可自行修改）

● **隊伍基本資料：**

行程規畫：

公告宿營地點：樂樂山屋、觀高營地 (觀高登山服務中心已禁止住宿使用)、
茖濃溪營地、排雲山莊，其餘地點不得住宿或任意紮營。

第一天	月　日	東埔登山口 - 樂樂山屋 - 觀高營地
第二天	月　日	觀高營地 - 茖濃溪營地
第三天	月　日	茖濃溪營地 - 玉山北峰 - 玉山主峰 - 排雲山莊 - 塔塔加登山口 - 排雲登山服務中心
		(如需調整或增減行程請自行修改)

人員資料含血型及疾病史：　　　　　　　　　　　　　(請自行填寫)

● **裝備：**

請備妥如個人及團體裝備、困難地形通過及雪季期間裝備 (如冰爪、冰斧及安全頭盔等)，可連結國家公園網站／登山資訊／登山安全項目參考。

● **隊伍人員經驗及體能自我評估：**

人員姓名	請簡略填寫長程縱走登山經驗能力及體能狀況
○○○	曾攀登南二段等，體能狀況良好。
	(請自行增減)

資料來源：臺灣國家公園入園入山線上申請服務網。

圖表 2-7 登山計畫書製作要點

1. 附上路線簡圖

　　登山計畫書中不僅要寫上行程，也要填寫預定攀登路線和簡圖。一邊看地圖，一邊畫簡圖，不只是單純記錄文字，如此一來，就可以靠圖像掌握旅程，也能更明確想像當天的行程。

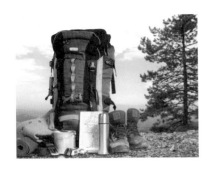

2. 寫下裝備用品

　　在登山計畫書上寫下裝備用具清單，可以一面整理，一面思考自己實際攜帶的裝備是否不足，因此可以額外擬定一份詳細的裝備用具清單。只要製作過一次，下次準備時，就能派上用場。

3. 寫下所需的糧食量與水量

　　裝備用具清單上，也請寫下糧食與水的具體數量。萬一不幸遇難，這些資料對於救難隊而言，都是很有用的資訊，而自己也會明確知道帶的分量太多還是太少，對下一次登山大有幫助。

（接下頁）

4. 準備撤退路線

計畫攀登的登山步道，有可能因為某些原因無法使用，或者因身體不適、意料之外的突發事件等，必須要省略原本的行程，因此，得準備撤退路線。

在規畫縱走型登山時，撤退路徑尤其重要。如果是原路往返型，撤退路徑就是往回走。

5. 製作目的

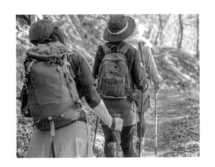

登山計畫書不僅是為了在遇難時能發揮效果，其實也具備統整作用，讓所有登山團隊成員知曉。此外，這也可以成為登山紀錄，結束後，對照自己實際的攀登內容，就能對下一次行程有所幫助。

6. 途中也要保持聯繫

把計畫書交給未同行的家人或親友，並盡可能在途中和他們保持聯絡。出發時、途經幾個中繼點、抵達目的地和下山口等，都可以傳個簡訊報平安。

圖表 2-8 登山計畫書繳交流程

完成登山計畫書

寫好之後要影印、提交給相關單位，並交給不同親友。

分給登山成員

計畫書完成後，要交給團隊裡的所有成員，這樣一來，就可以正確共享行程。

管轄警察署

用郵寄、傳真或電子郵件，提交給轄區警察局。除了特定地區之外，並沒有明確規定要在幾天前繳交。

要交給誰

給家人、職場同事或朋友一份，並向他們報告行程。

網站

警察或地方政府、團體組織所經營的網站，都可以提交登山計畫書。如果是出發前一刻才想到，最好用網路提交。

登山口的信箱

若事前來不及準備，也可以投入位於登山口的信箱。不過，如果是長時間的登山行程，還是建議提早繳交。

寫好登山計畫書後，繳交給當地附近警察局，或是放進設立在登山口的信箱。有些地方需要郵寄，或可以直接在網路上提交。依照地區不同，收取的方式也各有差異，請事先調查好（參見右頁圖表 2-8）。

下山後，請聯絡相關親友，向他們報平安。同時記得事先商量好，如果自己失去聯絡，要請對方呼叫搜救隊。登山計畫書並非只是為了自己，也是為了家人和在非常時期要進行搜救的人。

參加成員的名單上，會有很多成員的個人隱私，所以平安歸來之後，要銷毀並丟棄。

如果能考慮周全，事後就不會發生紛爭了。

【登山必備】
用繩索保平安

山難死亡事故中，位居第一名的是跌倒與墜谷，占其中的一半之多。事實上，幾乎所有的事件都能用繩索來確保安全、預防意外。

然而，並不是只要綁上繩索就好，而是必須根據扎實的理論，正確使用才行，不然反倒可能招來不必要的危險。而這並非一朝一夕就能記得的，得花時間學習、反覆訓練，並累積實戰經驗，這樣技能才會成為你身體的一部分。學習和運用的過程一定會伴隨著辛苦，但若想征服難爬的山，一定要學會。

一聽到因滑倒而造成的山難死亡事故，你可能覺得事不關己。二○二一年日本長野縣發生的山難事故，死亡人數高達四十七人。而同一年，該縣市交通事故死亡人數是四十五人。當然，登山人數無法跟行人和開車的總人數相比，但是山難事故的死亡人數反而較高。由此可知，登山是一項多麼危險的活動。

實際上，山難死亡事故第二多的原因是疾病，大都發生在六十五歲以上的登山者身上。第三多的則是失溫症，而這當中也有很多是因滑倒或受傷，無法動彈

110

所引起的。

這三個山難事故的原因，就占了死亡事故的九九％，也就是說，如果現在正在閱讀這本書的你未滿六十五歲，只要學會使用繩索來確保安全，就絕對不會死在山上。

學習並非易事，但習得技能可以降低你在山裡身亡的機率。儘管有點辛苦，也請務必找機會進修。

自學非常危險，請向登山同好會裡的前輩學習，或是報名登山教室，接受使用繩索的指導。

裝備如何選，有訣竅

想要登山，就必須備齊裝備。

了解需要哪些工具很重要，但更重要的是，

選擇適合自己的器具，並學習善用這些配備的技能。

01 老手能把裝備壓縮在三十公升內

爬山時，很難知道會發生什麼事，所以身邊隨時要備有能應對所有狀況的器具。

無論是哪一種登山方式，全套基礎裝備都不會改變，即使是當天來回的健行，也會需要準備相同的東西。

例如：雨具、防寒衣物、換穿衣物、頭燈（含備用電池）、地圖、指南針、隨身急救包和應急包、行動電源、衛

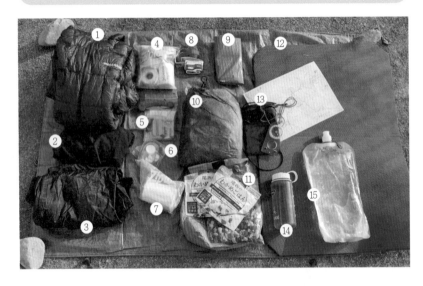

圖表 3-1　當天來回的登山裝備

1 防寒衣物
2 換穿衣物（內衣）
3 雨具
4 隨身急救包（First Aid Kit）
5 應急包（Emergency Kit）
6 預備電池類
7 衛生紙
8 頭燈
9 緊急保溫毯
10 露營用具
11 行動糧與緊急糧
12 睡墊
13 指南針與地圖
14 水壺
15 儲水袋

帶帳篷會增加重量，如果是當天來回的行程，
最好攜帶小型帳篷或天幕以減輕負重。

生紙和回收衛生紙的塑膠袋、水、行動糧與緊急糧……最好也要帶上露營用具。

千萬不要因為覺得健行很安全而輕忽。實際上，就算是在有人居住的山區，也會發生死亡事故。既然決定投身大自然的懷抱，就沒有絕對的安全。一定要事先設想所有情況，來籌備所需裝備。

若要搭營過夜，除了當天來回的裝備，還要再攜帶帳篷、睡墊、睡袋等紮營用品。不僅

圖表 3-2 紮營過夜的登山裝備

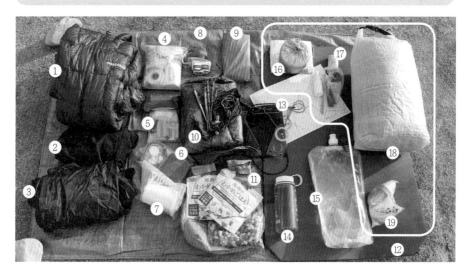

① 防寒衣物	⑧ 頭燈	⑮ 儲水袋
② 換穿衣物（內衣）	⑨ 緊急保溫毯	⑯ 鍋具組
③ 雨具	⑩ 露營用具	⑰ 盥洗用具
④ 隨身急救包	⑪ 行動糧與緊急糧	⑱ 寢具（睡袋、吊床、換洗衣物等）
⑤ 應急包	⑫ 睡墊	⑲ 攜帶式淨水器
⑥ 預備電池	⑬ 指南針與地圖	
⑦ 衛生紙	⑭ 水壺	

如此，必須依照紮營的日數，備妥足夠的糧食，行走途中若無法隨時補給水分，攜帶的水量也應增加。此外，也須準備充電用的行動電源和電線、牙刷等盥洗用具，行李會比當日來回的還要多。

在夏季登山時，背包大概需要四十至六十公升的容量。如果是老手，或許可以把東西壓縮在三十公升左右，不過，這就考驗收行李本人的技巧。

減輕負重後，優點是便於行動，也可以減輕疲勞。然而，如果太過追求輕量化，反而忽略和睡眠有關的裝備，導致體力無法恢復，那便本末倒置。

因此，重要的是，判斷自己所追求的舒適程度。

02 根據天數選擇背包容量

為了背負所有行李，最不可或缺的就是背包。請判斷機能和使用方式，選擇符合目的的背包。雖然設計和外觀也很重要，不過在挑選登山背包時，得更加謹慎。當天往返或在山屋住宿，大約需要二十至三十公升；兩天一夜起的紮營行程，則是三十到五十公升左右；長時間縱走的行李會增加到五十至七十公升（參見下頁圖表3-3）。

登山背包的重量會隨著材質的厚度和附屬品而增加。用不到的附屬品變多，重量自然就會變重，因此可以依個人需求選擇。無論如何，都要選擇貼合自己背部、肩膀的背包。

女性的肩膀較狹窄，如果選擇肩帶太寬的背包，會因摩擦而疼痛。另外，也盡量不要讓各種東西垂墜在背包外側，最好都收進包包裡。

登山背包的主要結構與功能

登山背包的結構設計既能容納較重的行李，也容易拿取。掌握其構造，就可以選擇合適的背包。背包的零件名稱會因各家製造廠商而有所不同，但基本結構都一樣。請了解各個功能，並把背包調整成最適合自己的樣子。

圖表 3-3 請實際到店裡試背，確認適合自己體型的背包

長時間縱走　　至少兩天一夜　　當天來回
　　　　　　　的紮營過夜

50～70 公升　　30～50 公升　　20～30 公升

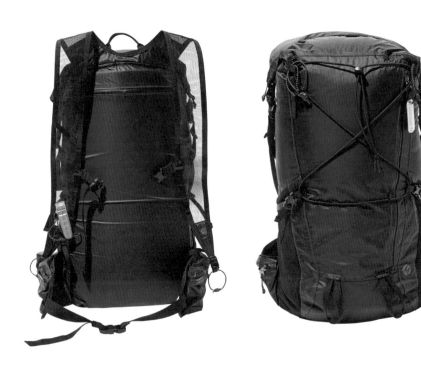

肩背帶

背在肩上的部分，若要調節背包長度，可利用肩背帶和腰帶。

背板

直接接觸到後背的地方，通常會有軟墊，有些背包則會設計網狀空間。

袋倉（compartment）

是指背包中間的空間，又稱作隔間。有兩個袋倉的背包，也被稱為兩隔間。

水袋倉

袋倉的背部可放入附管子的水袋，並有專屬的水袋管孔。

腰帶

沉重的行李要靠腰部來支撐。扣上腰帶來調整腰部的支撐力。有時襯墊太薄，會感到不適。

雨蓋

背包上方可以蓋起來的蓋子，不僅可以擋雨，蠻多雨蓋的設計，都可以用來裝小東西。

登山杖固定環

可以把登山杖的前端放進去。爬雪山時，可以改收納冰斧。

胸扣帶

用腰帶固定背包，胸口的部分則用胸扣帶降低背包的搖晃感。

口袋

放小東西的空間。例如，可以放一點行動糧。

登山背包的著裝

在挑選登山背包時，要親自背背看，確認是否符合自己的後背。如果背上不適合的背包，重量會全部壓在肩膀上，反而更加疲勞。

另外，如果肩背帶放得太長，就算把腰帶扣上，上方仍會不穩，很難取得平衡，走路時也會因搖擺而增加疲憊感，如此一來就會很危險。

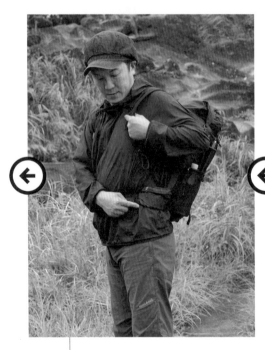

2	腰帶要繫在骨盆稍上方的位置。
1	實際背上包包時，要先繫上腰帶。在肩背袋是鬆的狀態下，調整腰帶以符合自身腰部。

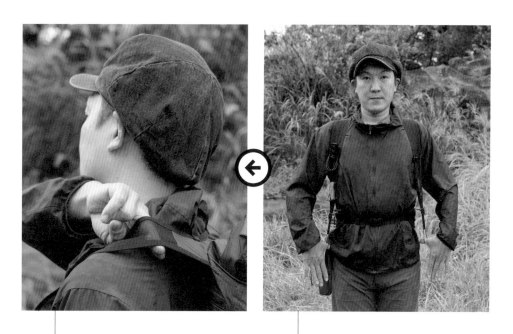

4 放寬肩背帶時，要預留兩根手指頭左右的空間。若有肩部調整帶，可以使用它來做微調。

3 接著放下肩背帶，並繫緊。

5 最後調整胸扣帶，注意不要綁太緊。

打包技巧

在打包登山裝備時，原則上越輕的東西要放在越下面（或外側），重的東西則放在上面（或者靠背部的一側），如果重心離身體比較近，體感便會覺得比實際重量輕（參見圖表3-4）。

關鍵是盡量精簡行李，並盡可能不留空隙。例如，紮營的裝備通常較重，如果能壓縮在三十至四十公升左右，那麼就能把背包的搖晃程度降到最低。

用防水收納袋壓縮睡袋

用膝蓋把空氣壓出來，壓縮時便能自由改變形狀，並把空隙縮到最小。

把防寒衣物放進壓縮袋

把防寒衣物放進衣物壓縮袋中，就能減少空間。這個也可以自由改變形狀，便於填補空隙。

水和糧食放在同一個袋子裡

將兩者放在同一個袋子，並放在背包上方，方便拿取。

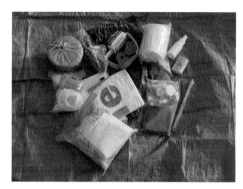

把小東西蒐集在一個袋子裡

如果把行動中不常用到的小東西集中收進一個袋子裡，就不會過於散亂，要用時也可以馬上拿出來。

圖表 3-4　重量分配技巧

重物要擺在背部及上部，離身體越近，重量就越容易移到前腳，走起來也會更輕鬆。

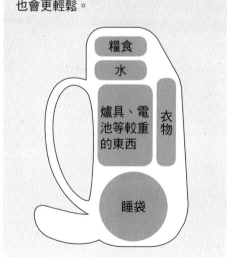

遮蔽類用具也要放在防水袋裡

帳篷、露宿睡袋等，要記得放進防水袋裡。若遇上下雨天，裝備便不會溼掉。

03 洋蔥式穿搭

登山時，可採用洋蔥式穿搭，並隨著不同狀況穿脫。

一般來說有三層：基本層（內衣）、中間層（刷毛衣等）和外層（硬殼外套或防風衣等）。基本層可選擇聚酯纖維等快乾的材質，如果重視保暖性，要選羊毛材質。中間層可配合氣溫來穿搭。

冬天一般都會穿刷毛衣。外層可挑選防水外套，在溫暖季節裡，防風衣就相當舒適。

此外，也要帶一些隔熱保暖材質的衣服（羽絨衣或化纖棉填充的防寒衣），原地停留時便能抵擋寒冷。

● 基本層重視快乾性

基本層是最貼近皮膚的內衣物，可選擇快乾的化學纖維；如果要選用天然纖維，可以試試美麗諾羊毛，如此一來，能預防身體因流汗後吹到風而覺得冷。前往海拔高的山區，則應該挑選具有保暖性的衣物。

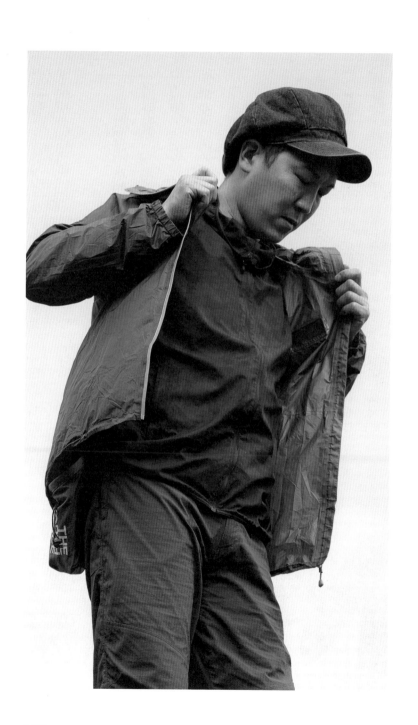

● 中間層負責保暖

在寒冷的季節裡，光靠活動發出體熱還不夠，為了保暖，必須穿著中間層衣物。如果帶著汗水等溼氣，會降低保溫作用，因此需要具備快乾機能。一般的刷毛衣兼具快乾、透

氣、保暖，非常適合。另外，也有較薄、中間鋪棉的化學纖維外套可供選擇。

● 外層選防水防風材質

最外層的衣物像一道外牆，能夠保護身體。大都使用防雨、防雪、防風材質的硬殼外套（包含雨衣）。

但如果在溫暖的季節，這樣穿就會太熱，所以可選用防風衣。不過，就得額外攜帶雨衣。

● 攜帶隔熱保暖材質的衣物來抵禦寒冷

這裡指的是羽絨衣或刷毛衣等，材質是化學纖維，且能夠保暖。雖然行走時比較少穿這種衣物，但在中途休息時或登頂時便會派上用場。在潮溼多雨的夏天，即使是海拔高度較低的山，萬一遇難了，若只穿防雨外套，還是會覺得冷，帶一件這類衣物最保險。

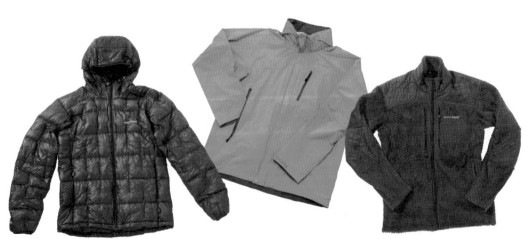

04 衣物材質大解析

登山衣物有各式各樣的機能，要了解材質的特性，擁有知識，才能適當的使用。

在選擇登山服裝時，必須熟記一些材質特性。貼身衣物應該挑選聚酯纖維和羊毛。聚酯纖維的機能是快乾，即使流汗，也會很乾爽。受蒸發熱的影響，可能會造成暫時性體溫下降。

另一方面，羊毛則會吸收水分發熱，讓人感到溫暖。不過，一旦吸取太多水分，超過傳導率（編按：指材料傳導熱

各家廠商皆有開發不同機能的商品。由於價格較高，應慎選適合自己的產品。

能的能力，又稱熱傳導率），就會開始變冷。再者，羊毛材質不容易乾，汗多的人要盡量避免。

中間層的衣物大都為聚酯纖維，卻各有不同型態。

例如：兼具快乾性與防風性的防風衣、創造出溫暖空氣層的刷毛衣、能抵抗溼氣且化纖鋪棉的薄型隔熱外套⋯⋯這些都是聚酯纖維，其特性都是快乾，但因材質類型不同，目的也會有所不同。

外套和健行褲、硬殼工作褲等，主要是使用尼龍材質，理由是耐磨耐用。

硬殼服（完全防水）通常都會再施加 Gore-Tex（編按：一種薄膜技術，最厲害的特點是每平方英吋約有九十億個水滴無法穿透的細小透氣孔，不僅可以排汗防水，還能保持高透氣性，因此能同時擁有防風、防水及高透氣性）等防水透氣的薄膜，特點是既能抵抗風雨，又能順利排出溼氣。

停下來休息時使用的隔熱衣物，主要都是羽絨衣或聚酯纖維夾層鋪棉的衣物。

化學纖維

防水透氣材質

● 防水透氣材質：最大特徵是防止悶熱

這種材質雖然水分無法通過，而熱氣卻可以，基本上都會做成較輕薄的布料。除了 Gore-Tex 以外，其他廠商也致力開發出不同的材質，因此現在說到防水、透氣，已經不只有 Gore-Tex 了。至於透氣性，也各有差異。

● 化學纖維：具有快乾的優秀機能

以聚酯纖維為代表的化學纖維，最大的特徵是快乾。此外，改變纖維的形態，就能讓纖維擁有各式各樣的機能。就算溼了也不會吸收水分，因此兼具保暖性也是一大特色。

● 羽絨：雖然很溫暖，但無法抵抗溼氣

羽絨的復原能力會以充絨量（Fill Power，是衡量羽絨產品的厚度或蓬鬆程度的單位。充絨量越高，羽絨所包含的隔熱空氣就越多，因此隔熱性能就越好）的多寡來表示，代表填充一盎司羽絨會達到多少立方英吋的體積。例如：八百 FP 表示一盎司的羽絨能膨脹到八百立方英吋。

羊毛

羽絨

數字越大，表示同樣的保暖力，重量可以更輕，不過由於羽絨的量少，可能受到溼氣的影響，造成保暖力下降。

● 羊毛：保暖性高的天然材質

羊毛有一個很大的特性，會吸收水分並發熱，即使流汗也不覺得冷。但是在快乾性方面，遠遠比不上聚酯纖維，所以如果你很會流汗，就不太適合。

舉例而言，夏天要穿聚酯纖維，冬天則是穿羊毛，根據季節分開使用會比較好。

外套（外層）：阻隔空氣，保護身體

在山中嚴苛的天候環境下，為了要維持體溫，要防止被雨水和雪水淋溼，也要防止風產生的溫度對流。在穩定的環境當中，有時候不穿也許會更舒服。不過，還是要根據環境需求穿脫，而洋蔥式穿法的優點就在於此。

● 硬殼衣

材質防水透氣，且能完全防水的衣物，雨衣也算在這一類當中。這種衣服可以在風雨、下雪等天氣當中，提供完整的保護，同時鎖住內部溫暖的空氣。

考慮到可能會戴頭盔，因此可以挑帽子調整幅度較大的，並請選擇有帽沿的款式。

● **防風衣**

適合穿在溫暖的季節。布料材質較密，既可防風也具快乾性。表面有防潑水的加工，不易被水弄溼。

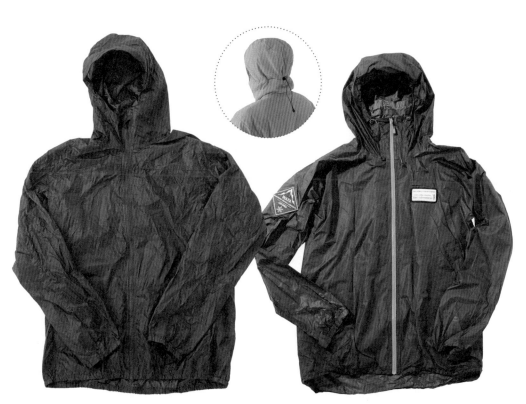

防風衣　　　　　　　硬殼衣

中間層：兼具快乾性與適度保暖性

刷毛衣和化纖鋪棉衣等，具有適度的保暖效果，就算因流汗生成溼氣，也很快就會乾。在沒有風的環境下，有時用不著穿厚外套，行動時便可以把中間層當成外套。

● 化纖鋪棉

這種衣物比刷毛衣更輕便，穿脫時也很便利，但透氣性較差。

● 刷毛衣

很多時候，只要穿一件刷毛衣就能舒適行走。缺點是脫下來後，無法輕便攜帶。

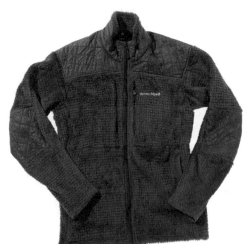

刷毛衣

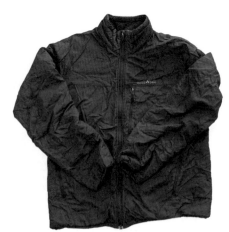

化纖鋪棉

基本層：能抑制因流汗造成的溼氣

這一層會直接與肌膚接觸，因此要能吸汗。

夏天要選可以快速吸汗的化纖製品，冬天則建議選擇發熱保暖的羊毛材質。棉質衣物會因散熱而變冷，要特別注意，否則可能會因此危及性命。

● 化纖內衣

舒適的材質，適合無法抑制汗水的季節。

暫時產生的汽化熱也有助於冷卻身體。

● 羊毛內衣

吸水會發熱，保溫效果佳，但乾得慢，行動時要避免不要留太多汗。

羊毛內衣

化纖內衣

羽絨衣

化纖填充外套

隔熱保暖：不動時穿防寒衣維持體溫

內填羽絨或聚酯纖維的衣物可創造出空氣層，將身體散發出的熱氣保留在其中，以達到保暖效果。衣物雖越厚越保暖，不過由於重量和體積也會增加，必須考量行程，再挑選防寒衣物。

● 羽絨衣

重量很輕，且材質有很大的復原力。若考慮到輕量化，化學纖維遠比不上羽絨，但羽絨並不防水，所以一旦潮溼，保暖度就會明顯下降，算是其致命性缺點。

長褲

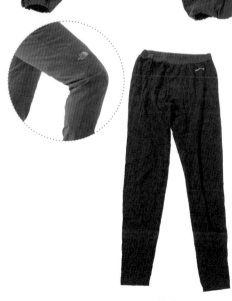

緊身褲

● 化纖填充外套

使用聚酯纖維等材質製成，本身不會吸水。不像羽絨衣遇潮，保暖力會下滑，但重量比羽絨衣重。

褲子：行動方便、快乾且耐用才是關鍵

應選快乾的化纖材質。有彈性、立體剪裁、行動方便的褲子，會讓雙腳動起來更輕鬆。

依照季節挑選不同厚度的褲子，夏天穿輕薄的，秋天穿稍微厚一點的，冬天則應選擇厚的款式。

● 長褲

應該挑選不會卡到鞋子、不要太厚的款式。如果口袋附有拉鍊，也會比較方便。有些褲子本身的材質雖不能伸縮，但會因不同的織法而變得有伸縮效果。

● 緊身褲

材質較薄，如果擔心不夠暖，可選擇具有快乾性的緊身褲（基本層）來彌補保暖性。

帽子：夏天遮陽、冬天防寒，用處多

有鴨舌帽、戶外運動帽、毛線帽、Balaclava 頭套（編按：爬雪山時，遮住臉和整個頭部的帽子）等，基本上也要選具快乾性的比較好。

● 遮陽帽

可以預防脖子晒傷。為了防止被風吹走，建議買有綁帶的。

材質當然要選具備快乾性的製品。

可說是可穿脫的遮陽傘，有些帽子還能保護脖子周圍和耳朵。

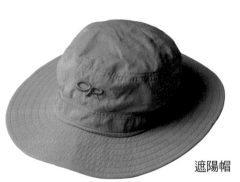

遮陽帽

136

● 鴨舌帽

夏天可遮陽，下雨時，有長帽沿可以擋雨。爬低海拔的山時，帽沿會擋住視線，較不適合。

● 毛帽

冬天時，毛線帽還能保護耳朵免於受寒，因此推薦可以遮蓋耳朵的產品。

襪子：分季節挑選

春、夏、秋季要選擇吸汗、快乾且不要太薄的襪子。為了不讓腳踝太冷，長度必須高至小腿。為了防止突發事件，可在背包裡多放幾雙備用比較安心。

● 分趾襪

腳趾分開的襪子。這種形狀能讓腳較好抓地，很適合登山時穿。

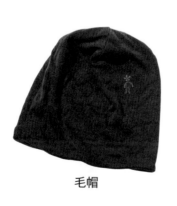

毛帽

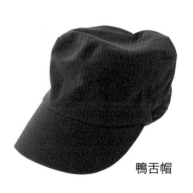

鴨舌帽

● 防寒襪

冬天的襪子要找款式較厚的，可選美麗諾羊毛等吸汗發熱的天然材質或化學纖維。另外，也有美麗諾加化纖的混紡材質。

手套：冬天時，要記得帶備份的手套內襯

夏天爬山時，戴手套主要是為了要使用繩索。材質柔軟的攀岩手套（belay gloves），活動時很方便，同時也很推薦純棉的手套。

冬天為了防止凍傷，建議隨時都要戴手套。為了快乾，手套應選中間沒有填充物的，內襯則推薦羊毛材質。一定要記得多帶，一旦溼了就要換。

● 冬天的手套

手套需要添加內襯。

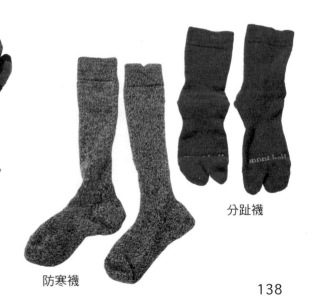

冬天的手套

防寒襪

分趾襪

138

- **夏天的手套**

 推薦柔軟的攀岩手套，或是一○○％純棉的手套。

綁腿：防止髒汙或者小砂石掉入鞋內

綁腿又稱鞋套。在砂石多的地方，小石頭會掉進鞋裡，這時大都會套上綁腿來預防。惡劣天氣過後，路上會有泥濘，綁腿也可以防止鞋子、褲子髒掉。

- **短型的綁腿**

 目的是防止砂礫侵入，也可抵擋下雨時的泥濘汙垢。

- **長型的綁腿**

 主要用於雪季防止雪跑入鞋中，保溫效果也很好。

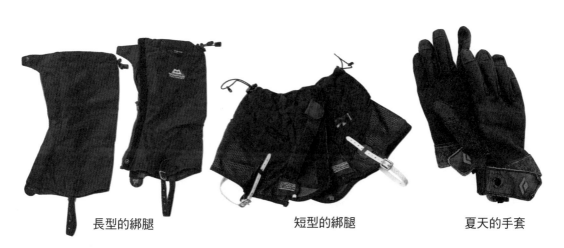

長型的綁腿　　　　　　短型的綁腿　　　　　　夏天的手套

05 登山鞋很重要，拖鞋也不能少

若要在沒有鋪路的自然道路中長時間行走，選擇適合自己的腳和目的的鞋子非常重要。

登山鞋分成三種，低筒鞋、中筒鞋和高筒鞋。高筒鞋能保護腳踝，如果腳踝活動需求比較大時，可選擇低筒鞋，例如：越野跑鞋。

● **低筒鞋**

有越野跑鞋或登山輕便徒步鞋等。特徵是腳踝的活動性大，適合行動較大的攀登活動。由於對腳踝沒有支撐性，因此小腿的負擔較大。

● **中筒鞋**

介於低筒鞋與高筒鞋之間。能確保腳踝活動的自由度，同時防止水和砂進入。對小腿肌肉的支撐效果和低筒鞋差不多。

● **高筒鞋**

對腳踝的支撐度很夠，小腿的負擔性較小。雖然是高筒鞋，

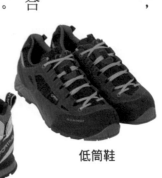

高筒鞋

中筒鞋

低筒鞋

但並不代表就能防止扭傷，反倒是因為鞋底較厚，會提高扭到的機率，因此要格外小心。

● **雪山用**

高筒且鞋面較硬，鞋緣可裝冰爪。

● **溯溪鞋**

在溯溪或者渡河時使用，適合登山老手。

● **輕便的登山涼鞋**

一般登山鞋在穿脫時費時費力，因此紮營時，若有一雙涼鞋就會很方便。最理想的是，能保護腳趾的涼鞋。

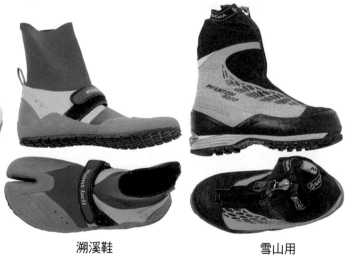

登山涼鞋

溯溪鞋

雪山用

06 能減輕疲勞感的輔助器

在這裡介紹在山中輔助行走，並能減少受傷風險的用具。請依個人需求採用。

登山是把食、衣、住都打包進背包裡，走在山上的小旅行。在山裡，可以享受美好的景色，但有時也必須走過危險的地點，隨時都得小心迷路或跌落、受傷或遇難等。

這時能派得上用場的，除了輔助食、衣、住的工具，就是能幫助山行的道具和急救用具。有了這些，就能減

當登山路線的海拔差距大、行動時間長時，對體力沒有自信的人，最好有效率的使用輔助工具。

輕疲勞感，也可以降低在危險地區發生事故的機率。

輔助體能的用具，比如登山杖，在背著沉重背包時，可以協助身體平衡；雪地冰爪則是可以幫助行走在光滑的雪坡上。

然而，如果不知道怎麼使用道具，那就沒有意義了。例如，指南針必須配合地圖使用，要是沒有實際使用的知識，也沒有練習過怎麼用，就會失去攜帶這些器具的用意。

當然，輔助工具雖是越多越方便，但也不是什麼都要帶。先確認預計要走的路線，思考什麼是必要的用具後再放入背包，這樣一來，就不會增加太多行李。最重要的是，事前熟習使用方法。

登山杖：輔助平衡，減輕疲勞

登山杖能幫助維持平衡，降低不必要的體力消耗和疲勞，如此一來便能減少跌倒或迷路等風險。要根據情況隨機應變，例如，在較陡的地形可以使用登山杖，走岩壁時則不用。

材質主要有鋁合金和碳纖維兩種。碳纖維雖材質輕盈，但價格較高。鋁合金價錢便宜，又耐用。

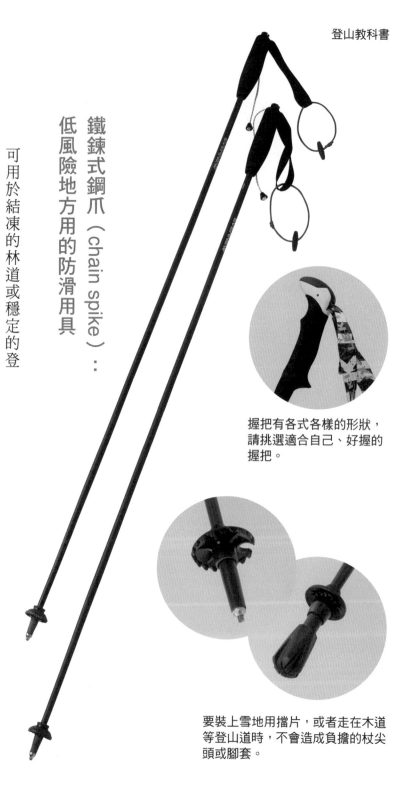

鐵鍊式鋼爪（chain spike）：
低風險地方用的防滑用具

可用於結凍的林道或穩定的登
山道上，使用方法也較為簡易。

鐵鍊式小鋼爪適合行走在結冰比較薄的地方，如果有積雪，效果就會比較差。就算已
攜帶冰爪，如果要走在林道上，鐵鍊式鋼爪還是相對方便。

握把有各式各樣的形狀，
請挑選適合自己、好握的
握把。

要裝上雪地用擋片，或者走在木道
等登山道時，不會造成負擔的杖尖
頭或腳套。

冰爪：分成八至十二爪，套在冬季雪鞋上

爬真正的雪山時，需要前後有溝槽的冬季登山靴和快扣式冰爪。如果鞋子太軟，冰爪會滑掉，因此必須穿有硬鞋跟和鞋面的冬季登山靴。

然而，如果不超越森林界線（編按：亦稱林木線，指分隔植物因氣候、環境等因素，而不能生長的界線）或非岩稜地，便可以使用春夏秋季用的鞋子，再配上半快扣式的冰爪。

冬季登山靴加快扣式的冰爪，考驗兩者之間的設計相合度，不過，春夏秋季的登山鞋和綁帶式冰爪，大都可以相互搭配，但其容易打滑，所以不要在攀爬真正的雪山時使用。

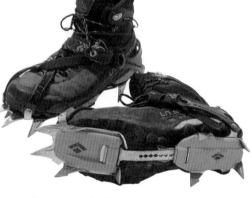

束緊冰爪束帶

穿慣了硬鞋面的冬靴，若穿到柔軟的鞋子會覺得恐懼，記得用鬆緊帶牢牢固定，就能穿上任何類型的鞋子。

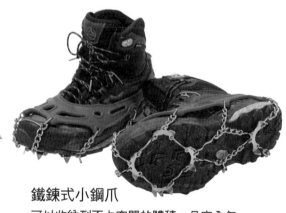

鐵鍊式小鋼爪

可以收納到不占空間的體積，且完全包覆整個鞋底，穿脫簡單。使用時，要記得確認橡膠耗損程度。

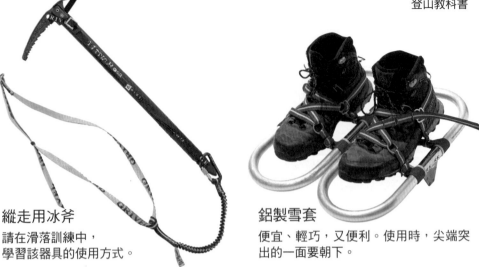

縱走用冰斧
請在滑落訓練中，
學習該器具的使用方式。

鋁製雪套
便宜、輕巧，又便利。使用時，尖端突
出的一面要朝下。

雪套：又被稱為雪掌、熊掌鞋或踏雪板

雪套比雪鞋還要小而輕，且方便攜帶，其綁帶式設計能裝在各種鞋子上。基本上大都是鋁材質，比雪鞋要來的便宜。

冰爪加上冬季雪鞋，由於接觸地面的面積較小，承受重量大，可能會陷入雪地裡，使用雪套就不會陷進去，也比較好走。不過，若遇到該地有新積的雪或積雪較深，還是選雪鞋較好。

冰斧：冬天防止跌落的工具

冰斧的用途可以插進雪裡防止滑倒。在攀登時，也能插入雪中輔助前進。因此，要配合身高和山的坡度，來挑選適合的冰斧。

其長度與斧身的形狀各有不同，有直的和稍微彎曲的。

有弧度的冰斧，鶴嘴會稍微朝下，比較容易往前刺，有利於走在有坡度的地方。

146

護目鏡

有的護目鏡配有 USB 線，插上充電器，加熱鏡面，便可以防止結露造成的蒸氣。就算走到流汗也可以安心。

輕量頭盔

近年來，頭盔越做越輕，不過一旦摔倒或掉落，有可能在沒注意的地方產生裂痕，所以使用前一定要先確認。

頭盔：用於岩壁等落石較多或容易滑落的地點

近年來，因在岩壁等地點時常發生事故，越來越多人會穿戴頭盔。就算是看起來安全無虞的地方，也可能有落石掉下。為了自身平安，經過險處或岩石較多處，請務必攜帶或租借頭盔。

護目鏡：爬雪山、暴雪天必備

在超越林木線的山稜等地，由於強風導致雪吹進眼裡睜不開，就算太陽眼鏡也無法完全防止，這時就需要戴護目鏡。

但由於戴上一段時間後，會因蒸氣而模糊，因此只有在天氣惡劣時才會使用。

粉筆袋

把攀岩用的粉筆袋掛在腰間,並放進行動糧,便能隨時補充熱量。

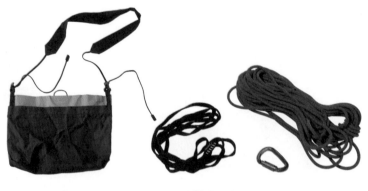

輕量斜背包

可放手機、地圖等小東西,也可放行動糧。不過,如果放太重的東西就會造成肩頸負擔。

扁帶與鐵環

一般登山需要 20～30m 的動力繩、扁帶與鐵環。一個團體有一條繩索就夠了,但扁帶和鐵環每人都要有。

登山繩索:正確使用確保人身安全

山難死亡事件中,有五〇%都是跌倒、滑落所造成的。事實上,這些意外幾乎都能靠繩索來預防。不過,使用繩索時,必須具備正確知識,因此要好好學習。

想要使用繩索保平安,便要參加研習會等實地訓練。儘管學習知識耗時耗力,卻能降低在山中失去性命的機率,還是有其價值。

隨身斜背包:能立刻取出地圖與行動糧

地圖必須在路徑分歧時拿出來看,是頻繁使用到的東西。如果放進背包裡,會因拿取不便,而降低確認的頻率。如果放到斜背包裡,就能立刻取出。

148

07 雨具是保命關鍵

登山雨具可說是不可或缺的重要裝備。就算天氣預報說一整天都是晴天，也一定要攜帶雨具。雨衣通常是上下兩件式的，可選擇 Gore-Tex 材質的製品。因具備排汗透氣性，既能防止悶熱，也能減輕汗水蒸發時體溫下降。

材質較厚的雨衣較耐用，在爬岩壁或穿越灌木群時也很安心。不過，會增加攜帶的重量。厚雨衣和輕量級雨衣的重量差距很大（可差到幾百公克），當然耐用度也會不同，要依照使用目的來選擇。

山難死亡事故第三多的原因就是失溫症，占整體的二〇％以上，因此雨具就成了非常重要的保命關鍵。

雨衣：維持身體狀態的重要衣物

雨衣上有肉眼看不見的細毛，遇熱時，細毛會豎起來，把水分彈開。因此，使用後或清洗後，一定要拿去風乾。為了防止材質耗損，要避免直接接觸日照，晒在陰涼處。

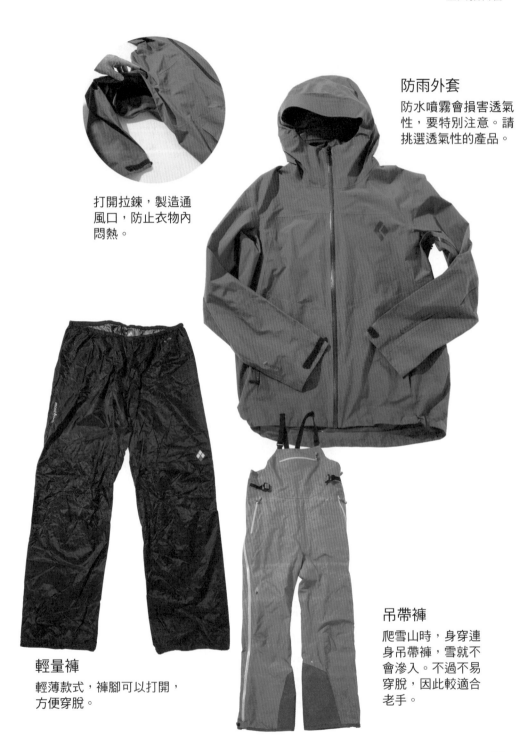

打開拉鍊，製造通
風口，防止衣物內
悶熱。

防雨外套
防水噴霧會損害透氣
性，要特別注意。請
挑選透氣性的產品。

輕量褲
輕薄款式，褲腳可以打開，
方便穿脫。

吊帶褲
爬雪山時，身穿連
身吊帶褲，雪就不
會滲入。不過不易
穿脫，因此較適合
老手。

雨褲：最好能便於穿脫

雨褲比起雨衣，構造比較簡單，而有些褲子可以在穿著登山鞋的狀態下穿脫，或是有拉鍊可以開到大腿、褲管捲起來時可以固定等。

摺疊傘：即使雨天也能舒適登山

同時搭配雨傘使用，就能防止雨衣表面被淋溼，也能讓透氣效果達到最大化。但應避免用於岩壁、需要使用攀岩鎖，以及山脊風強處。即使有傘，也仍須帶著雨衣。

有遮光性的傘
要長時間走在林道上，就要選擇表面遮光、可防曬的傘，這樣可以大幅降低體感溫度。

08 電子設備是現代標配

登山時，絕對少不了頭燈、無線電和智慧型手機等電子器材。近來，越來越多的人懂得活用智慧型手機的應用程式。

尤其是智慧型手機，可以使用GPS查看所在地，也能拍照、聽音樂等，有時還能當作手電筒。把手機設成飛航模式，就能讓電池耗電量降到最低，但使用其他功能還是會消耗電量。

頭燈也有很多款式，像是充電式等，必須記得帶行動電源。只要是電子器材就會有故障的風險，因此也要攜帶紙本地圖或實體指南針、頭燈等。

● **智慧型手機在山裡用途也很廣**

手機裡的GPS應用程式可以讓我們確認當下位

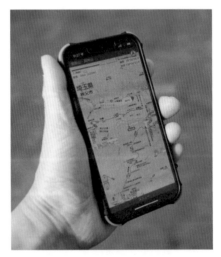

將地圖下載到手機裡，可以配合GPS功能確認所在位置，同時攜帶紙本地圖就能更安心。

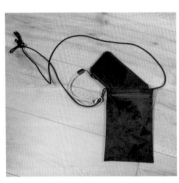

把手機放入輕量斜背包裡，方便隨時拿取。

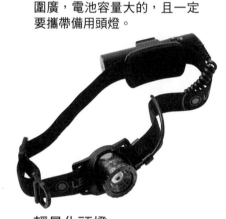

亮度高的頭燈

主要頭燈要選亮度高、投射範圍廣，電池容量大的，且一定要攜帶備用頭燈。

輕量化頭燈

把輕量、小型的頭燈當作備用光源，萬一主要頭燈故障了，還有備用的。

配備大電池的製品，電池的位置最好要在頭後方。這樣一來，就能分散重量，讓脖子不易疲勞。

● **頭燈：確認光線的顏色、強弱的調整與亮度**

頭燈大都採用 LED 燈泡，是目前的主流光源。當然，亮度越強越好，燈光投射能力也要選範圍比較廣的產品。如果投射範圍狹窄，只能看清楚燈光照到的地方，其他區域會很暗，那就不太適合登山用。

如果選擇輕量化的頭燈，由於電池較小，持續照明時間就會較短。輕量化頭燈最好當作備用光源，主要頭燈還是得用持續照明時間長、可因燈光強弱來節省電力的製品。要是不喜歡白燈，也能選其他顏色。

置，或拍攝途中的照片，不僅可以呼叫求救，獨自登山時，還可以放音樂防止熊出沒。手電筒功能也可當作頭燈的備案，不過，要特別注意別讓手機故障了。

● 手錶：選擇適合在山中使用的

最好選適合攀岩、登雪山等嚴苛環境的手錶，例如：卡西歐 G-SHOCK 系列。此外，也推薦智慧型手錶，可以用地圖應用程式掌握所在位置，或是心跳監測功能來確認自己的心跳，非常方便。若使用智慧型手機，別忘了帶充電線！

● 無線電對講機：在團體中用來互相聯絡

登山時，當然是希望沒有人脫隊，不過偶爾也會發生不得已的狀況。這時，如果能互相聯絡就會比較放心。攀登時，透過無線電下指令，也能增加確實度。

數位簡易無線電

不需要證照就能使用，因此可以借給沒有證照的登山夥伴。它擁有業餘無線電對講機最大一百倍的輸出力。

智慧型手錶

一邊掌控心跳數，一邊維持理想的運動強度，就能大幅減輕登山疲勞。另外，用 GPS 確認所在地的功能也很方便。

堅固耐用的手錶

在嚴苛的自然環境中，或可能受到撞擊時，要使用 G-SHOCK 等耐撞的手錶。不怕壞，給人無限的安全感。

電池：備用電源和充電線都要記得帶

智慧型手機、手錶和頭燈等充電類電器，如果沒有電就無法使用。因此，有備用電源就能安心登山。

行動電源

把電源線也一起收進密封袋裡。

COCOHELI（信號器）

發送位置資訊的信號器，能讓救難直升機搜索，請一定要隨身攜帶（參見第235頁）！

衛星通訊器

在山裡的任何地方，只要能看到天空，就能和外部聯絡的器材。

09 在山中紮營

在山中紮營令人嚮往，雖然會增加要帶的工具，但憑自己的力量在野外食衣住是非常特別的樂趣。

紮營，不僅能讓登山之行更自由，且安全性更高。此外，在大自然的懷抱中度過夜晚，也是登山紮營的妙趣之一。若要去爬山，請務必挑戰看看。

如果要搭帳篷，就會增加裝備重量。除了帳篷和睡袋、睡墊之外，所需的糧食分量也會增多，如果要停留

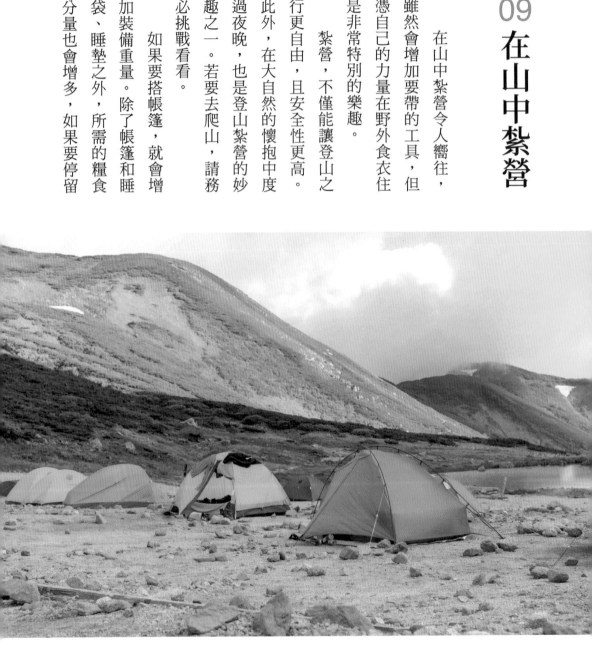

的露營地沒有地方可取水，也要帶上足夠天數的水量。

重量變重確實會導致登山效率下降，因此要挑選輕量裝備。

然而，選擇太簡便的裝備，有時候又會睡得不舒服。所以一定要準備能抵擋山中嚴苛環境的帳篷。此外，如果睡袋和睡墊太薄，晚上就不保暖，有時甚至關乎人命。

像是固態燃料和小馬克杯等烹飪用具，重量的確很輕，但是等水煮沸的時間和做料理受到限制等，或許都會讓人備感壓力。

不過，若攜帶堅固的帳篷、厚實的睡袋和睡墊、很多鍋具和糧食、高性能瓦斯爐……這下行李反而會太重。如此一來，不但增加行動時的疲勞，還容易失去平衡而摔倒，或是影響到攀登岩壁，造成危險。因此，還是得要追求輕便。

裝備和道具的選擇，會因個人想法和對哪些方面感到壓力而改變判斷，請挑選符合自己登山風格的道具。

10 雙層帳篷最舒適，雪地紮營用單層帳

帳篷新手要在登山時使用，選擇普通登山帳篷是最保險的。老手的話，為了輕量化，有時會選擇天幕或輕便帳篷。重視設計的人也會選擇海外品牌，如果是新手，還是建議選擇一般登山帳篷。

登山帳篷基本上是由兩根支架交叉，形成一個半圓形的圓頂帳篷。這種流線形狀能夠承受風吹，雖然外觀看起來小，卻能創造出最大的居住空間，在強度與舒適度之間取得平衡。

圓頂帳篷又分為雙層帳篷和單層帳篷。

雙層帳篷強調透氣性的內帳，以及防水性高的外帳，呈現雙重結構。內外帳之間保有空間，內部產生的水分會在外帳凝結水氣，內帳也會有防潑水加工，如此一來，內部就不會出現反潮、水氣凝結的情形。然而有時風吹進去時，也會造成故障。

帳篷內的空間設計很通風，有水氣之處也會被吹乾。內外帳的入口處都很大，放鞋子的地方則稱為前庭。由於有空氣層，特色是較不會受外部溫度影響，非常舒適。

單層帳篷的材質大都是 Gore-Tex 等防水透氣素材，但是在溫差大的地方，無法徹底防水，仍有可能產生結露現象，這正是單層帳篷的缺點。儘管如此，還是很多人選擇單層帳篷，因為它比較輕，紮營和收拾時比較簡便，而且耐風性也高。

我無法告訴你哪一種帳篷比較好，要看個人的喜好與技能，以及看重哪些點，自己思考後再決定。可以搭配自己的經驗，選擇喜歡的帳篷。

● **雙層帳篷：舒適度高**

由內帳、外帳、營釘、營柱及各種紗網組成。結構堅固，且考慮到會有水氣，設計了很多通風口。

為防止上方的雨水，有些帳篷會設有小屋頂。

有些帳篷內部會有通氣孔，要關起來時，可拉緊繩子。

雙層帳篷適合春～秋用。

非自立式的雙層帳篷

自立式帳篷是由營柱交叉撐起來的。營柱的四個頂端插在內帳的四個角落，相互交叉，讓帳篷得以撐起。非自立式的帳篷則是營柱不交叉，呈現隧道形狀。營柱較少，因此重量較輕。營柱不交叉，優點是搭帳篷時很簡單，不過由於營釘相對不扎實，故較無法對抗強風。

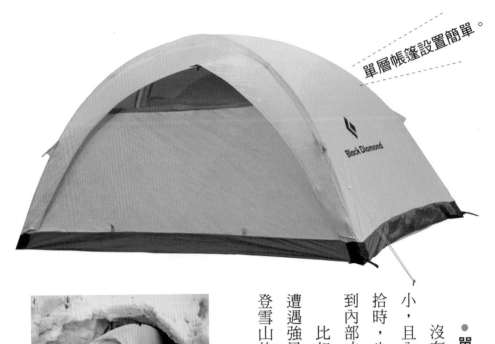

單層帳篷設置簡單。

即使在嚴冬期的雪山，單層帳篷
也很好用。如果要在雪地山洞中
紮營，就必須選擇單層帳篷。

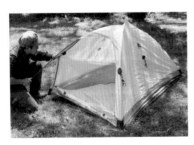

內架式的帳篷很好搭。可以在人
進入帳篷的狀態下搭起來，所以
即使在遇到強風時搭帳篷，也不
會被吹走。

● 單層帳篷：結構簡單，爬雪山首選

沒有外帳，風灌不進來，帳篷被強風破壞的風險較
小，且內部溫度不會因對流產生變化。此外，搭建與收
拾時，也較方便，因其骨架設在內部，所以搭設時要進
到內部才能組裝。

比起雙層帳篷，單層帳篷的保暖度相對不足，但在
遭遇強風時，單層帳篷卻會比較溫暖。由於有這個特性，
登雪山的人大都選擇單層帳篷。

160

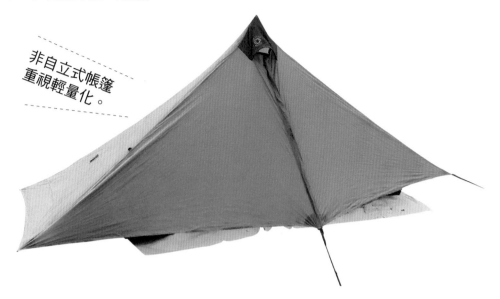

非自立式帳篷重視輕量化。

金字塔型的帳篷很抗風。可占地板面積大、帳頂高度很高，但實際空間卻很小。

這類帳篷是以兩根支架搭建而成，其內部空間很寬敞，但較不耐風，所以紮營時要注意風向。

● 非自立式帳篷：重量雖輕，但講求高度紮營能力

非自立式帳篷大都沒有底部地墊和骨架，因此重量非常輕。可以使用登山帳當作骨架，或者把營繩掛在樹上來紮營。

這和以骨架搭起來的圓頂型帳篷不同，如果想要搭起一個帳篷的形狀，就一定要打營釘。沒有打營釘的圓頂型帳篷，也比較難抵抗風。

然而，非自立式帳篷並非不能抵抗風。若沒有地墊，就能穿著鞋子自由進出，在烹飪時便不需要太過緊張，這也是一大優點。

11 輕量化過夜方式

除了住山屋、搭帳篷之外，接下來要介紹的是，使用一些輕量裝備輕鬆過夜的方式。

想要更輕巧的過夜，還可以選擇小型輕便帳篷、天幕和吊床。小型輕便帳篷原本是遇到緊急狀況時的過夜工具，而一般也認為，天幕和吊床無法用來過夜。但實際上，世界各地的軍隊都會選擇這些工具來紮營。在戶外野營時，也沒有比這些更適合了。

小型輕便帳篷使用不透氣或只有些微透氣性的防水布料，因此很容易凝結水氣。底部雖然有地墊，然而其設計考慮到緊急時能披在身上，所以底部可以打開，防蟲和防水性就相對較弱。內部空間也較為狹小。

天幕，顧名思義，是一張布，而吊床也是如此，皆沒辦法擋雨。不過，這些工具的優點都是極輕便。例如，在林木線以下的山區使用天幕和吊床，並搭配可罩住吊床的蚊帳，就能解決蟲子或地面有水的問題。

我平常使用的工具，重量大概落在五百公克以內。只要有樹木就能搭起來，不會受到任何斜坡影響，任何時候睡起來的感覺都一樣。

使用小型輕便睡袋，就算是在超越林木線的山區或冬天，也幾乎沒有上述的缺點，重量也只有三百五十公克左右，非常輕巧。但由於搭設的方法較難，因此較適合老手。

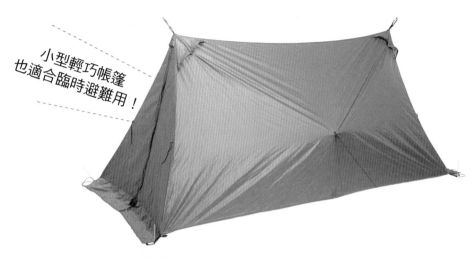

小型輕巧帳篷
也適合臨時避難用！

底部可打開，毋須煩惱鞋子要
放哪裡，料理時也很方便。

就算是冬天，也能舒適使用的
小型輕巧帳篷。

● 小型輕巧帳篷：只要掌握訣竅，也能代替一般帳篷

小型輕巧帳篷能創造出和一般帳篷幾乎一樣的密閉空間，只要掌握訣竅，便可以代替一般帳篷。由於考量到緊急情況，所以底部可以打開。

透過舖上緊急救生毯來防止水入侵，並使用對人體無害的殺蟲劑來防範蟲子。只要下點工夫，這就是一種超輕量的露營裝備。

● 天幕：如何用一塊布搭建，考驗使用者的技巧

天幕就是一塊布，可以自由發揮創造出過夜的空間。在溫暖的森林中，可以搭成一個開放式屋頂，在寒冬中的雪山，則可以建成一個完全密閉的空間。雖然很考驗技巧，但非常輕便。

● 吊床：不用煩惱蟲類、積水問題

吊床因為浮在半空中，能完全避開硬蜱、山蛭或蜈蚣等蟲類。配合帳篷使用，也能避免蚊子、蝸等飛蟲困擾。若是搭配天幕，更可以免除雨水的困擾。最大的優點是，不受地面狀態影響。

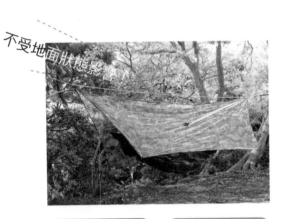

不受地面狀態影響。

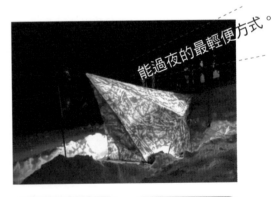

能過夜的最輕便方式。

缺點	優點
● 沒有樹就無法搭建。 ● 冬天很冷。 ● 沒地方放行李。	● 下雨天也很舒適。 ● 不會受蚊蟲干擾。 ● 不受地面影響。

缺點	優點
● 搭建困難。 ● 很花時間。 ● 需要經驗。	● 重量非常輕。 ● 自由度高。 ● 保養很輕鬆。

12 睡袋保暖與否，看蓬鬆度

睡袋既是登山或露營時的必備道具，也是防寒用具，因收關性命，一定要慎選。

睡袋保暖與否，要看它是否有較佳的蓬鬆度，並不是看中間的填充物溫不溫暖，而是創造出來的空氣層能否保暖，越蓬鬆、回彈性越好的睡袋越溫暖。中間填充物有羽絨和化學纖維，羽絨只要少量就能很蓬鬆，如果是相同重量，羽絨做的會比化纖製的暖和；若是相同保暖度，羽絨則會比較輕。

這麼一來，很多人會覺得還是選羽絨睡袋比較好，但羽絨有個致命缺點，只要一遇潮溼就會扁掉，保暖度也會隨之降低。如果要抵抗潮溼，化纖睡袋絕對是首選。因此，要根據使用狀況來選擇。

● 木乃伊型睡袋：登山主流，貼合度高又保暖

這種睡袋是根據身體形狀設計的，其特徵是保暖度高。比起在露營時常用的信封型睡袋，這種睡袋比較窄，但從重量、收納性和保暖度來說，還是比較推薦木乃伊型睡袋。

每個產品都有不同的特性，請配合所需用途選擇適合的睡袋。

睡袋的保暖度與否，要在最寒冷時，去挑選自己覺得最舒服的。至少要準備夏天用和

冬天用的不同睡袋，可以的話，也要準備春秋用的睡袋，會更為舒適。睡袋要買效能多的會更好。

● 方形睡袋：簡單、不占空間

方形睡袋也被稱作信封型睡袋。不同於木乃伊型，形狀構造簡單。因沒有頭部的部分，所以不占空間。背面可以打開，也能裹上睡墊，如此一來，睡墊也不會從身體滑落。

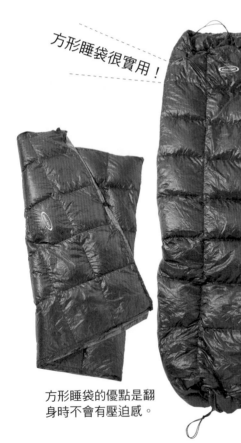

方形睡袋很實用！

方形睡袋的優點是翻身時不會有壓迫感。

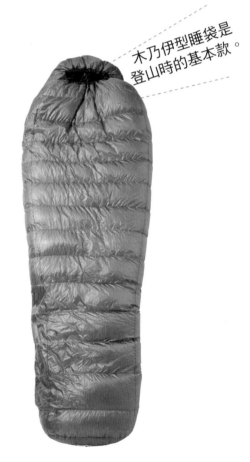

木乃伊型睡袋是登山時的基本款。

● 羽絨衣：夏天上山也
要防寒

　　儘管是夏天，山上的溫度到晚上仍會驟降。爬山時，身體活動所以不覺得冷，但到了山頂，就會需要羽絨衣。

　　羽絨衣的厚薄度選擇依季節和海拔高度而有所不同。如果超越林木線，就算是夏天，最好也要帶上它，尤其是女性比較怕冷，要多做準備、多加防範。

衣服也是寢具的一部分！

如果要穿厚的羽絨衣服睡覺，就要調整睡袋的厚度。

167

13 三款睡墊——吹氣式、泡棉式、自動充氣式

就寢時，要使用睡墊來搭配睡袋。從舒適度和防寒兩個角度來看，都是睡眠不可或缺的工具。睡墊分成三種，有吹氣式、泡棉式（包含鋁膜睡墊等）和自動充氣式。以輕便度而言，順序是吹氣式、自動充氣式、泡棉式睡墊。

選擇睡墊時，要注意其 R 值，這是衡量阻隔熱度的數值，也就是說，R 值越高，阻隔熱度的能力越高。因此，如果使用吹氣式加泡棉式睡墊，R 值就會提升。

最低 R 值為一・○到二・○的睡墊，適合春夏露營。如果是在海拔兩千公尺的山區，就算是春夏兩季或殘雪期，也要選 R 值三・○以上的，寒冬期則推薦 R 值五・○以上的睡墊。

● 吹氣式睡墊：輕便、體積小，但容易破

特色是收納起來體積非常小，且重量很輕。因不同的

吹氣式體積小、好收納。

通常會附充氣筒或打氣幫浦。

泡棉式
只要攤開就能用。

雖然很占空間，但完全不用擔
心會被刺破，是其最大優點。

捲成圓筒狀放入沒有骨架的背
包裡，便能當成背包的骨架。

內部結構，在寒冬期也能帶來舒適的保暖度。不過，要注意容易被刺破。謹慎思考使用情況，並攜帶相關修理工具。

● 泡棉式睡墊：不易破但占空間

雖然有很多輕量產品，但絕對不怕被刺破，是很大的優勢。缺點是收納時很占空間，且會受到地面凹凸的影響，睡起來不舒服。

如果使用沒有骨架的背包，可以沿著背包內部收納成圓筒狀，這樣一來，就可以當成背包的骨架，也能減輕重量上的缺點。這在行李輕量化上，是很重要的做法。

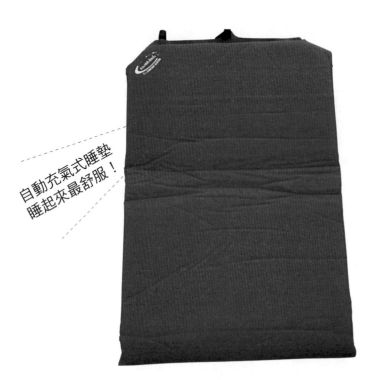

自動充氣式睡墊
睡起來最舒服！

● 自動充氣式睡墊：吹氣式和泡棉式的混和型

內部有填充泡棉，具有緩衝和保暖的功能，睡起來非常舒適。既沒有吹氣式的反彈感，

也不像泡棉式會受到地面的影響。

然而，其重量是所有種類中最重的，而且和吹氣式一樣，容易被刺破。我認為，這是

重視睡眠舒適度的人最佳的選擇。

14 點火裝置依行程做取捨

煮水或烹調時所需的點火裝置，要依照登山行程和使用頻率（量）來取捨。

所謂登山，是包含在自然環境裡生活的行為，所以當然也需要「吃」。雖然也可以吃壓縮餅乾或牛肉乾，但為了獲得隔天的活力，還是要吃一點熱的東西。

該使用什麼生火工具，要看想烹調什麼食物而定。如果想烤肉、炒一些配菜，或是炸天婦羅等，那就應該準備瓦斯爐。

如果要煮水、泡泡麵或脫水米、泡冷凍乾燥的湯塊，那麼只須具備酒精汽化爐或固態燃料爐（pocket stove）即可，重量會輕很多，而且也可以煮米飯或水煮熱狗。

長期旅途，燃料的計算相當重要。酒精汽化爐對兩天一夜的行程來說可能很好用，但因為燃油消耗量大，行李就會變得非常重。固態燃料（Esbit）雖輕，卻很耗時耗力。因此，要以整體狀況來判斷該用哪一種生火工具。

瓦斯有丁烷、異丁烷和丙烷這三種類型。夏天可以使用便宜的丁烷，但氣溫在五度以下便無法使用，冬天則必須要選擇異丁烷和丙烷等含量較高的瓦斯。如果用的不是廠商指定的瓦斯，很有可能導致一氧化碳產生量增加，非常危險。

● 當天往返或住一晚→固態燃料、酒精

瓦斯噴槍當然很重要，而固態燃料和固態酒精的優點就是可以計算燃燒時間。這麼一來，不僅能計算料理時間，也可以事先計畫要烹調什麼菜色。

● 縱走登山→液體、瓦斯燃料

如果行程超過兩天以上，會增加飲食次數，這時有瓦斯燃料就會很方便，像是卡式瓦斯罐、高山瓦斯罐和白汽油等。

一般最方便的是卡式瓦斯罐，可以隨著不同氣溫選擇瓦斯種類。

● 固態燃料爐：輕巧體積小，還能計算時間

固態燃料爐是上面擺放固態燃料的超輕量爐具，它也可以當作瓦斯爐架。它不防風，所以最好攜帶擋風板。另外，爐架會發熱，要記得一併攜帶下面的防熱墊。

最輕量的爐具。

固態燃料爐主要都是用固態燃料片，但缺點是鍋底會因煤灰而變髒。

液體、瓦斯燃料。

固態燃料、酒精。

● 酒精汽化爐：須測試燃燒時間、燃料好取得

比起瓦斯爐和瓦斯罐的重量，酒精汽化爐算是非常輕的，而且也不會像固態燃料片一樣產生煤灰，很好用。不過它的消耗量大，如果是長期旅程，在重量方面比較不利，也要注意冬天有不易點著的問題。

酒精汽化爐點起火來有一種獨特的氣氛，因此有很多死忠愛用者。

● 瓦斯爐：雖重但最便利，且火力最穩定、最好用

具有不同型號，能調整火力大小，而且非常抗風。不同氣溫下，丁烷較難點燃，在比較冷的地方請選擇強力的瓦斯爐。

為防止瓦斯外漏，要好好保養密封膠圈（O-ring）。請務必定期檢查製造日期是否在五年以內，以及保管狀態如何。

火力穩定，使用方便。

瓦斯爐會依品牌不同，特徵也各有不同，請比較後再選擇。

燃料容易取得。

把酒精放入密封罐中。

15 帶一套炊煮鍋具即可

吃飯器具有百百款，該怎麼選擇令人傷透腦筋，不過自行組合成套鍋具也別有一番樂趣。

根據訂定的炊煮菜單，要帶去山上的鍋具和餐具也會跟著改變。比如，若要煎魚和肉，最好攜帶平底鍋，如果要煮義大利麵或燉飯，那就需要比較深的鍋子。

隨著行程不同，食材也會有所變化。例如，第一天的晚上吃冷凍肉類和青菜，隔天可以選擇生雞蛋、魚肉腸或脫水豆腐等蛋白質。擬訂計畫時，要依據生鮮食品和加工食品保存的時間不同等，進行全面考量。

菜單不同，炊具也會不一樣。思考自己的登山行程，並訂出適合的烹調內容。這樣一來，就能決定需要的炊具。

如果只是烹煮簡單的脫水冷凍食品，那麼帶的炊具、點火裝置和食材都會比較輕便，要謹慎思考自己的登山行程後，再做決定。

● 輕量版登山炊具：只煮冷凍乾燥食品

下頁照片中是我主要使用的炊具組。

我大都是去攀登山岳，相當重視輕量化，因此希望炊具和做料理都能盡量簡便。

例如，我會把迷你尺寸的泡麵放進密封袋中。我的做法是在烹煮時，把必要分量的水煮開後，倒進袋子中，並將其放進保溫袋裡靜置一段時間。這期間，就可以煮接下來要用的水。這麼一來，即使是使用煮水很花時間的固態燃料，也不會讓人倍感壓力。

①保溫食材的保溫袋　②煮鍋　③擋風板　④固態燃料爐
⑤筷子　⑥消毒酒精／火柴　⑦鍋蓋兼盤子／固態燃料

酒精爐和迷你爐的火容易被風吹滅，有了擋風板就能安心。

● 重視料理版登山炊具：煮

湯、脫水米和飯後咖啡，並炒菜

這個組合可以使用瓦斯爐來炊煮，享受豐富的山中餐點。多煮一點水來煮湯、脫水米和飯後咖啡，在蒸煮脫水米的期間，快速炒一下其他食材，飯後也能用煮滾的水來泡咖啡。有了湯匙和叉子等餐具，會很方便。

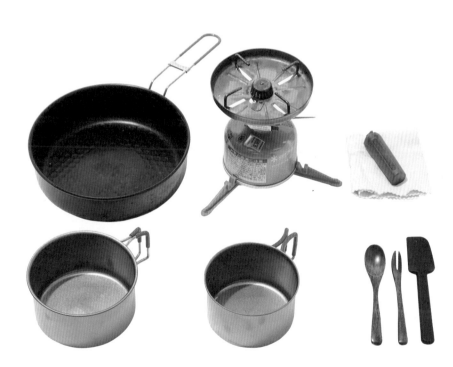

16 少了它會很痛苦的不起眼小物

就算只在山中過一晚，也須具備應對日常、最低限度的裝備。

除了登山器具，也需要帶一些生活用品。萬一登山道上沒有廁所，一旦突然肚子痛，要是沒有可回收排泄物和擦拭的東西，真的會非常困擾。也就是說，這些東西雖然不是攸關人命，但也不可或缺。

錢、垃圾袋、衛生紙、牙刷、耳塞……若要在山上舒適度過，便要考慮哪些東西對自己來說很必要。

如果想要輕量化，那就只帶必要的分量，或找一些專門的輕便登山用品。另外，也可以自己做調整，例如：把牙刷的柄剪短等。

① 衛生紙
可以用來擦拭鍋具裡剩下的湯汁或食物等。

② 牙刷
由於牙膏可能會汙染山中環境，所以不可使用，只要帶上牙刷就好。

③ 耳塞
在帳篷裡可能會聽到周圍的人的打呼聲，為了避免睡眠不足，最好還是帶著。

④ 筆記用具
應選擇不會因水而溶化消失的用品，緊急時，有了它比較安心。

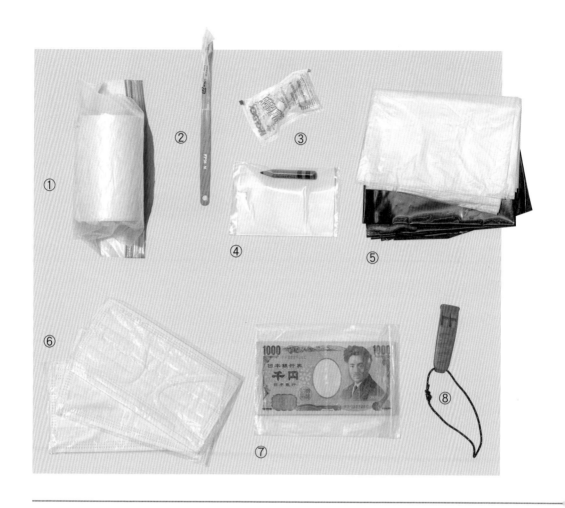

⑤ 垃圾袋

　　肚子痛時、或要把廚餘帶回去時會用到的袋子，也可以用密封袋。

⑥ 口罩

　　為避免感染或身體不適傳染給別人，應配戴口罩。

⑦ 錢

　　山屋主要還是用現金交易。可以將密封袋當作錢包，既防水又能減輕重量。

⑧ 哨子

　　最好選聲音能傳很遠的哨子，在跌落或要避開熊時使用，請放在能立刻取出的地方。

急救包和應急用品

① 三角巾
可以止血、保護外傷。脫臼或骨折時，也能當作保護用。扭傷時，請穿著鞋子包裹固定。

② OK 繃
用於割傷或鞋子磨腳時。採用溼潤療創（編按：目前最新的傷口護理方式，讓乾淨的傷口保持適當的溼潤，以利組織的生長及傷口的癒合）的厚型人工皮，對於鞋子造成的磨傷很好用。

③ 藥物
被吸血蟲或蜜蜂叮咬時塗抹的軟膏或止痛藥等身體不適時所需藥物。

④ 預防感染的用具
醫療用手套和急救面罩等，可防止急救時交叉感染。

⑤ 膠帶
在鞋底脫落或衣服破掉時可作為補強用，請務必要帶著。

⑥ 小型鋸子
搬運傷者要做簡易擔架時、自己步行時、要做拐杖時，都能派上用場。

⑦ 透氣膠帶
腳扭傷時可用來固定、輔助關節與肌肉，防止再次受傷。

⑧ 彈性繃帶
包覆、保護受傷部位，並能持續壓迫傷口。建議使用寬度 7.5 公分的繃帶。

● 攜帶式淨水器及水瓶

行程天數較長時，沒辦法帶太多水，就必須利用山中的汲水處。可以在水質不穩定或緊急狀況時使用攜帶式淨水器，萬一不幸遇難，也能派上用場。

超輕量水瓶（右）是塑膠製水壺，喝完後可以折疊收納。自用水壺（左）則推薦按壓式開關的。

有了桌子，吃飯更舒適

在山中吃飯時，地面如果是乾燥的砂，就會弄髒裝用具的袋子，也可能跑到背包裡。如果地面凹凸不平，容器也容易翻倒。有了桌子就能輕鬆用餐，但為了不讓行李太重，還是要避免攜帶露營用的桌子。

登山時，最好用體積小且重量輕的超輕量桌子。可以自己製作，市面上也有賣，想要舒適吃飯的人可以參考。

【登山必備】
採購工具失敗談

不知誰曾說過，登山是一項只要備齊用具，之後就不太需要花錢的興趣。這實在是天大的謊言啊！就算是爬山，範圍也很廣，如果只是高山健行，那麼或許一開始便買妥工具、自我滿足就好。

登山並不是單純享受山林大自然的遊戲，有很多危險是無論多注意，也無法完全排除的。登山，確實是必須盡可能排除各種危險。如果想追求安全舒適，那就要根據錯誤經驗，試圖解決新的課題，而其中一個方式就是選擇工具。

一樣的器具，即使雜誌上說好用，或者朋友說好用，一開始自己也很滿足，但在累積經驗後，可能會想用更輕、更堅固的工具。隨著登山型態或喜好改變，需求也會有所不同。

登山裝備經常攸關性命，因此要時常檢視自己的器具。有時候會想「為了安全」而一直買新裝備，這其實也是正確的，畢竟誰都不可能一開始就買到所有完美的裝備。只能靠經驗累積，最終才能找到理想的工具。

因此，我一講到登山道具，幾乎都是失敗的經驗，要今後也將不斷檢視目前的裝備。這麼說來，登山的確是長年累月持續花錢的興趣，且要找出自己喜好的方向，並從反覆失敗中更接近理想。

我認為，採購裝備也是登山一大樂趣。就算買錯東西也不要緊，提起勇氣嘗試看看吧！

選擇工具一定會碰壁，其中有數不清沒在使用的用具，但是我的裝備正近乎理想。

不會累的步行技巧

為了讓大家更輕鬆、安全的登山，
本章介紹不會累的爬山技巧與鍛鍊體力的體能訓練。

01 上山腳底要穩，下山腳尖先向下

上山時，腳底要站穩，一邊確實移動身體的重量，一邊前進，這樣登山才不會累。

山上大都是傾斜的坡地，在背負裝了很多工具的背包下，如果還和走平地一樣快步行走，很快就會累積疲勞，體力也會很快耗盡。因此，在山裡有山裡的走法（參見圖表4-1）。

走在平地時，通常腳會像往後方踢一樣向前行，利用腳踝關節有效率的前進（參見第一八八頁圖表4-2），但在山中就不同了。走在山路上，要把重量擺在成為重心的那隻腳上（後腳），當前腳完全踏穩後，再把重量移到前腳上，反覆動作，就能維持山行時的身體平衡。

● 腳掌要打平

登山時要保持腳掌與地面平行，由腳趾到腳跟，好好踏穩。斜度較陡或者樹根很多的地方，腳掌要牢牢踩穩地面後再走。在坡度平緩處或平地上行走時，腳跟先著地，再到腳尖，接著移動腳步。縮小步伐，穩固腳步後前進。

圖表 4-1 不容易累的上山走法

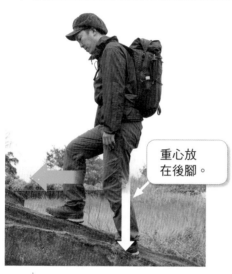

重心放
在後腳。

1 配合地面,整個腳掌踩穩地面,並往前踏出一步。

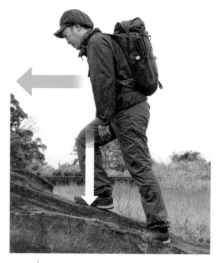

2 重心移到前腳。

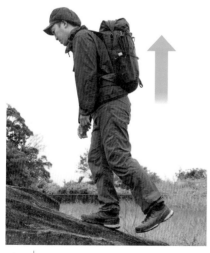

3 伸直前腳的膝蓋,身體重心往上。

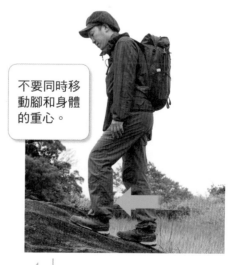

不要同時移動腳和身體的重心。

4 接著移動後腳。

圖表 4-2 平地的走法

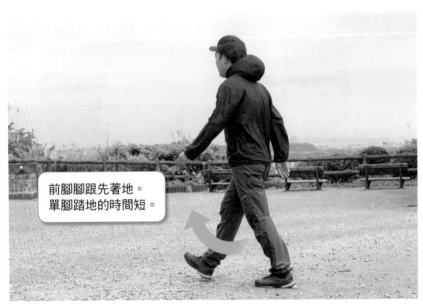

前腳腳跟先著地。
單腳踏地的時間短。

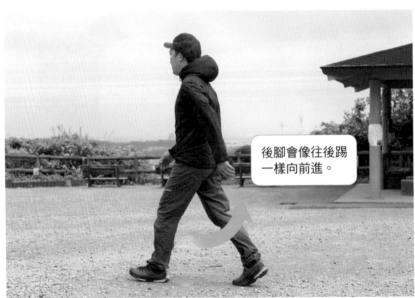

後腳會像往後踢
一樣向前進。

如何移動重心

把重心放在後腳，等前腳踏穩地面後，再把重量往前挪，並把重心移到前腳，反覆動作向前行。

在習慣之前，一定要一邊想著自己現在把重量擺在哪裡──提起右腳、移動重心；提起左腳、移動重心，有節奏的走路。

平地與斜坡的平衡

並不是指要像切換開關一樣，區分在平地和在山上的走法，而是根據當地的坡度、腳底狀況來改變。如果要爬樓梯或樹根較多的地方，那就需要一○○％的登山步行法，但若是在平地或坡度和緩處，便能用平地的走法。

相較於平地行走法，登山步行法前進的速度雖慢，但不易受傷，也不易累。由於前進速度較慢，會拉長行動的時間，可以根據地形，分別使用平地行走法和登山步行法，或者改變行進時兩者的比例。

在山腳或山脊坡度較緩之處，可以使用平時的走路方式，到了坡度較陡的地方，就要一步步踏穩，確實移動重心。請務必熟練正確的步行方法。

● 活用膝蓋下山

下山時，最重要的就是運用膝蓋。但用膝蓋的並非是前腳，而是後腳。腳尖朝下，邁出前腳後，先不要急著移動，而是把重心放在後腳，彎曲膝蓋並向下。

登山時行李很多，如果在跨出腳的同時就移動身體，就會傷到腳，要是鞋子一滑，有可能因此跌倒。

● 讓腳尖先著地

下山時，如果想讓腳掌與地面維持平行，腳跟會先落地，這樣一來就會重心不穩。配合坡度，腳尖稍微往下，整個腳掌就能牢牢抓住斜坡。

腳尖先向下，穩穩著地，再將後腳的重心向前挪。把腳的動作和移動重心分開，既能降低對腳和腰的衝擊，也可以走得更穩定（參見圖表4-3）。

● 雙腳呈九十度

像橫切斜坡一樣前進。用這種方式搭建的登山道，稱為縱走道（traverse）。走縱走道下山時，向著山峰側的腳要朝著前進的方向，向著山谷一側的腳尖要朝下。往上走時，則反之。若以時鐘來比喻，就是三點鐘方向和九點鐘方向，即雙腳呈九十度（參見第一九三頁圖表4-4）。

<div style="background:#ccc;">圖表 4-3　下山時減輕負擔的走法</div>

1　Ⓐ 前腳腳尖先朝下。
　　Ⓑ 後腳的腳尖也要朝斜坡的方向。

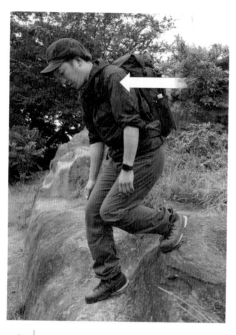

2　彎曲膝蓋、降低身體重心。

4　踩穩後，再移動重心。

3　配合斜坡，踏穩腳步。

❌ NG

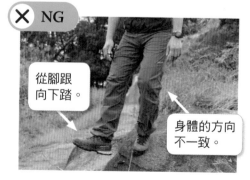

從腳跟
向下踏。

身體的方向
不一致。

● 分開腳的動作和重心的移動

無論是縱走道還是登山道，基本的步行方式大致相同。前進時，要把腳的動作和移動重心分開。重量一定要放在維持重心的那隻腳上，並移動另一隻腳，等到腳掌穩穩的踩住坡地後，再挪動重心。

如果是像在平地一樣，同時移動重心和腳，很有可能跌倒受傷。穩住重心才是安全步行法的基礎。

● 樹根多的地區怎麼走

有時，會需要走過樹根很複雜、盤根錯節的地區。腳尖可能會被勾到，因此得踩穩後再移動重心，眼睛要注視腳步，並踏在比較平坦的地方。除此之外，其他基本的步行動作都一樣。

● 如何越過高低差很大的地方

遇到階梯和較大岩壁等高低落差很大的區域時，基本的登山步行法也是如此。要注意不要同時移動腳步和重心。確認腳踩穩後，再移動身體重心，重覆動作並前進。下山時也一樣，不要一口氣下來，而是要活用承受重量的那隻腳的膝蓋，察看腳下情況後再走（參見第一九五頁圖表4-5）。

<div style="text-align:center">**圖表 4-4 縱走的安全走法**</div>

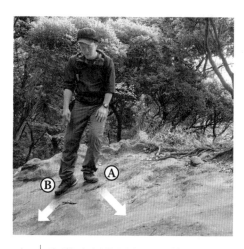

1 | Ⓐ 將山側的腳朝向前進方向。
　Ⓑ 山谷一側的腳尖朝下。

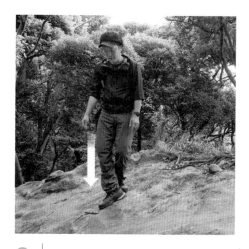

2 | 把重心放穩在腳上。

3 | 將非重心的那隻腳往前移。

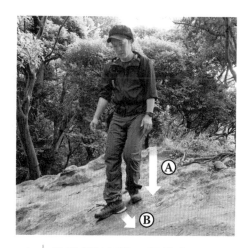

4 | Ⓐ 踏穩地面後，再移動。
　Ⓑ 在腳沒有受重的狀態下移動。

下山時，要小心不要踩到
不穩固的樹根而扭到腳或
受傷。比起向上走，下山
時腳更容易因承受體重而
受重傷。

圖表 4-5 高低落差大時的走法

1 | 讓維持重心的那隻腳承受體重。

2 | 踏出腳步後,先不要移動身體重心。

3 | 移動承受重心的那隻腳。

4 | 換另一隻腳。

● 岩石多的地方

在有大岩塊之處，要一邊用手保持平衡並一邊前進。移動重心時，不要同時移動手和腳，這與基本的步行方式相同。如果手緊抓岩石，有時腳會因無法承受體重而不穩。身體要呈垂直狀態來因應重力，所以請挺直身子以維持正確姿勢。

● 碎石坡、碎砂坡

石頭和岩塊遍布的地方被稱作碎石坡；小石塊和砂遍布的地方則被稱為碎砂地。走在此處，如果踩到會移動的石頭，腳步很容易打滑，因此一定要先確認腳下，走的時候也不要直接把身體重量壓上去，要先用踏出的腳探索一下再前進。

02 攀爬用的三點支撐法

在岩壁或斜坡等沒辦法站穩的地區，一定要用三點支撐法，一步步扎實的向前進（參見下頁圖表4-6）。

所謂的三點支撐，就是四肢當中，一定要有三個確實的點固定在岩壁或斜坡上，再移動剩下的一隻手或腳。三個支點雖只能製造出一個平面，但這也是最穩定的方法。

要注意的是，如果三點不穩，身體很容易失衡，因此首先要確保三個點都很穩固。手也不要舉得太高，盡量保持在視線左右的高度。身體往上提時，最好使用比較有力的腳。

此外，也要把手腳的動作和重心的移動分開。

要是攀爬時過於著急，就會同時移動其中的兩個支點，所以要隨時注意以下順序：第一，固定三個支點；第二，移動第四個點；第三，維持第四個點；第四，移動重心。

如果因為害怕而導致整個身體貼在岩壁上，腳就沒有辦法站穩，反而容易滑倒。上半身則要離開岩壁，並把重心放在腳上。

圖表 4-6　三點支撐法

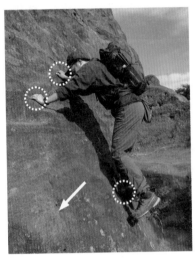

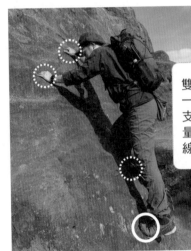

雙手雙腳之中，一定要用三點來支撐身體。手盡量不要伸到比視線高的地方。

1 ｜ 兩手和右腳穩穩的抓緊岩壁，再把體重壓上去。

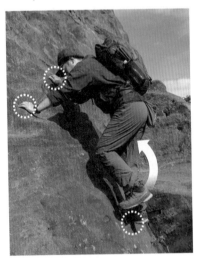

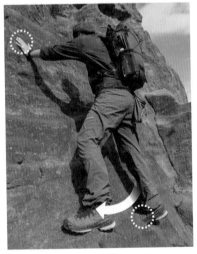

2 ｜ 提起唯一可以動的左腳。

3 ｜ 把左腳擺在可以穩定支撐的地方。

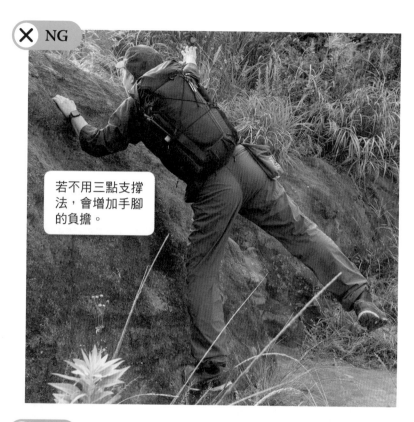

若不用三點支撐法，會增加手腳的負擔。

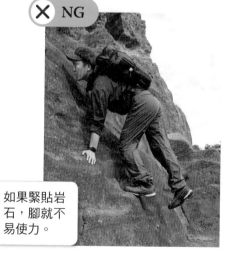

如果緊貼岩石，腳就不易使力。

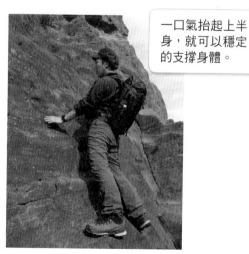

一口氣抬起上半身，就可以穩定的支撐身體。

● 隨時用三點支撐身體

一旦習慣之後，就能隨時以三點支撐身體。在兩點支撐的狀態下移動，除了容易失去平衡，意識也會被分散，在岩壁或地面的固定便沒那麼穩固。

登山時可能會帶很多行李，導致重心沒辦法放在身體的中心，只要失去平衡，就會產生很大的晃動。因此要隨時確認有三個點在支撐自己的身體，並思考下一步要移動哪一隻手或腳來前進。

● 不要緊貼岩石

有時候會因為恐懼或擔心行李重量，過度緊貼岩壁，這樣重力的方向和手腳使力的方向就會有所落差，腳也容易打滑。此外，視線也會變得狹窄，不易挪動身體，最好是一口氣抬起上半身移動會比較好。

● 牢牢抓緊石塊

攀登岩壁時，不要抓著草木、青苔或泥土，而是要緊緊抓住石塊。若是抓住草或樹，很容易因連根拔起或折斷而有跌落的危險。然而，土堆或土塊也可能剝落，所以一定要隨時確認後再向前。

200

03 繩索只是輔助用

有些很陡的斜坡或岩壁，會設有鐵梯或攀岩拉繩，請正確使用並安全攀登。

容易打滑的岩壁或陡峭的峭壁上，通常會設置攀岩拉繩或鎖鍊。設置這些繩索的區域，代表很難攀登，要謹慎前進。

攀登時，不要過度抓緊繩索，把重全部壓在上面，而是要把繩子當成一種輔助工具。

若是靠臂力、仰賴繩索前進，不僅會浪費很多無謂的力氣，也容易失去平衡。

這和三點支撐法相同，要先穩定姿勢，踏穩腳步後，一次移動一隻手或腳，接著再挪動重心，小心向前。此外，經過拉繩步道時，一次只能有一個人通過。

● 用手拉住繩索或拉繩

請不要把全身重量壓在繩索上，只靠手臂來攀登。請將拉繩當作維持平衡的輔助工具，並用有力的雙腳來攀爬。下山時，也不要垂吊向下，要活用腳。有些繩子是其他登山者所設置的，因此要先確認狀態後再使用。

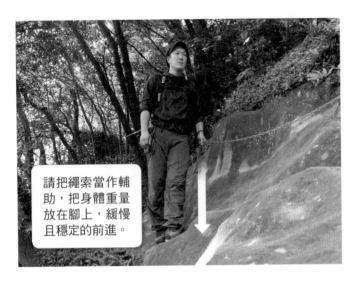

請把繩索當作輔助，把身體重量放在腳上，緩慢且穩定的前進。

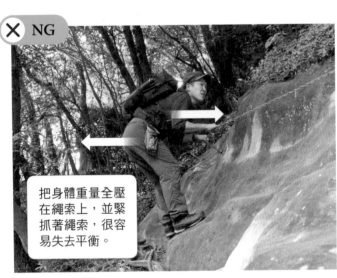

✗ NG

把身體重量全壓在繩索上，並緊抓著繩索，很容易失去平衡。

● 使用保護繩具（self belay）

如果使用全身安全吊帶，扣上帶鎖鉤環，並連結到保護繩，就能提升安全性。

畢竟要用到繩索或拉繩的地方，難度已經較高，該地點之前也很可能經常發生墜落事故，所以請不要嫌麻煩，一定要使用保護繩，且慎重行事。

202

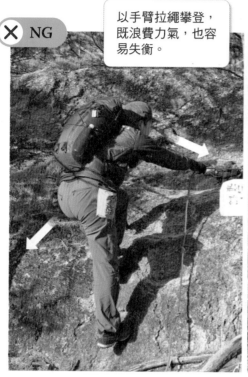

NG

以手臂拉繩攀登，既浪費力氣，也容易失衡。

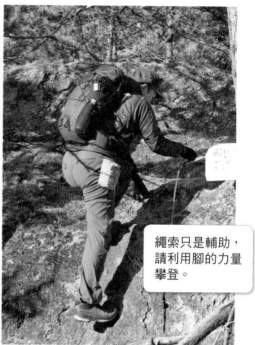

繩索只是輔助，請利用腳的力量攀登。

登山小訣竅

使用動力繩挽索（Dynamic Rope Lanyard）

　　如果使用沒有伸縮性的扁帶繩，衝擊力道會過大，反而造成危險。將動力繩的末端當作保護繩，或是購買能吸收衝擊力的挽索，最好穿著全身安全吊帶，並確實確認。

將動力繩的末端當作保護繩，能提升安全性。

04 連續確保的保命之道

登山道有很多危險地帶。要了解地形與氣候條件的危險程度，並帶著警覺心前進。

除了一眼就看得出來的險峻地區外，山中的所有地方都潛藏危機。只要一腳踏進山地，就沒有所謂的安全場所。

假設在有人居住的山澗旁，有縱走到山腰的登山步道，就算平時不太危險，一旦下雨，道路變得很溼滑，或落葉堆積……都有可能變成高風險路段。實際上，這些地方確實也發生了很多死亡事故。

這時，一定要用繩索把團員全部繫在一起，拉開間距，進行「連續確保」（continuous belay），就能防止因跌倒墜落而產生的意外。這在林木線以下的森林裡，是安全性非常高的保命辦法。

另一方面，如果是到超越林木線的雪山，一個人摔倒，有時候會牽連到一整團的人。若不幸跌倒，要以手裡拿的冰斧止滑；萬一墜落，就要使用停止滑落的技巧，來阻止一連串的滑動。

因此，根據不同狀況，要注意的地方和學習的技能都不太相同。為了學習安全登山的技術和知識，可以加入教學體制比較完善的登山社團，或接受登山教室的課程等。

學習止滑保命技術

為了防止滑倒,就要懂得止滑的技術。而這些都很難自學,必須加入登山會,讓有經驗的人來指導,或者參加專家舉辦的課程,扎實的學習。

不僅是超越林木線的雪山,在海拔較低的山裡也有可能跌倒或滑落,所以不要輕忽,一定要學會這些技能才行。

做好森林中的連續確保

日本國內的山幾乎都在林木線以下,危險地段也會有繩索來降低難度。走在如下頁上圖很尖的岩稜峭壁上,互相用繩索牽在一起,就能大幅降低因跌落造成的死亡風險。

不過,如果只是單純將繩索繫在一起,反而會增加危險。一定要參加研習課程,學習保命的理論與技巧,並學會如何正確使用繩索。

在登雪山的研習課程當中,練習防止滑落的技巧。有了專家的指導,就能判斷安全的場所,並接受實戰性的指導。

不需要過度恐懼，爬梯子時最好挺起身子。

● 登梯子的方法

有時，登山道上也會設置梯子。大都為角度很大、坡度很陡之處（甚至近乎垂直），一定要確認梯子是否穩固，再向上或向下。如果因恐懼而失去平衡，反而很危險，兩手抓穩，一次一階確實的前進。這和三點支撐是一樣的道理。

05

登山杖，讓你宛如多一雙腳

登山時，想要減輕疲勞、安心行走，最好使用登山杖。有了登山杖，行走時就能輕鬆取得平衡。光是穩定行走，疲勞程度就完全不同，同時還能降低受傷的風險。

有了登山杖，就像用四隻腳走路一樣，可以當成輔助前進的動力，亦可當作剎車，但若是過度將身體重心壓在登山杖上，就有可能損壞。

登山杖只是一種維持平衡的用具。根據狀況不同，可以只使用一支登山杖，若遇到危險的地區，也可以立刻收起來空出雙手。

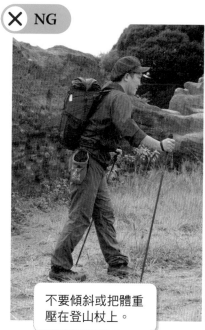

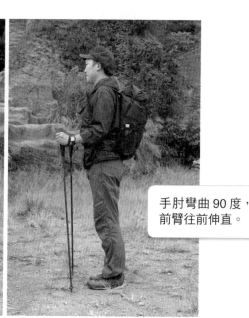

不要傾斜或把體重壓在登山杖上。

手肘彎曲 90 度，前臂往前伸直。

NG

● 登山杖的效用

單腳站立、閉上眼睛,很難維持平衡。但如果一手使用登山杖,就能停止搖晃,讓身體穩定。

登山杖不僅能輔助前進,在快要跌倒時,也能穩住身體。然而,請記得它只是協助你維持平衡的工具。

閉上眼睛、單腳站立,只要有登山杖就能穩定身體,請試試看。

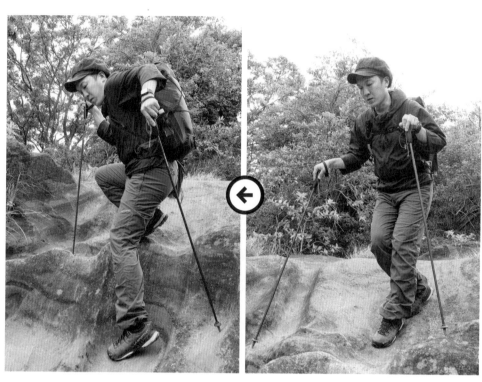

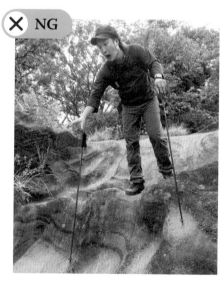

使用登山杖下斜坡

下山時，不要把全身重量壓在登山杖上，應將重心放在腳上，用它來取得平衡。如果把登山杖撐在離身體太遠或太低的位置，很容易失衡。架在身體兩側，由腳先往下走，就能穩定的走下斜坡。

● 接上腕帶

下坡時，一定要套上腕帶，因為只握住握柄，很容易造成登山杖滑落。在平地若也同樣套上腕帶，更能獲得推進力。

● 要將登山杖握短一點

攀登高低差距較大的地方，要配合其落差，稍微握短登山杖。用登山杖支撐地面，不要太仰賴手臂的力量，一邊維持平衡、一邊用腳的力量提起身體。

06 為何只有我氣喘吁吁？

登山的種類儘管有些差異，不過基本上都是在海拔高的地方。海拔越高，氧氣濃度越低，如果和平地一樣呼氣，遲早會缺氧，導致身體不適。不光是吸氣吐氣，還要了解呼吸與肺部的結構，這樣一來，便能學會有益身體且有效率的呼吸法。

因此，必須了解肺部如何交換空氣，並找出合理的換氣方式。

適合登山的呼吸法：要細而長的吐氣。把嘴噘起來，像吹蠟燭一般，緩慢的把肺部裡的舊空氣吐出來（參見第二一三頁圖表 4-7）。

乍看之下會覺得呼吸次數少，吸取的氧氣量也不多，但這才是正確使用肺部功能的換氣方式。

● 急速呼吸法效率很差

肺部有很多小肺泡細胞（Alveolus），像是一個個的袋子，雖然它們不會動，但下面的橫膈膜肌肉會把整個肺部往上或往下壓，藉此排出空氣或讓空氣進入。

如果劇烈的吸氣吐氣，空氣交換會不充分，肺部也很容易殘留舊空氣。

● 緩慢吐氣不讓肺泡破裂

緩慢深長的吐氣，不會讓肺泡受壓過大，也能有效排出內部空氣。要理解重要的不是換氣次數，而是呼吸的「質」。只要能完全排出肺部的空氣，自然可以吸取更多新鮮的空氣，達成有效率的氣體交換。

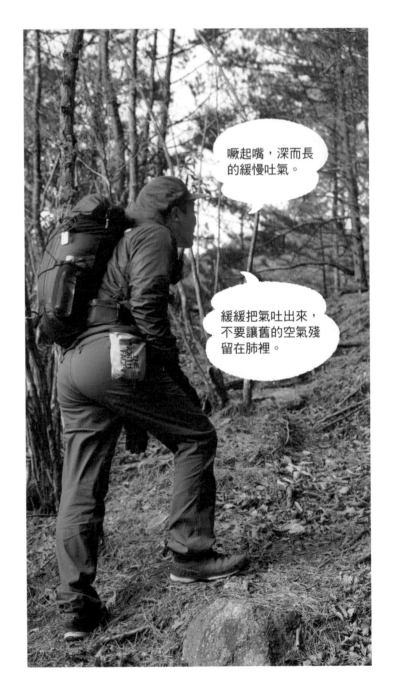

嘬起嘴，深而長的緩慢吐氣。

緩緩把氣吐出來，不要讓舊的空氣殘留在肺裡。

圖表 4-7 吹蠟燭呼吸法

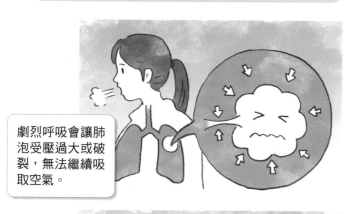

劇烈呼吸會讓肺泡受壓過大或破裂，無法繼續吸取空氣。

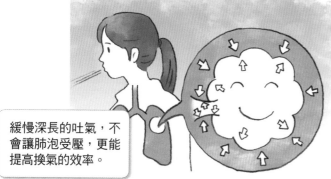

緩慢深長的吐氣，不會讓肺泡受壓，更能提高換氣的效率。

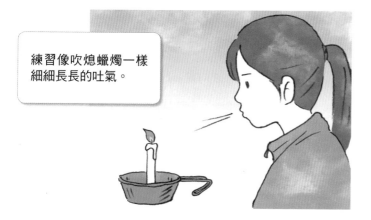

練習像吹熄蠟燭一樣細細長長的吐氣。

● 像吹蠟燭一樣細細的吐氣

在練習登山呼吸法時，可以想像自己是從一段距離之外要吹熄一根蠟燭。從鼻子吸氣，吐氣時把嘴稍微噘起，再慢慢吐氣。

只要學會正確的呼吸法，就能吸到充足的氧氣，身體狀態穩定，便不容易感到疲勞，也可以產生能量。

07 掌握心跳數，不易累

登山不是和他人競爭的運動。想要愉快的攀登、安全的回家，就要採用符合人體生理學且能量轉換效率好的步行方式。最重要的是不疲累，而其重點在於心跳數。

我們可依年紀來計算心跳參考值（參見圖表4-8）。如果能讓心跳維持在這個範圍之內，就可以照計畫抵達山頂，且輕鬆回到登山口。

正確且適當的攝取行動糧、途中就算和同行者開心的對話，也別忘了保持呼吸速率，不要氣喘吁吁，並維持理想範圍內的心跳數。如果呼吸急促，那就表示你走太快了。

● 醣類與脂肪的燃燒平衡

燃脂心率是燃燒脂肪最有效率的心跳數。所有養分當中，能最快轉化成能量的是醣類（編按：碳水化合物當中，食物纖維以外的東西），然而只有醣類是不夠的。

脂肪轉化成能量較為耗時，但效率好，脂肪能轉化為能量利用的最大值為五〇％。如果能維持這樣的燃脂心率，就能以最佳的燃燒平衡來使用醣類與脂肪。

圖表 4-8 爬山的理想心跳數計算

$$（220－年齡）\times 0.6 \sim 0.7$$

範例一：40 歲的狀況

$$（220－40）\times 0.6 \sim 0.7$$

$$=$$

♥ 108 ～ 126 下／分

範例二：60 歲的狀況

$$（220－60）\times 0.6 \sim 0.7$$

$$=$$

♥ 96 ～ 112 下／分

圖表 4-9 血氧飽和度與運動強度

LT 值：運動強度變大，血液中乳酸閾值開始增加的基準值。

高

血氧飽和度

低

抑制血氧飽和度
↓
不易累

燃脂心率

累的時候
↓
血氧飽和度變高

類別 1　　　　50%　　　70%

運動強度

高

以建議行程時間控制行進步調

若以維持理想的心跳速率（燃脂心率）來前進，只要是一般的登山者，大都能根據導覽書上寫的建議行程時間登頂。

因為書上記錄的所需時間都是以這樣的運動量來計算的，因此若覺得呼吸有一點喘，就要稍微降低速度、減輕運動量，將心跳速率調整到最佳狀態。

用心跳計算器確認心跳速率

可以在休息時數手腕上的脈搏，不過這很麻煩，也可能無法立刻知道自己的身體狀況。

現在有很多手錶型的心跳計算器，或是與智慧型手機連動的智慧手錶，

216

裡面就安裝了心跳計算器，非常便利，且能隨時知道正確的心跳速率。若能讓心跳速率不超過燃脂心率，便可以維持不易累的行走步調。

● **將血氧飽和度維持在最佳狀態**

心跳速率代表心臟的跳動次數，也是血液的流動量。血液會把氧氣運送到身體各個細胞，細胞裡有粒線體，能利用氧氣將營養素轉化為能量。

氧氣供應速率多寡關係著能產生多少能量，也就是心跳數。只要維持心跳數，血氧飽和度便可以保持最適當的狀態，也就不容易累（參見右頁圖表4-9）。

08 走多久要吃行動糧？

維持燃脂心率，能有效燃燒脂肪。不足的能量要用醣類來補充，醣類就是行動糧。

醣類、脂肪、蛋白質當中，能最快轉化成能量的正是醣類。但一公克的醣類只能轉化成四卡路里的能量，是脂肪的一半不到（一公克的脂肪可轉化為九卡路里），效率並不佳。

如果體內儲存的醣類較少，就必須頻繁攝取。因此，最好用儲存的體脂肪來轉化為能量。維持燃脂心率的步行，是最有效的轉換方式，但至多也只能轉出五〇％而已（參見下列圖表4-10）。

一旦缺乏醣類，就會開始消耗蛋白質，應儘量避免。所以先以脂肪轉化為能量，不足的部分則用醣類來補充，就不會動用到蛋白質。

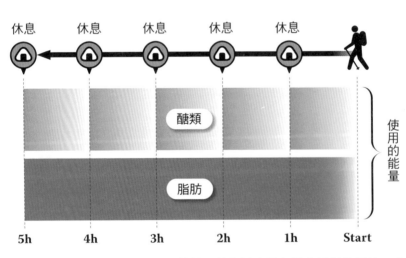

休息　休息　休息　休息　休息

醣類

脂肪

使用的能量

5h　4h　3h　2h　1h　Start

圖表 4-10 即使維持燃脂心率，能使用的脂肪也只有最大消耗能量的一半而已，剩下的就得靠每小時攝取行動糧來補充醣類。

接著，讓我們思考得更具體一點。雖然登山所消耗的能量會因行李分量、登山棧道是否危險、年齡、性別等而有所不同，不過基本上登山一小時約需四百至五百卡路里。若保持燃脂心率，那麼有一半會從體脂肪消耗，剩下的兩百到兩百五十卡路里，可從碳水化合物中攝取。這正是登山一個小時必須食用行動糧的原因。

葡萄糖攝取後會直接轉化為能量，這樣會太快，因此最好吃一些澱粉。例如，吃一個梅子飯糰，同時還可以補充從流汗排出的鹽分、檸檬酸、鉀、鎂等礦物質。

登山一小時後，要吃點行動糧、喝點水。這時稍微停下、站立，是很適合的休息方式。如果太常悠閒的休息，反而會增加疲勞感。請維持燃脂心率向前進。

（體重＋裝備重量）× 5 × 行動時間＝消耗量

● 從消耗量計算出必要的卡路里

該算式能算出登山行程中會消耗多少卡路里（單位是kcal）。假設有一人體重六十公斤，裝備重量二十公斤，且行動時間是五小時，就會消耗兩千卡（［60+20］×5×5=2000）。而其中有五〇%是醣類，所以一小時必須補充兩百卡（2000×50%÷5=200）。

● 水量也可以用相同公式計算出來

同樣的公式也可以算出水分補給量。水的消費量的七五％可以在行動中攝取（單位是毫升）。假設有一人體重六十公斤、裝備重量二十公斤，且行動時間是五小時，那麼每小時要補充三百毫升的水（〔（60+20）×5×5〕×75%÷5=300）。

● 同時攝取脂肪和礦物質

每喝一百毫升的礦泉水，同時也要攝取大約四十至八十毫克的礦物質。例如，只要一顆梅子就能攝取足夠的鹽分，可以確認成分表，並選擇自己喜歡的食物。其他像是昆布，以及不只含有醣類的堅果類等脂肪，一起攝取的話便能均衡補充營養。

● 計畫一小時休息一次要吃什麼

小包裝的食物會明確標示成分與卡路里，很容易計算。把保存性和攜帶性一併列入考慮，妥善計畫行動糧的攝取量。

另外，搭配行動糧一起吃的香腸等蛋白質，對減輕疲勞很有效。

09 迷路了，指南針怎麼幫？

即使迷路，只要懂得使用指南針，並將眼前的地形與紙本地圖相互比較，就能知道所在地點，要多加練習。

山難事故發生原因第一名就是迷路，占了全體的四〇％。

實際上，很多跌倒、滑落或疲勞所導致的事故，大都是因迷路造成。也就是說，山難意外有一半以上都和迷路有關。

換句話說，只要不迷路，就能把遭遇危險的可能性降到一

半以下。扎實學好登山導航技術，也能確保人身安全。

活用 GPS 應用程式、學會看地圖和指南針等，在山裡一邊確認、一邊行動，可以降低迷路的風險。

● 活用 GPS 應用程式

目前的智慧型手機都具備不遜於 GPS 專用機的精密導航。在山中，最困難的就是掌握所在地，不過下載了專用的地圖應用程式，就能輕易得知。

事實上，由於沒有事前下載並確認使用狀態，或是即使下載了，但開始登山後卻沒有頻繁確認，導致迷路的例子非常多。要正確了解應用程式的運用方式，切記不要輕忽事前準備工作。

● 設定（定向式）指南針

用 GPS 掌握所在位置後，將指南針的量尺部分指向要前進的方向，讓磁針盒的線對齊地圖上的磁北線。把指南針放在胸前保持水平，轉動身體讓指南針中的定向箭嘴和磁針對齊，這樣一來，就能顯示出應該前進的方向。

如果你的電腦是 Windows 系統，可以用 Google 地圖，若是 Mac 電腦，則可以用 Trailnote。將地圖列印出來，便能在登山時使用。紙本地圖碰到水會糊掉，所以要放進透明塑膠袋裡，這樣下雨天也不用擔心。

● 以直線前進法朝向目的地

在地形起伏較為平坦的森林裡，直線前進法很有用。畢竟無法一直看著 GPS 走路，因此可以透過指南針，將所在地到目的地設定成一直線，並向前邁進。

途中一定會遇到障礙物，這時，請把位於直線上的樹等設為目標物之後，繼續前進。

重複動作並朝目的地直線前進，這種方法稱為直線前進法。

用智慧手錶頻繁確認行進方向有無錯誤。

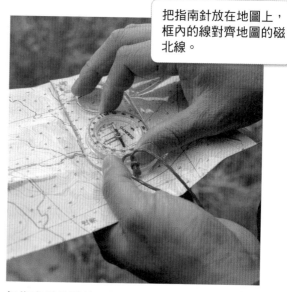

把指南針放在地圖上，框內的線對齊地圖的磁北線。

把指南針的邊緣，從目前所在地的點，朝向要前進的方向。

10 從肌肉練到小腦的體能訓練

想要依照計畫爬山，需要具備基礎體力。透過確實的鍛鍊，以打造理想的登山體型。

若維持燃脂心率前進，就能體會到幾乎不會累的感覺。以這樣的狀態，就能按照預定時間登頂，然而如果體力不足，趕不上行程進度，便很難根據計畫來登山。

因此，要事前做好體能訓練，讓身體在燃脂心率的情況下，持續依照預定時間前行。

登山體能訓練分成三個階段。首先是兩週的長距離慢跑（Long Slow Distance，簡稱LSD），讓身體習慣。接著是為期兩週的有氧運動，之後再加上一週一次的間歇性鍛鍊。

這樣下來，就會在不知不覺間培養出能按照預定時間行走，也不會氣喘吁吁的體能了。

1. 要進行兩週 LSD 訓練

所謂的 LSD 訓練，指的是緩慢而長時間的運動，這原本是為了打造適合跑馬拉松的

體能而設計的訓練法，除了能增加身體的微血管，目的是要讓充滿氧氣的血液運送到全身利用。

在進行登山訓練的前兩週，盡可能每天都要花三十分鐘做這個練習，在不會氣喘吁吁的狀態下持續運動。若一開始有做 LSD 訓練，便能創造出有耐力的身體基礎（參見下頁圖表 4-11）。

LSD 訓練法

一般認為 LSD 訓練最好的方法是慢跑。花三十分鐘慢慢跑完大約四公里的距離，且中途不可以休息。有人可能會想，這樣就結束了嗎？

剛開始的兩週，要用這個方式打下鍛鍊的基礎，也可以輕鬆的一面和夥伴聊天一面跑。

如果一邊說話一邊跑也不會喘，就是最好的步調。如果是用走的，運動強度會不太夠，最好能慢跑。也可以騎自行車。

2. 從第三週起一週兩次有氧運動

花兩個星期進行 LSD 訓練，讓身體準備好了之後，便要逐步提升運動強度，增加身

圖表 4-11 步驟一：長距離慢跑

太快也不行。

LSD

在不會喘的狀態下慢跑30分鐘。

用走的或跑太慢，效果都不大。

騎自行車也 OK。

全身的微血管會增加，鍛鍊出體力充沛的身體。

體負荷。有氧運動是指使用身體內的氧氣來燃燒脂肪的運動，也就是花時間持續強度不太高的運動。

代表性的有氧運動是慢跑，其他還有利用踏樁的登階運動或半深蹲等，這些都能在室內施作，不受天氣影響。

可以天天做，養成身體習慣，時間是三十分鐘到一小時，間隔一、兩天訓練，也會讓對肌肉的負荷與回復有很好的平衡（參見下頁圖表4-12）。

慢慢提升強度

登山體能訓練的強度因人而異，鍛鍊的階段也有所不同。身體適應了或累積體能後，執行相同的訓練就會覺得越來越輕鬆，心跳也不會變快。

這時可以加快速度、改變腳步的高度……隨著訓練升級，為了維持燃脂心率，要慢慢提升運動強度。例如：把跟登山時負重差不多重量的東西，放進登山背包裡背著鍛鍊等。

3. 一週一次間歇性訓練

登山當天雖要隨時維持燃脂心率，但絕對不能讓身體過度負擔，然而這樣便無法提升

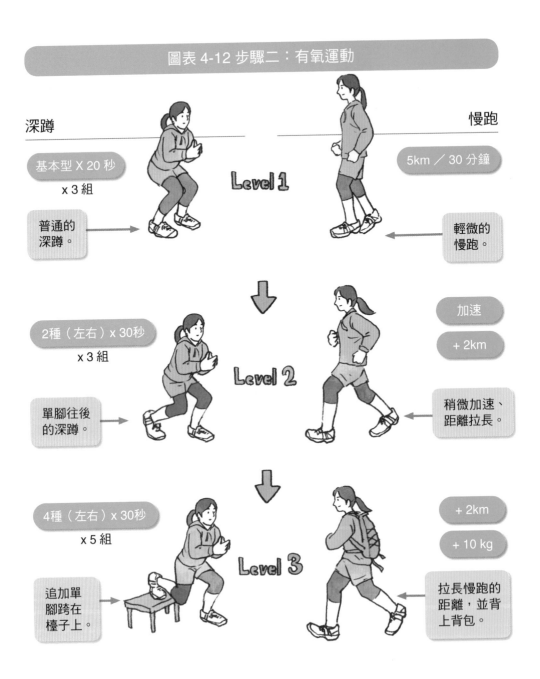

圖表 4-12 步驟二：有氧運動

深蹲　　　　　　　　　　　　　　　　　　　　慢跑

基本型 X 20 秒
x 3 組

普通的
深蹲。

5km ／ 30 分鐘

輕微的
慢跑。

Level 1

2種（左右）x 30秒
x 3 組

單腳往後
的深蹲。

加速

+ 2km

稍微加速、
距離拉長。

Level 2

4種（左右）x 30秒
x 5 組

追加單
腳跨在
檯子上。

+ 2km

+ 10 kg

拉長慢跑的
距離，並背
上背包。

Level 3

爬坡衝刺

爬坡衝刺是一種比平地衝刺更具負荷量，且不使用任何器材的練習。讓全身感受坡度，全力向上衝刺。

以登山為目的訓練時，可在大約一百公尺的坡道上，反覆向上衝刺。回程時則可以一邊調整呼吸心跳一邊往下走，連續做五次。中間包含休息，重複做三組，合計共十五次。

體能和負荷運動量的上限。因此，一週只要一次，執行運動強度較高的訓練，讓身體接收瞬間的負荷，鍛鍊出更佳的體能。

另外，最好是和有氧運動的時間錯開。

所有重訓都可以是間歇性訓練

伏地挺身、練腹肌、背肌、波比跳（參見下頁圖表 4-13）等常見的重訓，只要加快速度反覆做，都能成為登山訓練。

體能越好，負擔越輕，便可以增加次數、加快速度等，並逐步提升運動強度。比方說，在波比跳的最後，再加一個向上跳高的動作，就能增加強度。

圖表 4-13 步驟三：間歇性訓練

爬坡衝刺

在 100m 的斜坡連續進行 5 次衝刺後，休息 10 分鐘。重複三組這樣的練習。

波比跳

伏地挺身、接著屈體站起來，再一次伏地挺身。

加快速度、起身時用跳的等，都可以提升強度。

鍛鍊平衡感

有一些訓練可以強化登山時的平衡感。伸展下半身，尤其是兩腿之間的可動範圍，較容易維持平衡，走得更穩健。兼顧左右兩邊，就不易跌倒，也能鍛鍊出適合走在登山道上的身體。

提升平衡力的練習有兩種，其一是擴大可動範圍的練習；其二是控制身體的練習。請一邊感受髖關節的動作，一邊活動（參見下頁圖表4-14）。

訓練腰腿肌力

只要有在登山，肌力自然會隨之提升，不過髖關節四周的肌力幾乎很難鍛鍊到，所以要把這類的訓練安排進去。

可以做深蹲。深蹲時，與其練習站立，還不如把重心放在向下蹲的動作。迅速縮小身體，伸展身體時再慢慢回復（參見下頁圖表4-15）。

共有四種類型的練習，要左右交替進行。依照自己的肌力來決定要做幾次，慢慢增加次數及負擔。

圖表 4-14 提升平衡感

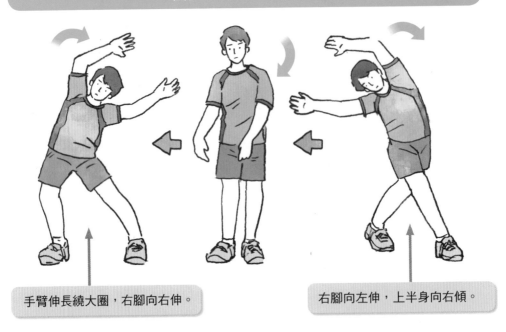

手臂伸長繞大圈，右腳向右伸。

右腳向左伸，上半身向右傾。

圖表 4-15 提升肌力

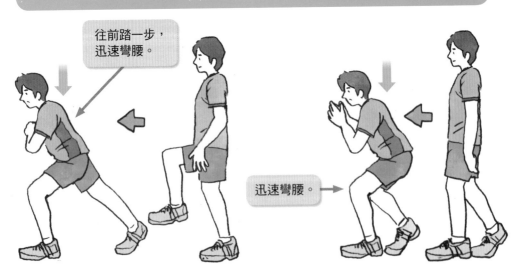

往前踏一步，迅速彎腰。

迅速彎腰。

試著訓練小腦

訓練小腦只要坐著操作即可。豎起兩隻手的拇指，手臂向前伸，打開與肩同寬，臉朝向正面，眼睛迅速的來回看向左右手拇指，反覆做十次。

接下來，用左手按住下巴，讓臉不晃動。同時將右手由視野最右邊移向最左邊，眼神要一直盯著大拇指，並重覆做十次。

最後，把右手手指往身體前方伸直且固定不動，臉向左右轉動，眼睛持續注視右手拇指，這也要做十遍（參見下頁圖表4-16）。

為什麼要訓練小腦

管理人類思考的是大腦，但與運動相關的功能大都由小腦掌控。平常我們可能沒有意識到，鍛鍊小腦的活動，既可以提升身體活動力，也不容易失去平衡。身體的活動穩定，就能降低跌倒的可能性，身體自然就不易受傷。

除了單純鍛鍊肌耐力，也要提升腦部機能，這樣才能提高安全登山的能力。這些訓練坐著也能執行，在工作空檔、飯後休息時間也都能做。

圖表 4-16 鍛鍊小腦

交互注視拇指。

1 | 交互看左右手的拇指,快速移動視線(來回 10 次)。

按住下巴。

2 | 左手抵住下巴,右手由右往左來回移動(來回 10 次),
以視線緊盯移動的拇指。

轉動臉。

3 | 右手向前伸,視線直盯右手拇指,左右轉動脖子(來回 10 次)。

【登山必備】

搜救行動就像在足球場上找一粒米

日本生命救援公司 AUTHENTIC JAPAN 設計出一個很厲害的山域事故救助系統——COCOHELI 搜救直升機服務。攜帶其特別開發的無線電設備入山，萬一不幸遭遇山難，搜救隊就能追蹤發信器所發出來的電波，前來營救。

我也曾參與過搜救行動，事實上，要找到失蹤的人，是一件很不容易的事。就算有幾十人、幾百人上山搜索，經過好幾天的時間，最終也有可能找不到人。搜救遇難者好比在一個足球場上尋找一粒掉下來的米一般，實際上也的確如此。

如果帶著 COCOHELI，會有什麼不同？回顧其過去的成績，有八五％的人是在搜救開始的三小時以內被發現，剩下的一五％也能在八小時以內獲救，這真的是很了不起的數字！

當然，不是說只要有了這個服務就可以安心。如果不繳交登山計畫書，便無法進行搜救，若不讓家人知道，也不會有人去報案求援。

從發生山難事故到報案求援，中間會有時間差，請求出動直升機救援，或許都

235

在日本，即使死在山上，如果找不到屍體，會被視為失蹤者，家人 7 年內無法請領保險。

要等到隔一天早上了。因此，身邊至少要帶上能撐過一個晚上的輕便帳篷等過夜裝備。

搭配 COCOHELI，並遵循各種遇難的處理方式，就能大幅提升在山中存活的機率。直升機救援的費用將由 COCOHELI 會費來支付，一件山難事故最多提供三班直升機，原則上不會產生額外花費。

再加上，如果落石傷及第三者，會有一億日圓的補償責任保險，且年費才三千六百五十日圓（含稅，編按：約新臺幣八百零三元），可說是相當划算。

他們的企業理念是以一天十日圓來助人，這真的是很棒的想法。我認為，所有的登山者都應該加入會員。另外，還得再加保登山保險。

不失溫的過夜技術

在這一章中，我將說明判斷緊急露宿的基準，
並介紹山屋、露營過夜等方法。

01

山屋是過夜首選

　　山屋是山裡唯一的避難所。不過要注意的是，它和都市裡的一般旅館不一樣。

　　如果是第一次在山中過夜，建議入住山屋。

　　山屋會提供食宿，既可以烘乾雨具，也能換掉淋溼的衣物。在這個被大自然環抱的環境中，山屋的存在給人一種踏實的安全感。

　　相較於一般的旅館、飯店等住宿設施，山屋比

較特別，不能要求它具備和飯店一樣的待客水準。

入住山屋，必須做好以下心理準備。原則上，山屋需要預約。不過，遇

到惡劣天氣時，有可能會有人臨時前來避難。這時食物的分量可能會不足，或是和很多人同時擠在狹窄的房間裡。

依據不同條件，服務也會有很大的差距。基本上，這裡不是款待客人之處，而是守護登山者安全的地方，請各位一定要理解這一點。

有些山屋會在冬季關閉，有些則會開放，當成無人的避難所供人使用，更不能期待那裡會有食物、床或棉被等，必須自行準備。

儘管如此，比起住帳篷，這裡簡直舒適得像天堂，我接下來會談到在山屋過夜的規則和禮儀，請各位千萬不要當奧客，要求過度的服務。

● 嚴格遵守時間

山屋中的員工人數非常有限，在晚餐時段真的非常忙碌。因此，要盡量避免讓他們為了辦理入住手續還要多花費人手。

請事先想到旅程可能會有所延遲，規畫一套比較有餘裕的行程。但如果發生了意外狀況或不得已的事，那也沒辦法，這時要冷靜求援。

● 為他人設想

在山屋裡，基本上都是和他人同睡。為了不造成困擾，要隨時顧慮其他人的感受。

假設你用塑膠袋來裝一些用具，那麼最好用有夾鏈的密封袋，才不會產生聲音。同時要嚴格遵守熄燈時間，關燈後也不要再用頭燈。然而，就算你很守規則，也會有人違規，因此要記得帶耳塞和眼罩。

● 無人小屋的利用規則

有很多山屋是沒有管理者的。這些小屋都是設置給登山者自由使用，或是遇到災難時緊急避難用的。

事前調查時，請先確認山屋是否有人，以及使用規則。使用時，也請遵守「離開時要比來時還乾淨整齊」的原則，做一個讓其他人也能開心的登山者。

02 露營地先搶先贏

衣食住全靠自己「一肩扛起」，才是真正意義上的自給自足登山。不利用山屋，露營過夜能讓爬山更自由！

但是，也不能在登山道上任何一處隨意搭帳篷。除了遇難時可隨地搭設輕便帳篷之外，原則上都要搭在指定的露營地（露營場）上。

多數露營場都是由附近的山屋管理，也會在那裡辦理入住手續，且應該要避開山屋忙碌的時間點。考慮到要在日落前搭好帳篷，所以安排計畫時，最晚必須得在下午四點前抵達，並以此為目標行動。

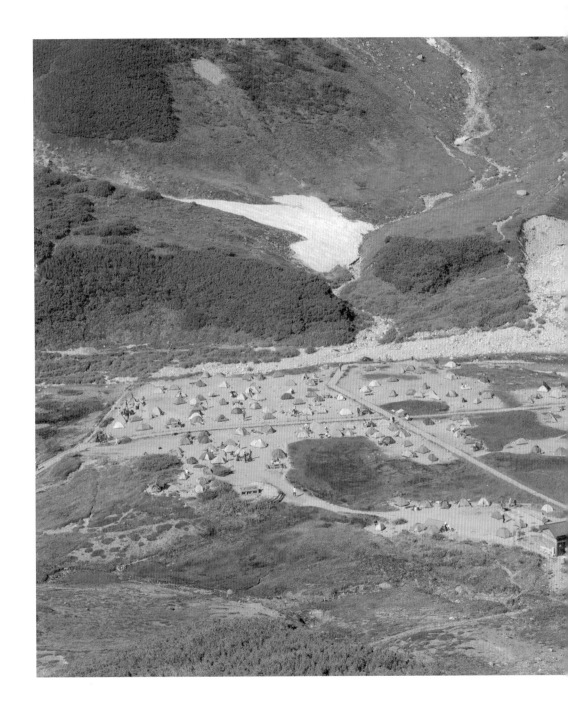

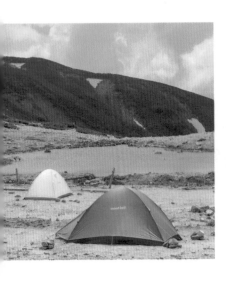

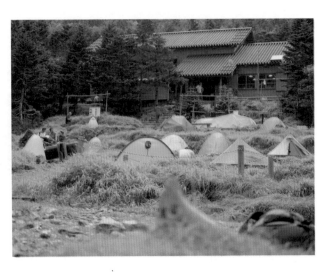

到達後先辦入住手續

如果是由山屋管理的露營地，抵達後一定要先完成入住手續，並繳交使用費。之後再尋找空的營位，確保搭帳篷的場地。

如果是在山屋的營業時間以外抵達，基本上也可以利用露營地。有些地方不需要付費，也有些地方無人打理，或是必須付費給其他山屋等，要事先確認好。

占位子搭帳篷

大多數的露營地都不是預約制，而是先搶先贏。搭帳篷的地點和方向不同，舒適度也會有所不同。

天氣不好時，風向很重要，但如果是朝向哪裡都可以，建議把出口面向東方，那麼隔天早上就能沐浴在日出之中，迎接美好的早晨。若是搭在離通道或登山道遠一點，則會比較安靜。

● 搭帳篷的基本禮儀是互相禮讓

在尋找搭帳篷的地點時，希望各位顧及到下列兩點。首先，不要占據過多空間。在人潮眾多的露營地，明明只有一個人，卻占據過大的位置是不對的，使用露營地時要互相禮讓。

再者，如果人很少的時候，卻在離其他登山客很近的地方搭設帳篷，反而會給對方壓力，所以要保持適當距離，讓大家能舒適的度過。

03 搭帳四步驟，順序別搞錯

為了能在山中的露營地度過舒適的夜晚，就要好好搭帳篷。

由於打營釘和拉營繩等很麻煩，都會讓人偷懶不想做，但在嚴酷的山區當中，是絕對不能省略的，因為很有可能突然來一陣風把帳篷吹走，或是天氣驟變下起暴雨。

登山帳篷的設計，基本上都能抵擋這些惡劣天氣，不過前提是要正確搭設。

首先，要把底部的營釘牢牢打到底。如果風灌進帳篷底部，會產生一股上舉的力道，將帳篷從地面連根拔起。營繩也很重要，它可以讓營柱不易彎曲折損，同時也有補強的作用。從帳篷的頂端拉直到地面，就能使其強度最大化。

想要睡得舒適，最重要的是選擇地點。要盡量挑不會被風吹到的地方，避開會積水的窪地，找到平穩的地面，並記得徹底去除地板上的石頭和小樹枝。只要地面稍有傾斜，晚上睡覺時，睡墊就會滑掉，睡得不舒服。

若能不怕麻煩、仔細做到這些事，即使是在大自然中，也能睡得安穩。

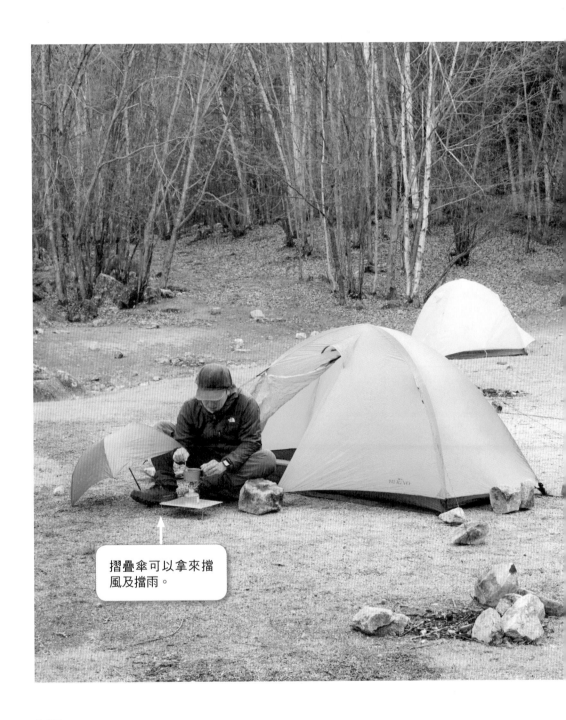

摺疊傘可以拿來擋
風及擋雨。

1. 尋找平坦的地點並整地

營地基本上都是先搶先贏，找到地面平穩且不會積水的地方，並把小石頭和樹枝處理掉。

2. 穿骨架

在狹窄的露營地，可以一邊穿骨架，一邊展開營柱。將整個帳篷撐開後，在四個角落釘上營釘。

3. 搭外帳

如果在內帳上搭上外帳，內帳和外帳之間會形成一層空間，可以防止反潮現象，但要盡量減少接觸點。

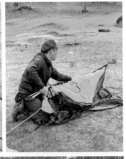

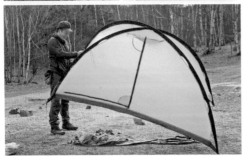
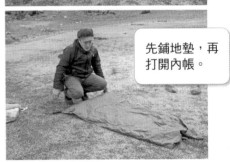

先鋪地墊，再打開內帳。

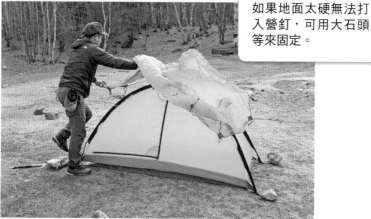

如果地面太硬無法打入營釘，可用大石頭等來固定。

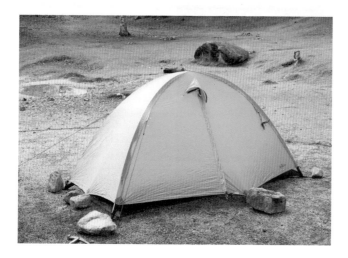

4. 完成

讓外帳沒有皺褶，處於完全撐開的狀態，整體帳篷強度會比較高。同時也要記得拉營繩，提升抗風的效力。

04 山中野炊暖心又暖胃

美味的食物使人心情穩定，且帶來持續努力的活力。在此向大家介紹山中野炊的極品食譜。

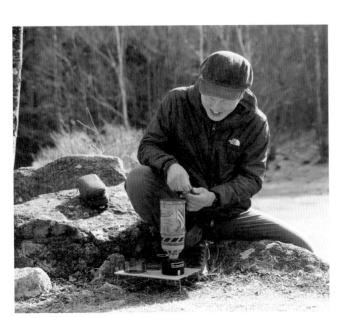

JETBOIL（編按：美國製造商，主要生產健行用輕型汽油可攜式爐具）可攜式戶外爐具，讓人可以秒吃到鍋物。

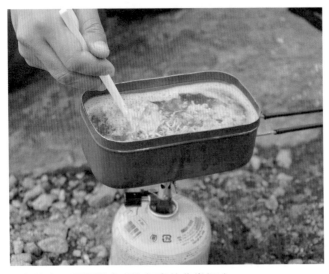

不知為何，用便當盒煮泡麵真的非常好吃。

● 煮泡麵

露營時，應該攝取能立刻轉成熱量的醣類，考慮到必須用較少的燃料、水，達到有效率的烹調，我最推薦的就是泡麵。

用鋁製便當盒煮沸約四百毫升的水，把泡麵折成兩半放進去，還可自由加上喜歡的配料，幾分鐘後就能攝取約三百八十卡的熱量（以日清小雞泡麵為例）。

● 一人份香菇年糕湯

如果想要有飽足感，就該攝取一些青菜類，如高麗菜、豆芽菜、胡蘿蔔等切好的蔬菜。

另外，再加入喜歡的菇類，並以麵味露（編按：日式高湯醬油）調味，最後放入切塊年糕燉煮一下，就是一道一人份的香菇年糕湯。在寒冷的天氣裡，是最享受的一道菜。

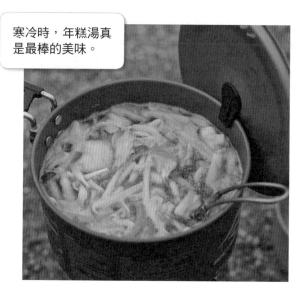

寒冷時，年糕湯真是最棒的美味。

● 蒜油炒魩仔魚

雖然想體驗戶外的樂趣，卻又不想增加行李，這時可以考慮做這道食譜。

先在鍋子裡倒入橄欖油，放大蒜、一點辣椒，以及適量的鹽。煮滾後，加入魩仔魚並攪拌。配上麵包一起吃，真是太美味了。

魩仔魚可以買冷凍包裝的，不需要退冰，直接放進保冷袋帶上山即可。

● 簡易石狩鍋

在鍋子裡把水煮滾後，加入冷凍乾燥的味噌湯塊和酒釀，再放入鮭魚罐頭，就是超受歡迎的日本料理石狩鍋。這道菜保證能讓身體暖和起來。

配著麵包一起吃，別有一番風味。

就算只是乾燥湯塊和罐頭，也能做出一道奢侈的料理。

05 只帶七○%的水上山

水和垃圾都會直接影響到地球環境，爬山時需要做出適當的判斷，一起來思考正確的做法吧。

登山紮營總會伴隨著水和垃圾的煩惱。

水的重量是所有裝備中最重的，因此都盡可能不多帶。最好只帶當天行動時會消耗的七○%水量，再預備五百毫升的量，通常也不會攜帶過夜時要用的水。

最理想的狀況是露營區有汲水處，如果沒有，就必須在途中取水，因此若事前沒有調查好，可能會沒水可用，請千萬要注意。

吃完飯後用水清洗餐具，將髒水倒到大自然中，會影響土壤、破壞環境。吃剩的殘渣也會汙染自然環境。

事前確實調查好哪些地方可以取水。

或許可以用衛生紙等擦拭，再放入垃圾袋中帶回家。衛生紙吸了沖洗餐具的水後會變重，造成行走時的負擔，也容易產生味道，所以要記得裝在密封的夾鏈袋，並把垃圾量控制得越少越好。另外，也可以用酒精消毒噴霧。

食材方面要盡可能減少垃圾量，可以除去包裝，或在家裡先把食材處理好，完成一些前置作業。

為了確實維護自然環境，要將登山途中產生的垃圾全部帶回家，貫徹垃圾不落地。

● 當場取得生活用水

前面提過，登山裝備中最重的就是水。事實上，要攜帶的水量，應該限制為在行動中必要的補給量。

過夜時所需的水量，要在當地取得。提前確認紮營地是否有取水點，如果沒有，途中是否有地方可以取水？該處的衛生情況如何？

當然，如果途中沒有取水點，就要把所有用水都背在身上。

● 使用淨水器

登山時要帶淨水器。例如，某一處露營地，即使事前調查時顯示有乾淨的水，但當天取水時很有可能已被汙染（上游有動物死亡等）。

如果沒有取水處，不得已要在途中取溪水來用，水中很有可能有細菌或寄生蟲，使用淨水器的話，可免去煮沸的麻煩，也能避免浪費燃料。

● 不要清洗餐具，擦拭即可

由於必須先確保飲用水充足，因此要在其他地方節約用水。山上本來就比較缺水，這和水源豐富的露營區大不相同。比如可用捲筒衛生紙擦拭用過的餐具，只取需要的用量就好，也不會過度壓迫到行李量。

● 垃圾要密封壓縮

登山時，產生的垃圾大都和

食物有關。垃圾一有水分，很容易產生氣味，因此要活用密封夾鏈袋，把垃圾壓縮在裡面。有經驗的登山者會把外包裝拆開，只帶裡面的東西，這樣一來就能減少廢棄物。

如果是食物的包裝紙，也要撕得細小一點，節省空間。

花一點工夫和點子，就能減少用水。

垃圾一定要帶回家。裝進味道不會外洩的密封袋裡，就能輕鬆帶著走。

06 最低限度的野營裝備

無論是爬哪一種山，都有可能被迫野營、露宿。為了避免因失溫症而死亡，一定要隨時把裝備帶在身上。

即使是在郊外健走，也很有可能跌倒骨折。這麼一來就很難靠自己的力量下山，必須呼叫救援隊，但救難人員不見得可以馬上趕到，得在山中獨自過夜，撐到隔天。這時，如果沒有可提供保暖的裝備，可能會陷入失溫症，危及性命。

為了避免失溫，就要防止熱傳導（heat conduction，是指界質本身具有溫度差異，熱能由高溫向低溫傳遞，透過分子傳遞振動能的現象）、汽化熱（heat of vaporization，在定壓下，使單位質量的液體物質變為同溫度的氣體物質所需吸收的熱量）、熱對流（heat convection，指由於流體的宏觀運動而引起的流體各部分之間發生相對位移，冷熱流體相互摻混所引起的熱量傳遞過程）、熱輻射（Thermal radiation，指的是物體不經由介質，用電磁輻射把熱能向外散發的熱傳方式）這四種熱能向外發散，備妥預防這些熱能散發出去的裝置，就可以平安迎接早晨。

要安全享受登山的樂趣，最不可或缺的正是事前準備工作。

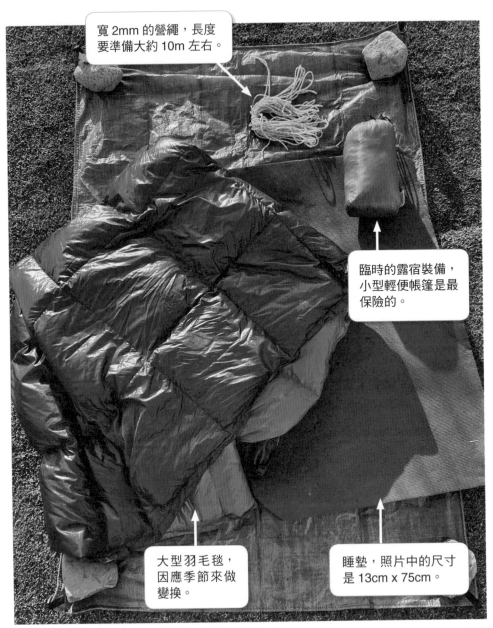

寬 2mm 的營繩，長度
要準備大約 10m 左右。

臨時的露宿裝備，
小型輕便帳篷是最
保險的。

大型羽毛毯，
因應季節來做
變換。

睡墊，照片中的尺寸
是 13cm x 75cm。

這是最低限度的露宿裝備。雖說不上充分，但只要有了這些，就能安全度過夜晚。要事
前累積一些使用這些器具在野外過夜的經驗。

● **野營裝備**

緊急紮營最重要的是野營配備，其中，小型輕便帳篷最具代表性。其收納體積小、重量輕，雖然搭建時需要一點技巧，但只要正確架設，就能成為躲避風雨的避難所。

由於沒有地墊，可以穿鞋進入，強風之下能在裡面進食，下雨天亦能當作休息的屋頂，排泄時還能有所遮蔽，用途相當廣泛。

● **睡墊**

身體直接接觸地面容易失溫，因此睡墊是非常重要的保暖關鍵。雖然保暖型睡墊比較舒服，不過若要隨時把緊急用的睡墊背在身上，還是輕便型的更好。

259

如果有大約七十五公分，保護範圍就能包括肩膀到臀部。可以把泡棉睡墊剪短，並捲成筒狀以利攜帶，頭和腳的部分則裝進輕便背包裡。

● **睡袋**

身體產生熱輻射是自然現象，很難阻止，但我們能有效率的利用這種熱能。

可以用睡袋、羽毛毯、羽毛外套或羽絨褲，把散發出來的熱積蓄在身體周圍來保暖。露宿時攜帶的東西越輕便越好，但如果太薄，晚上就會過得很辛苦，得在保暖度和重量之間取得平衡。

07 何時該緊急紮營？

感覺好像再一下子就可以回到原本的路上時，往往容易判斷過遲，所以最好隨時提醒自己：「是否該紮營了？」

事實上，很難斷定何時應該紮營。要是受傷無法動彈，根本就沒辦法搭帳篷。若只是單純比預定行程晚登頂，就會苦惱究竟是要靠頭燈下山，還是要在某處野營。如果沒有充分準備，隨意紮營可能伴隨失溫症的風險。

最遲要在日落前兩小時下判斷，一邊尋找適合露營的地點，一邊行走。若日落前一小時還不開始

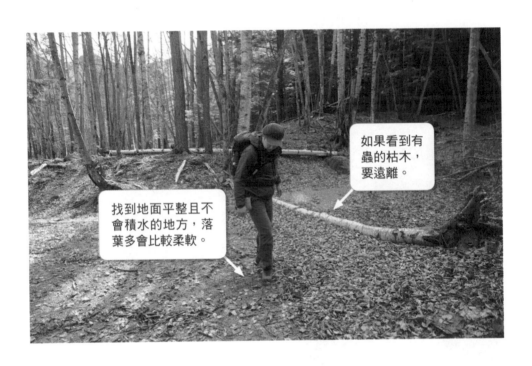

如果看到有蟲的枯木，要遠離。

找到地面平整且不會積水的地方，落葉多會比較柔軟。

● 平地才適合露營

紮營時，要盡量找平坦的地面。人無法在傾斜的地面好好休息，很難恢復體力。蒐集一些落葉鋪在帳篷下方，可以當作緩衝墊。

如果用的是小型輕便帳篷，就要找不會積水的地點。若能找到比周圍稍微高一點的區域，更是再好不過了。

在岩石比較多的地區，可以找找是否有洞穴。這會比在風大的地方，只靠一頂輕便帳篷過夜，要來得舒適許多。

行動，搭帳篷可能會有困難。

為了能冷靜紮營，必須先在露營地累積幾次野營的經驗。有了經驗後，便能以輕鬆的心態來面對。

● 避免在危險處野營

有很多地方不適合紮營，例如無法好好休息的地點，或是有風險之處。

首先，落石處很危險。山崖下、溪谷等低地，以及斜坡也都不適合。就算地面很平坦，但潮溼的窪地可能有很多蟲和蛇，也要避開為佳。山稜會有強風，不利於搭帳篷。此外，為了維護環境，更不應將帳篷搭在花草植物叢生之地。

● 判斷是否能紮營

有時當下很難判斷是否應該野營，因為有時原地紮營發生事故的風險可能還比較高。

例如，天氣雖差，但登山道視線清晰且危險少，與其選擇搭帳篷過夜，倒不如開頭燈，一口氣快速衝下山還比較保險。

此外，若在峭壁等非常危險的地方待到快日落，而天氣狀況依然穩定，那最好待在原地，等到隔天一早再行動。平常登山就要訓練自己思考：「現在的情形是否該野營？」

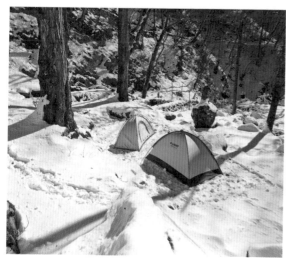

想在雪山上野營，需要相對應的裝備與經驗。

08 小帳篷也能創造大空間

小型輕便帳篷能快速搭設好，並可以儘早休息。請多加練習，讓步驟更為熟練。

小型輕便帳篷等野營避難所，會因能否打造出一個密閉空間，而決定其舒適度與保暖度。因此，要確實架設，不能讓風灌進去。

畢竟我們無法隨時攜帶全套的露營裝備，所以得活用現場有的東西，比如樹枝、石頭、樹木或落葉等，再加上身上有限的器具，便能創造出一個溫暖空間。

只需要一點訣竅，就能輕鬆架設小型輕便帳篷。請多練習幾次，熟悉搭設的方法吧！

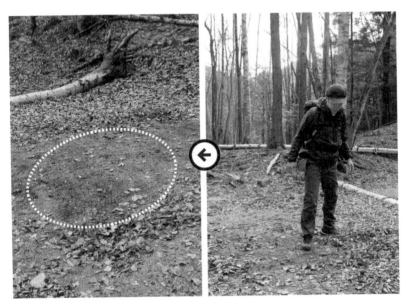

先去除石頭和樹枝，就會很舒適。

1 | 首先展開小型輕便帳篷的四個角，並在角落打入營釘。

2 | 在樹幹綁上營繩。

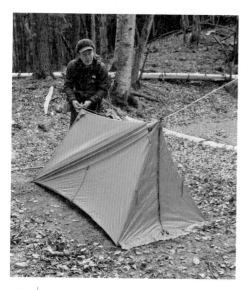

3 | 用營繩吊住帳篷。

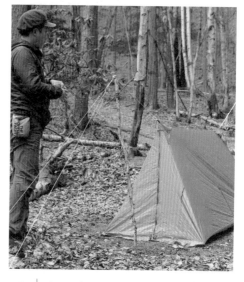

4 | 用登山杖或較長的樹枝架設好帳篷。

● 整地後能更安穩入睡

爬山時所攜帶的地墊通常不會太厚，因此很容易受到地面凹凸不平的影響。可以的話，至少要把自己要躺的地方的石頭和樹枝去除乾淨。這樣一來，便能在舒適的環境中入睡，體力也會較快恢復。就算麻煩，也應該仔細整地，這會讓你隔天有力氣安全下山。

● 利用現有材料當營釘

如果有小刀型的小型鋸子，可以削樹枝來製作營釘。這是高階技術，只要學會了，就不需要隨身攜帶營釘，以此減輕行李重量。

把樹枝切成十五公分長左右，一頭斜切三至四次，並削尖。請多加練習，讓自己能迅速做出營釘。

用撿到的樹枝做營釘。

拉營繩讓帳篷更寬闊

把帳篷兩側的環扣綁上營繩，並用地面的營釘固定，中間處就會變大。即使是小小的帳篷，坐下之後頭頂也還有空間，能減輕壓迫感。

野營雖是緊急避難，但如果能舒適的度過，隔天便可以具備充足的體力。

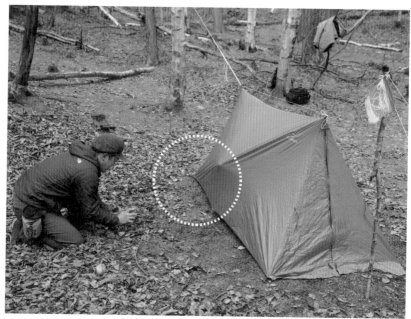

用營繩撐開帳篷兩側，內部空間升級。

【登山必備】
在山中怎麼解決如廁問題

接下來，我想聊聊在山中的排泄。當便意襲來時，只要進入稍微隱密、有遮蔽物的地方，時常會發現衛生紙，實在是令人遺憾。

根據某項實驗數據顯示，如果把糞便埋入土裡，不消幾週就檢測不出DNA，因為細菌會分解糞便，並回歸於大地。

但衛生紙裡含有化學物質，即使經過幾十年仍無法被分解。它們會流入河川、流入大海、升到天空中，成為雨水降到大地，最後，擦過你屁股的衛生紙，又會再次回到你體內，這多麼破壞整個地球環境！因此，希望大家都能把衛生紙帶回家。

然而，如果認為反正很快就會回歸自然，而在登山道上排泄，那麼受歡迎的登山路線，便會超出原本的自淨能力，成為土壤汙染的主因。

最好是在山屋上完廁所，或使用攜帶型行動廁所。人煙稀少的登山道或支線，則可以不使用行動廁所，但偶而也會有人經過，所以還是要去離山徑遠一點的地方排泄。

在艱險的地形中上廁所會伴隨著危險，尤其是女性，必須先脫掉全身式安全帶，因此會更危險，男性也是如此。在斜坡地時，就算是很麻煩，也一定要用繩環做一個簡易的胸位吊帶，做好保命工作。要是光著屁股跌落，被發現時真的會慘不忍睹。

山中的所有食、衣、住都要獨立完成，當然也包含排泄行為。身為登山者，一定要維護地球環境，保持登山道衛生，注意安全、不要跌倒或墜谷，好好上廁所。

除了衛生紙之外，一定要記得帶密封袋和醫療手套，在山中排便也能保持衛生。

緊急狀況，救己也救伴

所謂危機管理，即隨時預想偶發事態，並思考該如何處理、應對。
一定要學會一些技術和知識，在遭遇不測時能自救。

01 遇到熊、蛇和有毒的蟲

爬山會發生各種無法預測的狀況，如果正確了解知識和技術，就能妥善應對。

不離開人群，來到遙遠的山裡，發生意外時，唯一仰賴的只有自己和登山夥伴。為了不陷入恐慌，平時得思考該如何應對。

當有人病倒時，要想：「那個人發生了什麼事？我們帶的東西是否能派上用場？當下我們能怎麼做？後續又該做什麼？」做好判斷，並開始行動。

所謂危機管理，並不是說發生意外時應該如何處理，而是隨時思考，倘若遇到危險該怎麼做，同時要擬定策略。

當然，隨機應變的能力也很重要。不過，如果做好事前準備，緊要關頭就不會慌張，也不會想破了頭、不知道該如何是好，而是能立刻冷靜的行動。

要是覺得不會發生任何事，結果突然出現傷患或病人，或許會做什麼事也做不了。如果能先了解登山時容易發生的事故、症狀，並知道該如何處理，就算突然遇到類似情況，亦能做最好的處置。

我認為，要從工具、知識及技術這三個層面，來因應相關突發情況。

● 受傷或突發疾病

山難事故中，除了迷路，便是跌倒或墜谷。發生這些意外時，人們大都會受傷。此外，還有因舊疾產生的突發事件，或是登山時常見的中暑、失溫等。

雖說只要好好管理身體便能避免，然而事故一旦發生，處理不當就會危及生命。若意外降臨，一定要知道該如何處置，並妥善應對。

● 遇到危險生物

深山裡有野生的危險生物。說到危險性，會想到熊、蛇、有毒的蟲等。通常無法預測是否會遇到這些物種，因此需要採取相關對策。一定要帶上所需裝備、學習技能，讓自己在短時間內能有所反應。

● 裝備工具故障或破損

就算已做好萬全準備，裝備和工具還是有可能會出狀況，讓行程無法照原定計畫進行，進而導致緊急事件發生。

這時，真正考驗的是各位的應變能力。不要一味仰賴裝備或工具，而是能正確理解原理或構造，就算方法不同，也可以找出正確答案。

02 輕傷也是傷，不能小覷

即使是小傷，如果處置錯誤，很有可能會惡化。切勿輕忽大意，一定要正確處理。

● 判斷受傷程度

如果是跌倒或滑落，應該仔細觀察傷口的狀態後，再妥善包紮。

首先，看看是否有出血，傷口上是否有泥土附著。接著，確認是否傷及關節和骨頭，如果內出血過多，可能會引起出血性休克。身上如果有傷口，一定要去除該部分的衣物，目測患部、觀察傷勢，馬上處置擦傷。

先不論大量出血或因休克導致的

✔ **判斷傷勢清單**

- ☐ 是否有出血。
- ☐ 是否附著髒汙。
- ☐ 是否傷及關節。
- ☐ 是否有骨折。
- ☐ 是否有內出血。
- ☐ 是否被蟲咬傷。
- ☐ 是否有發燒。

意識不明等症狀，如果只是跌倒擦傷等輕傷，大家很容易因此大意。就算是小傷，如果沒有正確處理，傷口很有可能會惡化，像是破傷風等。

雖然破傷風疫苗相當普及，但疫苗防護力有時效性，很多四十多歲以上的人都在不知不覺間沒了抗體。

就算是小傷，也不容小覷，一定要洗淨傷口、保持清潔。若被蟲子刺傷、咬傷，有可能出現過敏性休克，非常危險，一定要非常注意。

● 清洗傷口

擦傷時，最重要的是先清洗傷口。由於山裡沒有自來水，因此必須使用瓶裝水。可以在寶特瓶的蓋子上打幾個孔，手握住瓶身加壓，讓水噴出來，以此取代水流，沖走傷口上的髒汙。如果傷口深處有髒東西，也要用紗布等把它弄出來。

● 處理傷口

在清洗好的傷口上敷上紗布，再用繃帶綁住。盡量不要在傷口上使用消毒液，如果要用，請用在其他

有可能會觸碰到傷口的地方。處理傷口時，最好戴醫療手套，如果大量出血或出血不止，就要進行加壓止血。若是靜脈出血，大約二十分鐘左右便能止住。

● 被蟲叮咬時

被蚊蟲叮咬後，要先用水清洗患部，這樣一來，症狀會減輕許多。如果還是很癢，可以塗抹類固醇藥物。

在過去，被蟲子叮咬時，一般都會用毒液吸取器（Poison Remover），然而近年來不建議這麼做。如果被虎頭蜂咬，要注意過敏性休克。過去若曾被叮過，二度被叮咬時，很可能危及性命（參見第二八四頁）。

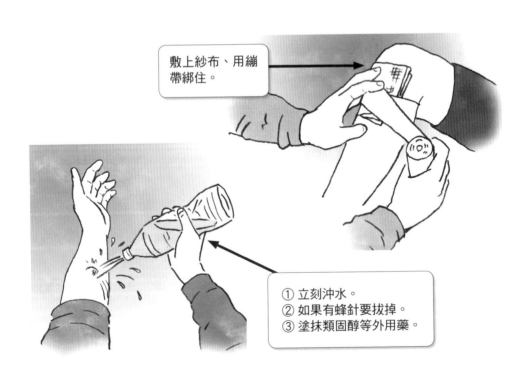

敷上紗布、用繃帶綁住。

① 立刻沖水。
② 如果有蜂針要拔掉。
③ 塗抹類固醇等外用藥。

03 固定患部，避免二度傷害

若是扭傷，須遵照「RICE」的口訣，以四步驟來處置。骨折時，最先要做的就是固定患部。

首先是停下來休息（Rest），不要動到受傷的部位。近年來，有人說適度運動患部會比較快好，但在登山途中，還是要停下來休息比較好。

冰敷（Ice）是指以冰來冷卻患部。登山時，可以準備冷凍噴劑以備不時之需。

壓迫（Compression）指的是用力按壓住傷處，抑制內出血，請用繃帶或膠布固定加壓。

抬高（Elevation）則是要把受傷的部位高舉過心臟，這個目的也是為了減少內出血。儘管在移動中可能較難做到，但休息或行進時，要盡量舉高患部，這樣一來，預後（編按：根據病人當前情況，推估治療後可能的結果）也會較好。

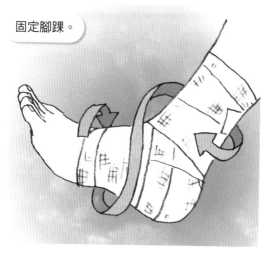

固定腳踝。

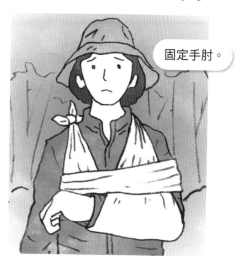

固定手肘。

以塑膠袋代替三角巾。

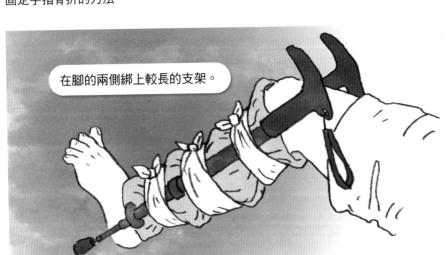

固定手指骨折的方法。

如果是骨折，要用支架等固定，防止傷處再度位移。登山杖可以代替支架，再用毛巾等包覆緩衝。固定的時候，以患部為中心，在上下關節的外側綁上支架。

如果傷的是手指，可以將旁邊的正常手指一起用膠帶纏住。若是手腕骨折須用三角巾托起，若沒有，可用（大一點的）塑膠袋掛在脖子上，以此穩定患部。

即使還能靠自己的力量下山，也要先在途中做好急救處置，下山後儘快找醫師治療。

在腳的兩側綁上較長的支架。

280

04 登山併發症

登山時，發生危險的頻率很高，包含中暑、失溫、凍傷、過敏性休克……要學會如何正確處理這些症狀。

● 中暑

為了預防中暑，一定要適度休息，補充水分和礦物質。若體溫上升、面色潮紅、肌膚變得乾燥、意識混亂、行為異常、步伐不穩等，可能已經是中度中暑，必須盡快呼叫救護隊。

在救援人員到達之前，先找個通風良好的樹蔭休息，趕緊補充水分，並用冰涼的毛巾讓身體降溫，抬高腳也會有不錯的效果。

✔ **中度中暑的症狀**

☐ 體溫高（40°C 以上的高燒）。

☐ 臉色潮紅。

☐ 皮膚乾燥。

☐ 意識逐漸混亂。

☐ 言語不當、行為異常。

☐ 步伐不穩。

☐ 產生熱痙攣。

● 失溫症

預防失溫症，可以在初期攝取食物或做運動。如果身體冷到不停顫抖、無法對話，那表示已經陷入中度失溫，必須請求救援。

如果手腳處冰冷的血液回流到心臟，可能發生危險，因此要熱敷四肢，並保持全身溫暖。有時，大量出血也會導致失溫症。

✔ 中度失溫的症狀

- ☐ 不停顫抖。
- ☐ 意識模糊。
- ☐ 無法對話。
- ☐ 心跳下降。

中暑時必須待在蔭涼處、補充水分。

要預防失溫，可用鍍鋁膜的毯子包裹全身。

● 凍傷

凍傷不會致死，然而一旦失溫便可能死亡，所以要優先處理失溫問題。

若被凍傷，要在兩小時內將患部放在攝氏四十度的熱水中三十分鐘，使患部慢慢回溫。

✔ 凍傷的症狀

- 產生白斑（沒有痛感）。
- 泡熱水後會脫皮。
- 出現水泡。
- 腫脹。
- 手腳失去知覺。
- 又冰又僵硬。
- 水泡中有血。

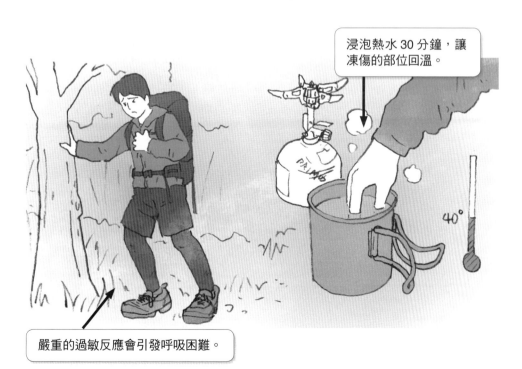

浸泡熱水 30 分鐘，讓凍傷的部位回溫。

嚴重的過敏反應會引發呼吸困難。

回溫過後的手指，就像豆腐一樣相當脆弱，要用柔軟的毛巾或衣物包裹好，下山後立刻到附近的醫院接受診療，絕對不能二度凍傷。

● 過敏性休克

如果被虎頭蜂叮到兩次，很可能出現劇烈的過敏反應，並引發過敏性休克。若身邊沒有腎上腺素等藥物就會有生命危險，必須趕緊接受治療。

其他像蜈蚣、長腳蜂等也很危險，傷患會出現蕁麻疹、搔癢、嘴脣或眼瞼腫脹、呼吸困難等症狀，要儘快下山請求援助。

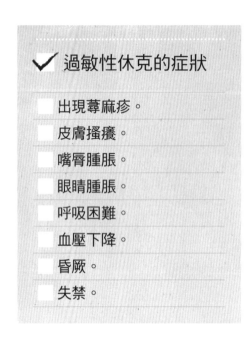

✔ 過敏性休克的症狀

- ☐ 出現蕁麻疹。
- ☐ 皮膚搔癢。
- ☐ 嘴脣腫脹。
- ☐ 眼睛腫脹。
- ☐ 呼吸困難。
- ☐ 血壓下降。
- ☐ 昏厥。
- ☐ 失禁。

05 發現有人需要救助時……

在山中發現需要救助的人時，掌握情況非常重要，首先要判斷自己能做什麼。

需要協助的人稱為遇難者。若團體中有人遇難，可以及早處置，但如果看到不認識的人倒臥在地，我們能做什麼？從發現到實際有作為，其實時間很短暫。要盡早且迅速了解狀況，並採取相關行動來應對及處理（參見下頁圖表 6-1）。

先想好意外發生時，應該怎麼做，坐以待斃只會使事態更惡化。若能提前預想好，就能冷靜應變，否則當下是無法想出好辦法的。

各成員的工作分配

- 急救傷患。
- 呼叫救援。
- AED 的調度。
- 準備糧食與水。
- 準備緊急紮營。
- 觀察患者的身體變化。
- 準備搬運。

圖表 6-1　發現傷者時須確認的事

① 確保安全

首先要確保地點安全與否，並確認對方為何會倒下，傷害是否擴大等。此外，也要查看行動電話能否收得到訊號，以及有無其他對外求救的手段。

② 查看裝備與器材

確認自己和對方急救包內的物品，在救護隊抵達之前，自己是否能做一些簡易處置。如果無法請求援助，有搬運的裝備，也要清點水和糧食夠不夠。

③ 制定救助計畫與方案

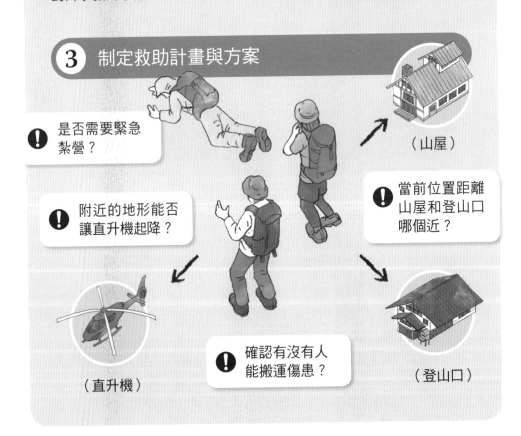

❗ 是否需要緊急紮營？

（山屋）

❗ 附近的地形能否讓直升機起降？

❗ 當前位置距離山屋和登山口哪個近？

❗ 確認有沒有人能搬運傷患？

（直升機）

（登山口）

● 身邊是否有急救器材

遇到突發事故時，根據身上攜帶的東西，能做的事也不同。急救包、糧食、水、換穿衣物、防寒裝備、輕便帳篷、登山杖、繩索等，一定要立刻想到自己和登山夥伴身上帶了哪些東西。在登山計畫書上羅列出裝備清單，也是為了這種時刻能派上用場。

● 是否具備救護技術

急救講求的是知識與經驗。就算有知識，卻沒有親自操作過，很難成功，如果缺乏知識，也什麼都沒辦法做。

遇到有人需要救援時，一定要掌握自己能做什麼、不能做什麼。如果不放心自己的技術，就要參加培訓講座等，提前做好準備。

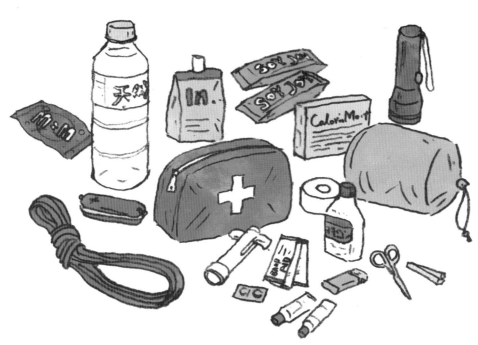

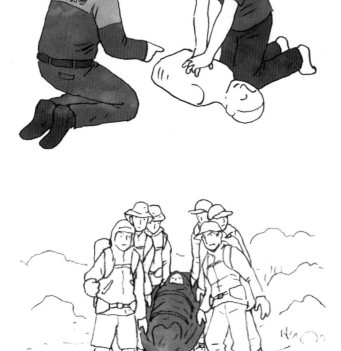

●人手夠不夠

在什麼都沒有的山裡，即使想救倒下的人，但若你也是孤身一人，能做的事相當有限。

假如身邊還有其他人，那麼獲救的機率便會提高。

進行急救處置的人、請求援助的人、調度器材的人、觀察並記錄傷者情況變化的人，以及搬運傷患的人……讓越多人分擔工作，就能增加獲救機會。

06 確認傷患意識

發現有人倒下時，要迅速確認對方的狀態，如果失去意識、有出血，要儘快急救。

必要的話，請呼叫救援人員，如果有其他人在場，可以下指令請對方幫忙打電話。根據狀況不同，要做不同的急救處置，如果傷患有意識、沒出血，便能冷靜確認整體情況。

如果患者已失去意識，且大量出血，就必須為他急救。

不要慌張，依照順序一一處理。

在救護隊抵達前，你是唯一能幫他的人。

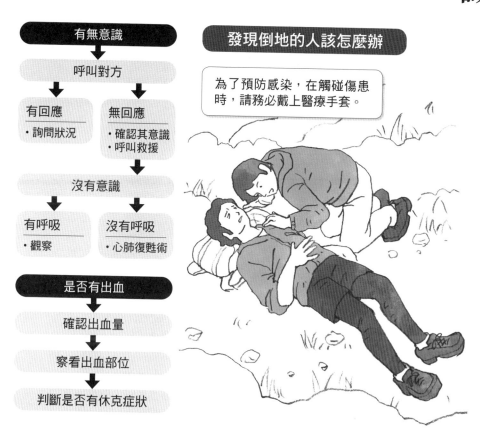

發現倒地的人該怎麼辦

為了預防感染，在觸碰傷患時，請務必戴上醫療手套。

有無意識

呼叫對方

有回應
・詢問狀況

無回應
・確認其意識
・呼叫救援

沒有意識

有呼吸
・觀察

沒有呼吸
・心肺復甦術

是否有出血

確認出血量

察看出血部位

判斷是否有休克症狀

● 有出血要先止血

如果傷者大量出血，要先試著加壓止血。出血部位可能不只一處，要仔細觀察，確認是否有其他重大傷勢。

若對方失去意識，必須立刻進行心肺復甦術（Cardiopulmonary resuscitation，簡稱CPR）；若有意識，就能集中精力處理傷口。然而，失血過多可能會引發休克，因此要持續確認傷患的意識。

● 直接加壓止血法

知道出血部位，要實行直接加壓止血法，壓住傷口，防止血液流出。如果能正確壓迫傷口，靜脈性出血大約二十分鐘左右可以止住。若是血液不斷湧出，那很有可能是動脈性出血，這時要搭配間接加壓止血法。

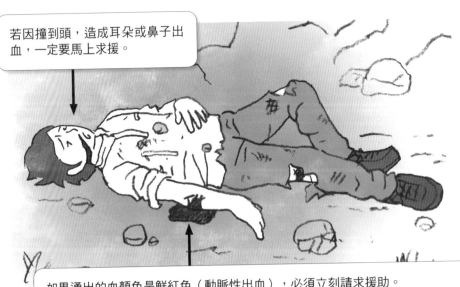

若因撞到頭，造成耳朵或鼻子出血，一定要馬上求援。

如果湧出的血顏色是鮮紅色（動脈性出血），必須立刻請求援助。
血液顏色較暗（靜脈性出血），要試著止血。出血量很多時，則須請求救援。

● 間接加壓止血法

如果傷口很接近心臟，要用綑綁等方式來抑制流血，進而有效止血。由於這方法可能會破壞組織，所以能不用就不用。

若用直接加壓止血法還是止不住血，可以換間接加壓止血法抑制血流，並擦拭傷口、確認出血位置，準確加壓後，再讓血液恢復流動，且盡可能流往四肢。

先用紗布或毛巾覆蓋傷口，像握住東西一樣加壓。請使用手套或塑膠袋，最好是醫療手套。

盡量使患部比心臟高。

使用止血帶止血法。把棒狀的東西穿過綁得較鬆的止血帶，並用力轉緊。要記得記錄時間，30 分鐘就要鬆開，讓血液流往末梢血管，避免壞死。

● 對方失去意識，你能這樣做

呼叫患者，對方卻沒有反應，很有可能是陷入昏迷。首先要在對方耳邊大聲叫喚，如果有發出呻吟聲等明確回應，表示尚有意識。萬一沒反應，就要一邊呼叫，一邊拍打他的雙肩。

之所以要拍打肩膀，是因為可能發生半身麻痺。

若知道對方的姓名，叫喚名字也很有效。

● 檢查呼吸心跳

假如沒有明確的回應、疑似陷入昏迷，就要確認對方是否有呼吸心跳。把耳朵靠近對方口鼻，觀察傷患的胸口與腹部，看看是否有因呼吸引起的上下起伏。

如果沒有，或者只有腹部在動，就要儘快進行心肺復甦術。也可以透過測量頸動脈來確認脈搏，但有時難以判斷，如果無法斷定，就要立刻進入下一個行動。

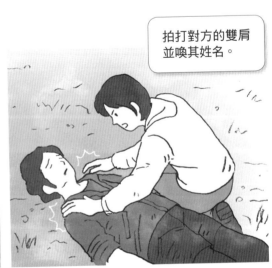

拍打對方的雙肩並喚其姓名。

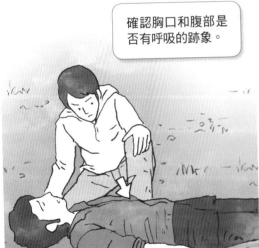

確認胸口和腹部是否有呼吸的跡象。

● 確認身體狀態

沒有意識，但有穩定的呼吸時，不要急著做心肺復甦術，而是先確認傷患的狀態。遇到山難時，也要先查看是否有因跌倒或被落石砸到造成的外傷，觀察頭部或胸部有無遭到重擊。

沒有外傷不代表沒事，也許是中暑、失溫或其他疾病惡化等，要一邊確認狀況，一邊思考該怎麼處置。此外，也有可能是腦中風，所以不要輕易移動傷患，要呼叫救援。

● 如果傷患頭被砸到，不要移動他

頭部若有外傷，可能傷及腦部，要注意別隨意移動對方。

腦部受到撞擊後，腦壓會升高，情況也會逐漸惡化，就算沒有大出血，也要緊慎觀察傷患的身體變化。如果對方說想吐，一定要立刻請求援助。

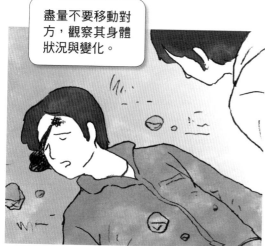

盡量不要移動對方，觀察其身體狀況與變化。

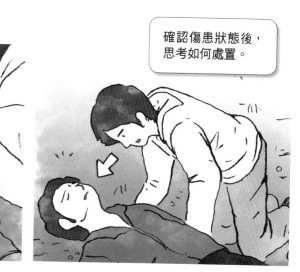

確認傷患狀態後，思考如何處置。

● 有無嘔吐

如果因為頭部受到重擊，產生腦部變異，很有可能會嘔吐。要是已經吐了，一定要立刻呼叫救援，請求搬運傷患。

一旦傷患快失去意識，可能會被嘔吐物堵住氣管，這時要讓他側躺。就算對方一直保持清醒，也有可能突然開始吐，千萬要謹慎觀察。

● 讓對方採取安穩且能好好休息的姿勢

有呼吸但無意識，也有可能隨時會嘔吐，要讓對方採取「復原臥式」（recovery position，又稱作復原體位、復甦姿勢），如此一來，就算吐了也不會逆流。或是把傷患的手指插入口中，讓他張開嘴巴，即使發生緊急變化，也能立即應對。

之後，安排急救計畫、搬運傷患。一定要找一個人來觀察傷患的狀況，每隔十五分記錄一次。

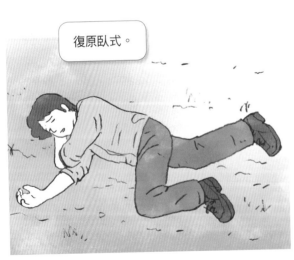

復原臥式。

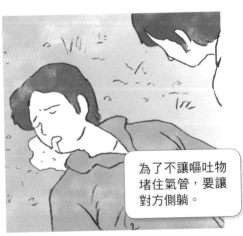

為了不讓嘔吐物堵住氣管，要讓對方側躺。

● 需不需要做 CPR

當心跳停止、呼吸停止時，要立刻進行 CPR。

另外，如果無法從頸動脈摸到脈搏，表示血壓降到六十以下，也要做 CPR。從頸動脈測到脈搏後，就可以停止動作，不過很有可能陷入休克，因此要隨時觀察其變化。

● 確保呼吸道暢通

CPR 是從外部加壓胸骨讓心臟跳動，並把氧氣送進大腦。若呼吸道閉鎖，空氣無法進出，肺部便沒辦法交換氣體。

因此，要先確認呼吸道是否暢通，抬高下巴、打開呼吸道，並施行 CPR。口腔內如果有血或嘔吐物，請用手指或紗布清除。

● 取得自動體外心臟電擊去顫器

你可能認為，山裡不可能這麼剛好會有自動體

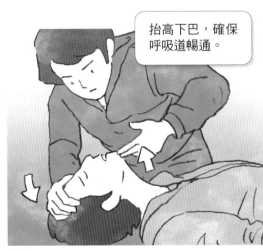

抬高下巴，確保呼吸道暢通。

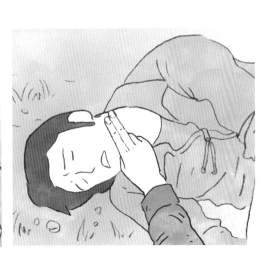

外心臟電擊去顫器（Automated External Defibrillator，簡稱AED），但有了AED，能救回很多性命，如果剛好在山屋或登山口的遊客中心附近，可以去問看看。

國外有很多地方將AED設置在登山道的重點處，也有越來越多登山團體會隨身攜帶，請在登山講座或課程中學會其使用方法。

● 施行心肺復甦術

無法確認傷患有無自主呼吸時，要立刻做CPR。讓傷患平躺，以一分鐘約一百下的速度持續按壓胸口（胸厚度的三分之一）。

可以每一至兩分鐘和其他人員交換，以防沒力氣施作。

● 施行人工呼吸

有人認為，只要專心做好CPR即可，不需要搭配人工呼吸，但可以的話，最好還是要做人工呼吸。

每做三十次CPR，要重複兩次人工呼吸，為了預防萬一，建議把口對口人工呼吸器也放進隨身急救包裡。

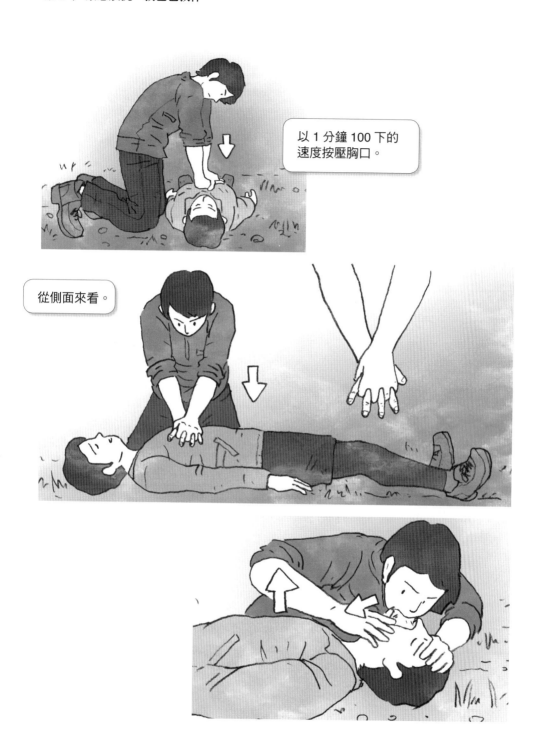

以 1 分鐘 100 下的速度按壓胸口。

從側面來看。

07 只有我一人，怎麼搬他？

完成急救處置後，就算傷患狀況看似穩定，但如果一直待在山裡，也只會更加惡化。

一定要儘早下山，或者將患者移到救援直升機能到達的地點，請學習並記住如何搬運傷患。

若是一個人搬運，可以使用繩索，所需的長度為十公尺左右。首先張開雙手，將繩子繞出三個圈，再把它套過傷患的臀部和背部，像背背包一樣穿過肩膀，並把胸前比較鬆的部分固定好（參見圖表6-2）。

萬一沒有繩索，可以採取背負的姿勢，把傷患的雙手交叉於自己胸前，並抓住其手腕。

根據傷患的身體狀況和傷勢，有時候很難直接背著移動。若有較長的繩子，可以編織出吊床當作擔架。將五十公尺的繩索以八字節的應用打法編好，平時如果有練習，大約能在兩分鐘內完成，遇到突發狀況就能派上用場。

另外，可以用小型輕便帳篷等毯狀堅固物來搬運，或是連接三個背包（裡面的東西要清空）做成擔架。把肩帶部分綁在一起，如果有扣環，就能更快製作出擔架。將傷患放在上面，用腰帶或肩帶固定住，就能安心了（參見第三〇〇頁圖表6-3）。

假如不是攀岩，不必全團皆攜帶繩索，只要領隊一人帶即可。

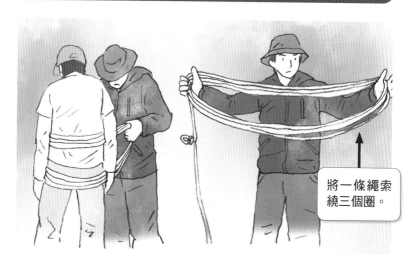

圖表 6-2 背負搬運的技術

將一條繩索繞三個圈。

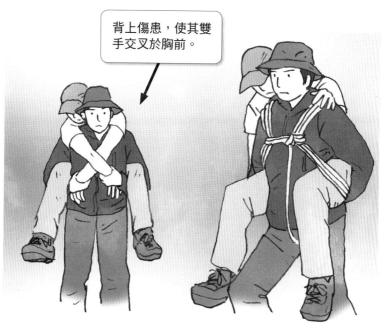

背上傷患，使其雙手交叉於胸前。

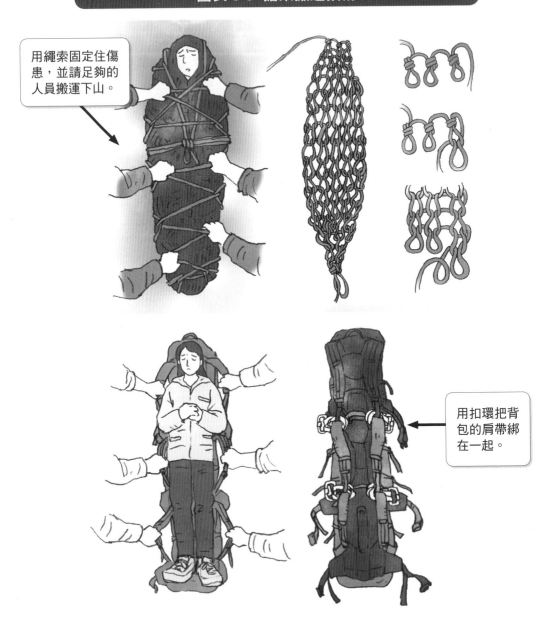

圖表 6-3 擔架搬運技術

用繩索固定住傷患,並請足夠的人員搬運下山。

用扣環把背包的肩帶綁在一起。

08 學會用繩子保命

就算不是去攀岩，也應該攜帶繩索和扣環等最基本的裝備。只要有繩索，就能避免跌倒、滑落等危險，甚至也能拯救傷患。

山難死亡事故中，最常見的就是跌落和墜谷，而其中有很多都是只要正確使用繩子，就能避免意外發生。即使遇到事故，但若能用繩索避開最壞的狀況，便可以安心登山。

例如，想要把跌落山崖的傷者往上送，不太可能光靠一己之力，這時，用繩索和扣環製作助力裝置，並運用滑輪原理，或許就能把傷患抬起來。請大家務必攜帶繩子。

● 自我救援時需要的道具

在身體綁著繩索的狀態下跌倒、墜落時，必須想到可能會造成登山夥伴懸空。

請在有經驗的人的指導下，使用滑輪原理，打造一個往上拉的救援系統（參見下頁圖表 6-4）。學習扎實的技術，並隨身攜帶裝備，會讓人非常安心。確保人身安全，請務必做好準備。

圖表 6-4 滑輪助力裝置

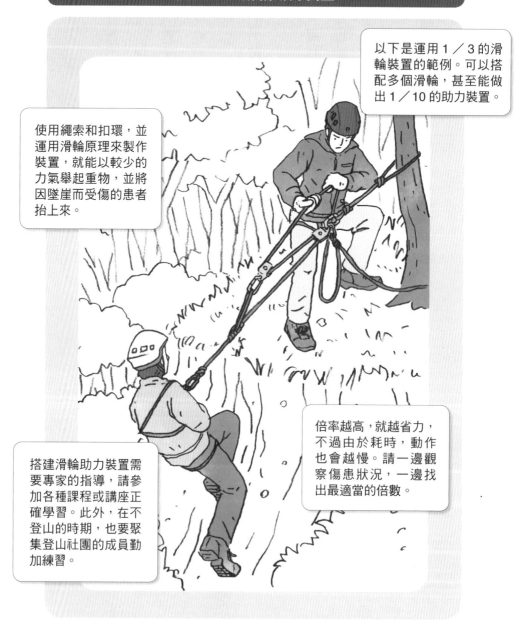

以下是運用 1 ／ 3 的滑輪裝置的範例。可以搭配多個滑輪，甚至能做出 1 ／ 10 的助力裝置。

使用繩索和扣環，並運用滑輪原理來製作裝置，就能以較少的力氣舉起重物，並將因墜崖而受傷的患者抬上來。

倍率越高，就越省力，不過由於耗時，動作也會越慢。請一邊觀察傷患狀況，一邊找出最適當的倍數。

搭建滑輪助力裝置需要專家的指導，請參加各種課程或講座正確學習。此外，在不登山的時期，也要聚集登山社團的成員勤加練習。

● 需要攜帶的繩索裝備

就算不是全套的攀岩裝備，只要帶著某一些工具，比如安全帶、繩索、繩環、鉤環等，像急救包一樣隨時放在登山背包中，遇到意外時就能派上用場（參見下列圖表6-5）。

當然，如果不知道怎麼運用就失去意義，因此一定要事先接受訓練或上課程，並多加練習。

圖表 6-5 繩索裝備

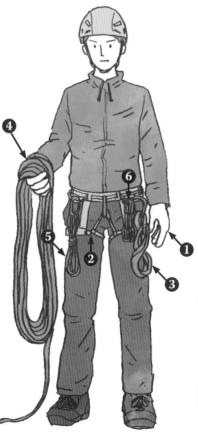

④ 動力繩

動力繩有彈性，能在跌落時吸收衝擊力道，請勿在救援時使用沒有彈性的繩子。

⑤ 攀岩吊繩（Rope Sling）

150cm、5.5mm ～ 6mm 左右的繩索或尼龍繩，所組成一個環狀繩索。在搭建助力裝置或垂直下降時，可作為備用。

⑥ 兩個 D 型扣環＋三個登山快扣

除了 HMS 勾環，還要帶上 D 型扣環，以及三個較小且兩端有勾環的快扣（quickdraw），就能在很多時候派上用場。

① 手套

使用繩索時，一定要穿戴手套。最好是皮製手套，也可以是工作手套。不過，倘若材質摻了化纖，可能會遇熱而溶解，所以不行，一定要使用100％純棉的手套。

② 半身安全帶

就算不用高規格安全帶，也要隨身攜帶輕便型的半身安全帶。

③ 尼龍扁帶環＋HMS 勾環

尼龍扁帶環在搬運傷患時非常重要，也非常好用。120cm 的扁帶環很好取得，請與 HMS 勾環一起使用。

圖表 6-6 用繩子上攀及下降

將初學者安全降下

1

**用義大利半扣
（munter hitch）
降下**

用樹木與繩環建立支
點，扣上 HMS 勾環。
將綁住初學者的繩索
以義大利半扣跟支點
綁在一起，並把人放
下來。

2

**用配重
（counterweight）
的方式降下**

解開義大利半扣，並
把繩索套在樹木上。
利用綁在繩索上的初
學者的體重，自己在
另一端也跟著降下。
最後，繩索從初學者
那一側拉動並回收。

攀登鎖鏈設置區
（替代攀登）

1

穿戴裝備

把動力繩綁上安全
吊帶，一邊繫上勾
環，另一邊則以勾
環接上傷患。

2

第一人先攀登

先把勾環一扣在
繩索高位，在其
到達比腰部位置
還低之前，把勾
環二扣在繩索高
位，反覆動作。

3

**把需要救助的
人拉上去**

就算是在岩壁上垂直向下
的鎖鏈，只要有動力繩與
勾環，就能安心往上攀
爬。在安全吊帶上綁上繩
索，扣上兩個勾環。把兩
個勾環左右交互扣上鎖鏈
再解開，並往上攀登，請
注意不要讓勾環的位置比
腰還低。

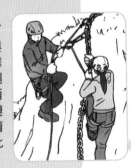

圖表 6-7 行走危險山區時，如何使用繩索確保安全

攀登較窄的山脊

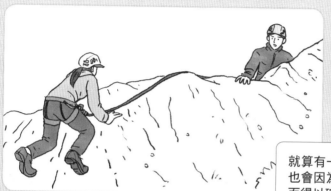

將兩個人用繩索連接，以橫跨山脊的站姿前進。

就算有一方快要跌落，也會因為山脊是頂點，而得以確保安全。

縱走鎖鏈設置區

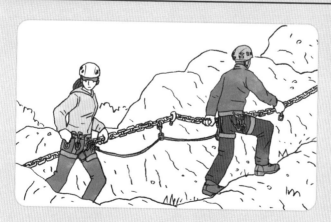

1 扣上下一個勾環。

2 把繩索穿過勾環。

3 最後一個人負責回收勾環。

● 用繩索度過狹窄山脊

想要安全度過岩壁或狹窄的山嶺（兩側較為陡峭的山脊），要用繩索綁住夥伴，並分別站在山嶺兩側前進。這樣一來，就算滑倒，彼此之間也會有山脊支撐（參見上頁圖表6-7上半部）。

● 縱走鎖鏈設置區時，要做安全防護

將夥伴綁在繩索上，縱走鎖鏈設置區時，請使用快扣。一個人把穿過繩索的快扣掛在鎖鏈上前進，後面的人在通過時，一邊回收快扣一邊前進。這麼一來，快扣隨時都和繩索連接在一起，也就能安全通過了（參見上頁圖表6-7下半部）。

結語 有勇有謀，大家都能是超級行家

前面我已介紹了許多基礎登山知識與技能，以及一部分的新常識。接下來，我要談談自身的登山理論。並不是要各位實踐，而是或許任何人都能達到這個境界……請讓我為大家介紹一種超級行家的登山風格，以及享受群山的方法。

新手也該以公克為單位達到輕量化

一聽到徹底輕量化，有很多人會想到近年來流行的超輕型（Ultralight）。雖然兩者目標一樣，但

理念稍微不同。我之所以徹底實行行李輕量化，終極目的就是安全。

以剛健質樸的觀點來看過去的登山，事實上，極端的輕量化會導致裝備缺乏或故障的

風險，也許很多人認為，這樣可能會增加危險。例如：瓦斯噴槍，如果氣溫太低便無法使

用，瓦斯管的閥門在冰凍的狀態下噴出瓦斯，會傷害到點火裝置，發生意外。

我選擇的是固態燃料，就算燃料碎成碎片，只要把它們蒐集起來，照樣能獲得相同的

火力。無論在多麼寒冷的地區都可以生火，也不太可能故障。

不過，它的確會因煤灰導致鍋子底部產生髒汙，火力弱，煮水比較耗時，設置也很花

精力、很麻煩。但如果要在嚴冬時攀登雪山，使用固態燃料就能避免無火可用的風險，可

以帶來超越這些困擾之上的安全感。

○‧一公克為單位，徹底追求輕量化。

簡便的用具優點是不容易故障，萬一壞了也能修復。當然，我並非一味追求輕便，在

選擇寢具時，我會優先考慮舒適度，同時保留自己能接受的最低限度，並以公克、甚至是

請假想一下你即將要攀登岩壁。我只是一位自由攀登等級在五‧一一級的一般攀登者

（編按：一九三七年由美國山巒俱樂部〔Sierra Club〕提出的 Yosemite Decimal System，簡

稱 YDS，為目前臺灣最常用的五種攀登難度等級系統。其中第五級為自由攀登的難度，

它是一個下限開放的量度，由簡至難依次為五‧○、五‧一……一直到五‧一○，之後再

細分成 a、b、c、d，目前世界上人類所能爬上去最難的路線為五‧一五a），但在山

岳攀登時所能進行的活動，與等級五‧一三級的攀登者相較起來，卻毫不遜色。在運動攀登時，我的實力完全不是對方的對手，卻可以進行相同程度的活動，這是為什麼？差別就在於行李重量。

行李越輕，攀爬時就越能取得壓倒性優勢。這不光是具有挑戰性的登山路線，在鎖鏈或繩索設置區垂降時，也會大大影響安全性。行李越輕，在峭壁上就越不易失去平衡，且能把山難死亡事故前幾名的跌倒、墜落等風險降到最低。

另外，若是從雪山上滑落，行李不僅可以提高滑落制動的成功率，也能大幅減少失去性命的機率。除此之外，減輕行動時的疲勞，能夠防止行程後半注意力下降，降低迷路、失溫、碰到日落的風險，並提升行動速度等。

減輕行李重量，意味著將在山中死亡的機率降到最低。

當然，如果裝備準備得不充分，就失去其意義。當天來回和過夜時，我攜帶的器具幾乎一樣，水量也帶得很夠。

同時，還得帶衛星通訊器和無線通訊器等。冬天的話，就算只有些微的積雪，我也會帶著信標燈（Beacon）、探針（probe）、鏟子等防止雪崩發生的配備。

如果是兩天一夜的冬季過夜裝備，我會把水和糧食限制在四公斤左右；冰斧、冰爪和繩索等全套配備也壓在大約十公斤。想要輕量化行李，並沒有什麼捷徑。

每一項裝備，甚至是每一條防水收納袋上的綁帶，都要以〇‧一公克為單位來測重，

首先，了解所有配備的重量很重要，要以 0.1 公克為單位來衡量。這樣一來，就能省略不需要的，或改買更輕巧的，以追求輕量化。當然，也不能做得太過頭，要適可而止。

可以用 Excel 統計數字，思考應該如何減少重量。隨著登山經驗的累積，就能逐漸減少不需要的物品。

我建議從新手時期開始，要經常意識到，什麼東西需要、什麼東西不需要。我相信以安全為中心追求輕量化，能讓登山者更安全。

分趾鞋襪能鍛鍊登山力

一般認為登山時要穿 Gore-Tex 等防水透氣材質、堅固、耐用的鞋子，且最好是能包覆到腳踝的高筒鞋。

我冬天攀登時，都會穿材質較硬的鞋，不過若在其他時候，我反而喜歡穿分趾鞋襪。分趾鞋襪是一層薄薄的橡膠鞋底，再加上一層布料，很接近赤腳的感覺。雖然不能期待它能保護腳部，

卻能感受自己的腳更貼近山。

所謂登山，好處就是使用所有感官來感受大自然。除了能從山頂眺望絕美景致、聆聽潺潺溪流、觀賞森林裡從枝葉間灑落的陽光、吹過山稜的冷風……全身都能感受到各式各樣的大自然。比起不了解山的人生，歷經過山的人生必定豐富。

然而，幾乎所有的人都沒經歷過「用腳底來感受山」，我覺得很可惜。

事實上，經常與山接觸的就是腳，且從腳底得到的資訊量令人難以想像。柔軟的地表、堅硬的地面、樹根的觸感、溯溪時的溪水……如果無法直接感受這些自然變化，就是掠奪了獲得豐富人生的權利。

但實際上，我們無法赤腳登山，所以我會穿上分趾鞋襪。

曾有人問過我，穿分趾鞋襪是否危險？其實不會。一般認為，登山時最常造成的是扭傷，然而因分趾鞋襪導致的扭傷，比穿登山鞋還要少太多。事實上，以夏天用登山鞋固定

穿上分趾鞋襪，學習正確爬山的方法。

腳踝，並無法防止腳扭到。反倒是由於地面與腳踝有一段距離，成了容易扭傷的原因。

我相信，光腳在家走動時，應該很少人會扭到，這就和穿著分趾鞋襪幾乎不會拐到一樣。當然，如果有石頭滾過來，那麼分趾鞋襪一定比登山鞋危險，但就僅此而已。

說到底，鞋子的保護力沒辦法完全防禦落石的衝擊。腳尖撞到石頭時，那種痛非常強烈，因此要學會謹慎移動腳步，這樣一來，就能減少撞到的機會。最重要的是，步行技術也會大幅提升。

山與分趾鞋襪會教導我們正確的登山步行方式。提升步行技術，當腳底獲得所需資訊時，便能減少跌倒、扭傷、受傷的風險。

然而，說到雙腳疲勞，穿分趾鞋襪，確實會比穿登山鞋累得多。固定腳踝最大的優點是減輕小腿負荷，鞋底硬也能減少腳底的負擔。而分趾鞋襪卻完全沒有這些優勢，因此會讓腳很容易累。

不過，登山本就該靠自己的力量，我還是覺得不應該仰賴工具。盡可能以原本的自己和山對話，在這樣的狀況下，能到達的地方也正是自己的實力範圍所在。

我在無雪期攀登時，都會穿分趾鞋襪。這是冬天爬山的一種鍛鍊，也是想安全步行於山中。最重要的是，與山的對話讓我更能感受大自然。

身為一位登山客，為了更加豐富人生、享受山林，我會穿分趾鞋襪前進。

過夜時，吊床是我第一選擇

上山時，我幾乎不會走有登山道的路線。這麼一來，範圍幾乎都是在林木線以下的森林，地形也大都很艱險。在這樣的環境中，實在很難找到平坦的地方休息，在夜裡，睡墊很容易會滑掉，讓我醒來好幾次，這困擾我很多年。

某一次，登山夥伴們邀請我進入了吊床的世界。我以前認為，吊床就是露營工具，並不覺得它是登山裝備，然而實際使用之後，還真不錯。

有了吊床，不管多陡峭的傾斜地形，只要有樹木，隨時都能和往常一樣入睡。也就是說，如果在岩壁上打攀岩鉤，就算是斷崖絕壁也能過夜。

此外，即使雨下得再大，吊床也不會

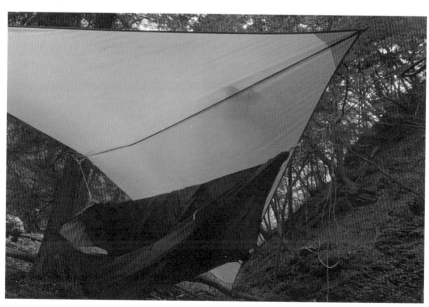

吊床無論在各種地形都不會受到蟲或雨水的影響，得以安睡。

泡在水裡，還可以完全阻隔很難防治的硬蜱、山蛭或蜈蚣等。這在非下雪期的山中過夜時，是非常大的優點。

更重要的是，和前面的分趾鞋襪相同的是，睡在吊床上感覺更接近大自然。搭設時，通常會在天幕底下掛上吊床。儘管有時候可能會需要用蚊帳罩住，但當周圍被山林的空氣所環繞，會讓人更貼近山實來說，也很難用吊床，但除了上述這些地方，我幾乎都會使用它。越想越覺得在日本的山裡使用吊床很合理，更何況它搖搖晃晃的，多開心啊！

嚴冬期的雪山由於會整地，所以吊床就不那麼具有優勢。而超越林木線的山區，以現

日本有與眾不同的大自然，也理應有屬於自身的登山方式

俯瞰日本登山史，自古以來人們不斷嘗試超越林木線，某方面是出於對歐洲阿爾卑斯的憧憬，幾乎所有林木線的岩山都能見到登山者的蹤跡。這當然有其浪漫因素，而我也無意抱怨日本近代登山史，但我還是認為，日本應有其獨特享受登山的方式。

日本被海洋包圍，自然環境充滿雨水的恩澤，也因此歷經了風化作用。在林木線以下的山區處處是險峻的地形，這是全世界少見的自然環境。

攀上被泥土與樹根覆蓋的艱險地勢，踏上前人未至的荒蕪岩壁、攀登上有豐富水量的

險峻溪谷，以及由日本海潮溼空氣帶來大雪的群山。找出林木線以下的森林路徑，隨心所欲的走著（或許）誰也沒踏過的路。我認為，這種充滿冒險的登山，正是最能充分享受日本群山的方式。

我想，日本的山區幾乎沒有什麼地方是無人到達之地。早在近代登山史之前，從遠古時代起，日本就不斷進入山中。為了取得生活糧食，人們在山裡狩獵、採集，並往返林木線以下的山地。

實際上，說不定在杳無人煙、遙遠的深山中，還能看見幾百年、甚至幾千年前由人力搭建而成的石牆。

當然，現代可能已經有很多高山攀登者到達此處，不過也還算人煙罕至。他們的足跡已被海風所帶來的豐沛雨水給洗去，恢復成大自然原有的面貌。

攀登林木線以下的山，確實很難成為第一個踏上此地的人，但在人跡罕至的山地裡前進，還是會讓人覺得像一場冒險。

日本山地特徵是林木線以下的山區為險峻地形。需要用繩索一邊確保人身安全，一邊在艱險的地區前進。進行只能在日本實現的高山攀岩，才是日本攀岩者應有的姿態。

這樣的探險之旅，就在離我們身邊不遠的山中。

就算不去遙遠的阿爾卑斯山脈，各處也都充滿了（讓我們感到）前人未至的登山路線——冒險就在不遠處。

身為日本人，希望各位都能來體驗這個登山世界。

不過，想要進行登山活動，需要學習高度的攀登技術，只要學會這些技巧，就能遨遊無限寬廣的山野世界。在不遠處的探險之旅中，必定能體會前所未有的至高樂趣！

學會用繩索保命，就會覺得山變得更立體。有了縱橫無限行動的技術，不遠處的郊山也會成為具有挑戰性的山。找出各種登山路線，描繪出屬於自己的那一條吧。

國家圖書館出版品預行編目（CIP）資料

登山教科書：熱門登山課集結成書！從裝備、攀登技巧，到危機管理，全實景照片收錄，人氣教練親授。／栗山祐哉監修；渡邊有祐、原田晶文編輯撰文；郭凡嘉譯 . -- 初版 . -- 臺北市：大是文化有限公司，2024.03
320 面 ；17×23 公分 . --（Style；84）
ISBN 978-626-7377-61-1（平裝）

1. CST：登山　　2. CST：露營

992.77　　　　　　　　　　　　112019707

Style 084

登山教科書

熱門登山課集結成書！從裝備、攀登技巧，到危機管理，全實景照片收錄，
人氣教練親授。

監　　　修／	栗山祐哉
編輯撰文／	渡邊有祐、原田晶文
攝　　　影／	見城了、平澤清司
插　　　圖／	林憲昭
譯　　　者／	郭凡嘉
責任編輯／	許珮怡
校對編輯／	劉宗德
副 主 編／	蕭麗娟
美術編輯／	林彥君
副總編輯／	顏惠君
總 編 輯／	吳依瑋
發 行 人／	徐仲秋
會計助理／	李秀娟
會　　　計／	許鳳雪
版權主任／	劉宗德
版權經理／	郝麗珍
行銷企劃／	徐千晴
業務專員／	馬絮盈、留婉茹、邱宜婷
行銷、業務與網路書店總監／	林裕安
總 經 理／	陳絜吾

出 版 者／　大是文化有限公司
　　　　　　　臺北市 100 衡陽路 7 號 8 樓
　　　　　　　編輯部電話：（02）23757911
　　　　　　　購書相關諮詢請洽：（02）23757911 分機 122
　　　　　　　24 小時讀者服務傳真：（02）23756999
　　　　　　　讀者服務 E-mail：dscsms28@gmail.com
　　　　　　　郵政劃撥帳號：19983366　戶名：大是文化有限公司

法律顧問／　永然聯合法律事務所
香港發行／　豐達出版發行有限公司 Rich Publishing & Distribution Ltd
　　　　　　　地址：香港柴灣永泰道 70 號柴灣工業城第 2 期 1805 室
　　　　　　　　　　Unit 1805, Ph. 2, Chai Wan Ind City, 70 Wing Tai Rd, Chai Wan, Hong Kong
　　　　　　　電話：2172-6513　傳真：2172-4355　E-mail：cary@subseasy.com.h

封面設計、內頁排版／林雯瑛
印　　　刷／　鴻霖印刷傳媒股份有限公司
出版日期／　2024 年 3 月 初版
定　　　價／　540 元（缺頁或裝訂錯誤的書，請寄回更換）
I S B N ／　978-626-7377-61-1
電子書 I S B N ／　9786267377581（PDF）　9786267377598（EPUB）